U0041366

蔣勳

漢

舞動
行草

字書法之美

楊雅棠　攝影

「上」、「大」、「人」——
最早最美的書寫

漢字書法的練習，大概在許多華人心中都保有很深刻的印象。

以我自己為例，童年時期跟兄弟姐妹在一起相處的時光，除了遊玩嬉戲，竟然有一大部分時間是圍坐在同一張桌子寫毛筆字。

寫毛筆字從幾歲開始？回想起來不十分清楚了。好像從懂事之初，三、四歲開始，就正襟危坐，開始練字了。

「上」、「大」、「人」，一些簡單的漢字，用雙鉤紅線描摹在九宮格的練習簿上。我小小的手，筆還拿不穩。父親端來一把高凳，坐在我後面，用他的手握著我的手。

我記憶很深，父親很大的手掌包覆著我小小的手。毛筆筆鋒，事實上是在父親有力的大手控制下移動。我看著毛筆的黑墨，一點一滴，一筆一劃，慢慢滲透填滿紅色雙鉤圍成的輪廓。

父親的手非常有力氣，非常穩定。

我偷偷感覺著父親手掌心的溫度，感覺著父親在我腦後均勻平穩的呼吸。好像我最初書法課最深的記憶，並不只是寫字，而是與父親如此親近的身體接觸。

一直有一個紅線框成的界線存在，垂直與水平紅線平均分割的九宮格，紅色細線圍成的字的輪廓。紅色像一種「界限」，我手中毛筆的黑墨不能隨性逾越紅線輪廓的範圍，九宮格使我學習「界限」、「紀律」、「規矩」。

童年的書寫，是最早對「規矩」的學習。「規」是曲線，「矩」是直線；「規」是圓，「矩」是方。

大概只有漢字的書寫學習裡，包含了一生做人處事漫長的「規矩」的學習吧！學習直線的耿直，也學習曲線的婉轉；學習「方」的端正，也學習「圓」的包容。

東方亞洲文化的核心價值，其實一直在漢字的書寫中。

最早的漢字書寫學習，通常都包含著自己的名字。

我不知道為什麼「蔣」這個字上面有「艸」？父親說「蔣」是菰蔣，是植物，是草本，所以上面有「艸」。

很慎重地，拿著筆，在紙上，一筆一劃，寫自己的名字。彷彿在寫自己一生的命運，凝神屏息，不敢有一點大意。一筆寫壞了，歪了、抖了，就要懊惱不已。

「勳」的筆劃繁雜，我很羨慕別人姓名字劃少、字劃簡單。當時有個廣播名人叫「丁一」，我羨慕了很久。

「勳」的筆劃少，自己寫「勳」的時候就特別不耐煩，上面寫成了「動」，下面四點就忘了寫。老師發卷子，常常笑著指我「蔣動」。

老師說：那四點是「火」，沒有那四點，怎麼「動」起來？

我記得了，那四點是「火」，以後沒有再忘了寫，但是「動」寫得特別大。在格子裡寫的時候，常常覺得寫不下去，筆劃要滿出來了，那四點就點到格子外去了。

長大以後寫晉人的「爨寶子」，原來西南地方還有姓「爨」的，真是慶幸自己只是忘了四點「火」。如果姓「爨」，肯定連「火」帶「大」帶「林」一起忘了寫。

寫「爨寶子碑」寫久了，很佩服書寫的人，「爨」筆劃這麼多，不覺得大，不覺得煩雜；

「子」筆劃這麼少，這麼簡單，也不覺得空疏。兩個筆劃差這麼多的字，並放在一起，都

佔一個方格，都飽滿，都有一種存在的自信。

名字的漢字書寫，使學齡的兒童學習了「不可抖」的慎重，學習了「不可歪」的端正，學

習了自己作為自己「不可取代」的自信。那時候忽然想起名字叫「丁一」的人，不知道他

在兒時書寫自己的名字，是否也有困擾，因為少到只有一根線，那是多麼困難的書寫；少

到只有一根線，沒有可以遺忘的筆劃。

長大以後寫書法，最不敢寫的字是「上」、「大」、「人」。因為筆劃簡單，不能有一點苟且，

要從頭重重端正到底。

現在知道書法最難的字可能是「一」。弘一的「一」，簡單、安靜、素樸，極簡到回來安分

做「一」，是漢字書法美學最深的領悟吧！

大部分的人可能都忘了兒童時書寫名字的慎重端正，一絲不苟。

隨著年齡增長，隨著簽寫自己的名字次數越來越多，越來越熟練，線條熟極而流滑。別人

看到讚美說：你的簽名好漂亮。但是自己忽然醒悟，原來距離兒童最初書寫的謹慎、謙

虛、端正，已經太遠了。

父親一直不鼓勵我寫「行」寫「草」，強調應該先打好「唐楷」基礎。我覺得他太迂腐保

守。但是他自己一生寫端正的柳公權「玄祕塔」，我看到還是肅然起敬。

也許父親堅持的「端正」，就是童年那最初書寫自己名字時的慎重吧！

簽名簽得太多，簽得太流熟，其實是會心虛的。每次簽名流熟到了自己心虛的時候，回家

就想靜坐，從水注裡舀一小杓水，看水在赭紅硯石上滋潤散開，離開溪水很久很久的石頭彷彿忽然喚起了在河床裡的記憶，被溪水滋潤的記憶。

我開始磨墨，松煙一層一層在水中散開，最細的樹木燃燒後的微粒微塵，成為墨，成為一種透明的黑。

每一次磨墨，都像是找回靜定的呼吸的開始。磨掉急躁，磨掉心虛的慌張，磨掉雜念，知道「磨」才是心境上的踏實。

我用毛筆濡墨時，那死去的動物毫毛彷彿一一復活了過來。

筆鋒觸到紙，紙的纖維也被水滲透。很長的纖維，感覺得到像最微細血脈的毛吸現象，像一片樹葉的葉脈，透著光，可以清楚知道養分的輸送到了哪裡。

那是漢字書寫嗎？或者，是我與自己相處最真實的一種儀式。

許多年來，漢字書寫，對於我，像一種修行。

我希望能像古代洞窟裡抄寫經文的人，可以把一部《法華經》一字一字寫好，像最初寫自己的名字一樣慎重端正。

這本《漢字書寫之美》寫作中，使我不斷回想起父親握著我的手書寫的歲月。那些簡單的「上」、「大」、「人」，也是我的手被父親的手握著，一起完成的最美麗的書法。

我把這本書獻在父親靈前，作為我們共同在漢字書寫裡永遠的紀念。

二〇〇九年七月九日
於八里淡水河畔

序篇
最初的漢字

漢字有最少五千年的歷史，大汶口文化出土的一件黑陶尊，器表上用硬物刻了一個符號——上端是一個圓，像是太陽；下端一片曲線，有人認為是水波海浪，也有人認為是雲氣；最下端是一座有五個峰尖的山。

這是目前發現最古老的漢字，比商代的甲骨文還要早。

文字與圖像在漫長文明中
相輔相成

我常常凝視這個又像文字又像圖像的符號，覺得很像在簡訊上或Skype上收到與學生寄來的訊息。訊息有時候是文字，有時候也常常夾雜著「表情」的圖像符號。

安徽蒙城出土的刻紋甕上（同屬大汶口文化，西元前四三〇〇至二五〇〇年），也有一個「旦」字象形。

一顆紅色破碎的心，代表「失望」或「傷心」；一張微笑的臉，表示「開心」、「滿意」。這些圖形有時候的確比複雜囉嗦的文字更有圖像思考的直接性。

漢字造字法中本來有「會意」一項。「會意」在漢字系統中特別可以連結文字與圖像的共同關係，也就是古人說的「書畫同源」。

人類使用圖像與文字各有不同的功能，很多人擔心現代年輕人過度使用圖像，會導致文字沒落。

我沒有那麼悲觀。漢民族的文字與圖像在漫長文明中相輔相成，彼此激盪互動，很像現代數位資訊上文字與圖像互用的關係，也許是新一代表意方式的萌芽，不必特別為此過度憂慮。

文字與圖像互相連結的例子，在現實生活中其實常常見到。例如廁所或盥洗室，區分男女性別時當然可以用文字，在門上寫一個「男」或一個「女」。但在現實生活中，廁所標誌男女性別的方法卻常用圖像而不用文字：女廁所用「耳環」、「裙子」或「高跟鞋」，男廁所用「禮帽」、「鬍鬚」或「手杖」；女廁所用「粉紅」，男廁所用「深藍」。物件和色彩都可以是圖像思考，有時候比文字直接。

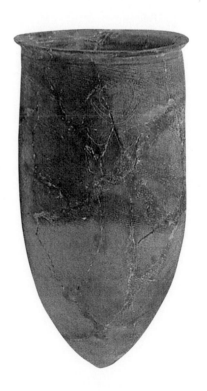

我在台灣原住民社區看過所用廁男女性器官木雕來區分的，也許更接近古代初民造字之初的圖像的直接。我們現在寫「祖先」的「祖」，古代沒有「示」字邊，商周古文都寫作「且」，就是一根男性陽具圖像。對原住民木雕大驚小怪，恰好也誤解了古人的大膽直接。

山東莒縣凌陽河大汶口黑陶尊器表的符號是圖像還是文字，是一個字還是一個短句？都還值得思索。

太陽，一個永恆的圓，從山峰雲端或洶湧的大海波濤中升起。有人認為這個符號就是表達「黎明」、「日出」的「旦」這個古字。元旦的「旦」，是太陽從地平線上升起，一直到今天，漢字的「旦」還是有明顯的圖像性，只是原來的圓太陽為了書寫方便，「破圓為方」變成直線構成的方形而已。

解讀上古初民的文字符號，其實也很像今天青少年玩的「火星文」。人同此心，心同此理，數千年的漢字傳統一路走來有清楚的傳承軌跡，一直到今天的「簡訊」「表情」符號，並沒有像保守者認為的那麼離「經」叛「道」，反而很可以使我們再次思考漢字始終具備活力的祕密（有多少古文字如埃及、美索不達米亞、早已消失滅亡）。

漢字是現存幾乎唯一的象形文字，「象形」是建立在視覺的會意基礎上。

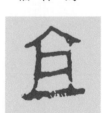

銘文「祖」字。

我們今天熟悉的歐美語言，甚至亞洲的新語言（原來受漢字影響的韓文、越南文），大多都成為拼音文字。

在歐美，常常看到學童學習語言有「朗讀」、「記誦」的習慣，訓練依靠聽覺掌握拼音的準確。漢字的語文訓練比較沒有這種課程。漢字依靠視覺，在視覺裡，圖像的會意變得非常重要。圖像思考也使漢文化趨向快速結論式的綜合能

一個永恆的圓，從山峰雲端或洶湧的大海波濤中升起。有人認為這個符號就是表達「黎明」、「日出」的「旦」這個古字。

力，與拼音文字靠聽覺記音的分析能力，可能決定了兩種文化思維的基本不同走向。

寓繁於簡的
漢字文學

大汶口黑陶尊上的符號，如果是「旦」這個古字，這個字裡包含了「日出」、「黎明」、「朝氣蓬勃」、「日日新」等許許多多的含意，卻只用一個簡單的符號傳達給視覺。

漢字的特殊構成，似乎決定了早期漢語文學的特性。

一個「旦」字，是文字，也是圖像，更像一個詩意的句子。

漢語文學似乎注定會以「詩」做主體，會發展出文字精簡「言有盡而意無窮」的短詩，會在畫面出現「留白」，把「詩」題寫在「畫」的「留白」上，既是「說明」又是「會意」。

希臘的《伊里亞德》（Iliad）、《奧德賽》（Odyssey）都是長篇巨製，詩裡貫穿情結複雜的故事；古印度的《羅摩衍那》（Ramayana）和《摩訶婆羅達》（Mahabharata）動則八萬頌十萬頌，長達幾十萬句的長詩，也是詭譎多變，人物事件層出不窮，習慣圖像簡潔思考的民族常常一開始覺得目不暇接，眼花撩

亂。

同一時間發展出來的漢字文學《詩經》卻恰巧相反——寓繁於簡，簡單幾個對仗工整、音韻齊整的句子，就把複雜的時間空間變成一種「領悟」。

漢字文學似乎更適合「領悟」而不是「說明」。

昔我往矣，楊柳依依；

今我來思，雨雪霏霏。

僅僅十六個字，時間的逝去，空間的改變，人事情感的滄桑，景物的變更，心事的喟嘆，一一都在整齊精簡的排比中，文字的格律性本身變成一種強固的美學。

漢語詩決定了不與長篇巨製拼搏「大」的特色，而是以「四兩撥千金」的靈巧，完成了自己語文的優勢與長處。

松下問童子，言師採藥去；

只在此山中，雲深不知處。

漢語文學最膾炙人口的名作，還是只有二十個字的「絕句」，這些精簡卻意境深遠的「絕句」的確是文化裡的「一絕」，不能不歸功於漢字獨特的以視覺為主的象形本質。

之一

漢字演變

我用手撫摸著那些凹凸的繩結留在陶土上的痕跡，

彷彿感覺著數十萬年來人類的心事，

裡面有後來者越來越讀不懂的驚慌、恐懼、渴望，有後來者越來越讀不懂的祈求平安的巨大祝禱。

讀不懂，但是感覺得到「美麗」。

結繩

我想像著出土的一根繩子，上面打了一個「結」。

那個「結」，可能是三十萬年前一次山崩地裂的地殼變異的記憶，

倖存者驚魂甫定，拿起繩子，慎重地打了一個「結」……

據說，人類沒有文字以前，最早記事是用打結的方法，也就是教科書上說的「結繩記事」。

現代人很難想像「結繩」怎麼能夠「記事」。手上拿一根繩子，發生了一件事情，害怕日久忘記了，就打一個結，用來提醒自己，幫助記憶。

我很多職場上的朋友，身上都有一本筆記本，隨時記事。我瞄過一眼，發現有的人一天的記事，分成很多細格。每一格是半小時——半小時早餐會報，半小時見某位客戶，半小時下午茶與行銷專員擬新企劃案，半小時瑜珈課，半小時如何如何——一天的行程記事，密密麻麻。

手寫的記事本這幾年被ＰＤＡ取代，或直接放在手機裡，成為數位的記事。事件的分格也可以更細，細到十分鐘、一刻鐘一個分格。

我看著這些密密麻麻的記事，忽然想到，在沒有文字的年代，如果用上古人類

結繩的方法，不知道一天大大小小的事要打多少個結，而那些密密麻麻的「結」，年月久了，又將怎樣分辨事件繁複的內容？

大學上古史的課，課餘跟老師閒聊，聊到結繩記事，年紀已經很大的趙鐵寒老師，搔著一頭白髮，彷彿很有感觸地說：

「人的一生，其實也沒有那麼多大事好記，真要打『結』，幾個『結』也就夠了。」

治學嚴謹的史學家似乎意識到自己的感觸有些不夠學術，又補充了一句：「上古人類結繩記事，或許只記攸關生命的大事，例如大地震、日全食、星辰的殞落……」

我想像著出土的一根繩子，上面打了一個「結」。那個「結」，可能是三十萬年前一次山崩地裂的地殼變異的記憶，倖存者環顧灰飛煙滅屍橫遍野的大地，驚魂甫定，拿起繩子，慎重地打了一個「結」。那個「結」，是不能忘記的事件。那個「結」，就是歷史。

事實上，繩子很難保存三十萬年，那些曾經使人類驚動的記憶，那些上古初民觀察日蝕、月蝕、地震、星辰移轉或殞落，充滿驚慌恐懼的「結」，早已經隨時間歲月腐爛風化了。

結繩記事

時至今日，已沒有人再用結繩這種方法來記事了；但對於古代人來說，這些大大小小的結，卻是他們用來回憶過去的唯一線索。

〈結繩記事〉詩中，一如那遠古的初民，在女詩人席慕蓉的〈結繩記事〉詩中，柔婉地表達出來：

一個結，一件心事，一份記憶

有些心情，一如那遠古的初民

繩結一個又一個的好好繫起

這樣　就可以

獨自在暗夜的洞穴裡

反覆觸摸　回溯

那些對我曾經非常重要的線索

落日之前　才忽然發現

我與初民之間的相同

清晨時為你打上的那一個結

到了此刻　仍然

溫柔地橫梗在

因為生活而逐漸粗糙了的心中（編寫）

在上古許多陶片上還可以看到「繩文」。繩索腐爛了，但是一萬年前，初民用濕泥土捏了一個陶罐，用繩索編的網狀織物包裹保護，放到火裡去燒。繩索編織的紋理，繩索的「結」都一一拓印在沒有乾透的、濕軟的陶罐表面。經過火燒，繩文就永遠固定，留在陶片表面上了。

我們叫做「繩紋陶」的時代，那些常常被認為是為了「美麗」、「裝飾」而存在的「繩文」，或許就是已經難以閱讀的遠古初民的「結繩記事」，是最初人類的歷史，是最初人類的記事符號。我用手撫摸著那些凹凸的繩結留在陶土上的痕跡，彷彿感覺著數十萬年來人類的心事，裡面有後來者越來越讀不懂的驚慌、恐懼、渴望，有後來者越來越讀不懂的祈求平安的巨大祝禱。讀不懂，但是感覺得到「美麗」。

二〇〇九年七月廿二日在台灣的日偏食。面對這種天地異象，古人或許是戒慎地打一個結，今人則是興奮地以攝影來記錄。

繩結

最早的書法家，會不會是那些打結的人？

「纖」與「細」兩個字都從「糸」部，因為漫長的繩結經驗，

人類也經歷了情感與心事的「纖細」。

人類編織繩索的記憶開始得非常早，把植物中的纖維取出，用手搓成繩索。像苧麻，台灣的原住民一直還保有苧麻紡織的傳統。二十世紀七〇年代，還可以在廬山霧社一帶，看到泰雅族婦人把一根新斬下的苧麻用石頭砸爛，夾在腳的大拇指間，用力一拉，除去外皮爛肉，抽取苧麻莖中的纖維。纖維晒乾，染色，搓成一股一股的繩線，就在路邊用手工紡織機織成布匹。

台灣南部特別是恆春半島，處處是瓊麻。葉瓣尖銳如劍戟，纖維粗硬結實，浸水不容易腐爛，瓊麻的纖維就是製作船隻繩纜的好材料。

繩索或許串連了人類漫長的一部文明史，只是纖維不耐久，無法像玉石、金屬，甚至皮革木材的製作那樣，成為古史研究的對象。

《周禮·考工記》把上古工藝以材質分為六類：攻「木」之工，攻「皮」之工，攻「金」之工，「搏埴」之工（揉土做陶），「刮摩」之工（玉石雕刻），以及

瓊麻號稱「恆春三寶」之一，曾是當地最重要的經濟作物，緊緊聯繫著人們和繩索編織間的親密記憶。

「設色」之工（包括繪畫與紡織品染色）。其中最不容易懂得的是「設色之工」。「設色」下有一個小的分類是「繢」，「繢」也就是「繪」的古字，讀音也相同。現代人看到「繪」這個字，想到的是「繪畫」，用顏料在紙上或布上畫畫。但是，無論「繪」或「繢」都從「糸」（絲的簡寫）部，應該是與紡織品的染色有關。《考工記》的六種工藝分類，編織應該是其中一項，與木器、皮革、金屬、陶土、玉石並列為上古文明人類的重要創造。編織就連接到繩索、繩線打結的漫長記憶。

一九○○年，維也納的醫生佛洛伊德（S. Freud）探究追尋人類的精神疾病，提出了「潛意識」（sub-consciousness）的精神活動。在意識中看來不存在的事物，在意識中看來被遺忘的事物，卻可能深藏在「潛意識」的底層，在夢境中出現，或偽裝成其他形式出現，固執不肯消失。佛洛伊德把這些深藏在潛意識中看來遺忘卻沒有消失的記憶稱為「情結」（complex），例如用希臘伊迪帕斯「殺父娶母」悲劇詮釋男孩子本能的「戀母情結」（Oedipus complex）。

精神醫療學上用「結」來形容看似遺忘卻未曾消失的記憶，使我想起古老初民的結繩記事。事物與記憶最終都消失了，只剩下一個一個讀不懂的「結」，一個一個存留在潛意識裡永遠

《考工記》

《考工記》是最早的中國科技史文獻，它介紹了中國古代工藝的製作過程，對喜歡工藝、科技的朋友來說，這本書很重要。

《考工記》有「大刃之齊」、「鼎爵之齊」的記錄，「齊」就是配方和比例的意思。「大刃」是一種打仗用的大刀，它需要特別高的硬度，所以配方可能是四分的銅、兩分的錫。「鼎」是鍋子，「爵」是酒杯，它們的硬度不需要像大刃這麼高，所以鼎爵之齊可能是五分的銅、一分的錫。這是當時的科技發展，掌握了這樣的配方和比例，就可以製作出各種不同的青銅器物。所以說，《考工記》裡記錄的是各種工藝技術的「皇家秘方」，掌握這個秘方的國家，就是擁有權利的國家。

打不開的「結」。

「結」是最初的文字，是最初的書法，是最初的歷史，也是最初的記憶。

「中國結」已經是獨特的一項手工藝術，可以把一根繩子打成千變萬化的「結」，打成「福」字、「壽」字，打成「吉祥」（又像羊又像文字的圖形），打成「五福臨門」（又像蝙蝠又像福字的圖形）。文字，圖像，繩結，三者合而為一，也許可以引發最早的文字歷史與書法歷史一點啟思與聯想。

現代談「書法」的人，只談毛筆的歷史，但是毛筆的記事相對於繩結，還是太年輕了。

最早的書法家，會不會是那些打結的人？用繩子打成各種變化的結，打結的手越來越靈巧，因為打結，手指——特別是指尖的動作，也越來越纖細了。「纖」與「細」兩個字都從「糸」部，因為漫長的繩結經驗，人類也經歷了情感與心事的「纖細」。

倉頡

「旦」是日出，是太陽從地面升起。

我幻想著倉頡用四隻眼睛遙望日出東方的神情，

畫下了文字上最初的黎明曙光。

漢字的發明者常常追溯到倉頡。現在年輕人在網路上搜尋「倉頡」兩個字，會找到一大堆有關「倉頡輸入法」的資訊，卻沒有幾條是與漢字發明的老祖宗倉頡有關的資料了。

《淮南子‧本經訓》有關於倉頡造字非常動人的句子：「倉頡作書，而天雨粟，鬼夜哭。」

「天雨粟，鬼夜哭」不容易翻成白話，或者說，我更迷戀這六個字傳達出的洪荒渾沌中人類文字剛剛萌芽時天地震動、悲欣交集的心情吧！

「上古結繩而治，後世聖人易之以書契。」結繩到書契，文字出現了，人類可以用更精確的方法記錄事件，可以用更細微深入的方式述說複雜的情感。可以記錄形象，也可以記錄聲音。可以比喻，也可以假借。天地為之震動，神鬼夜哭，竟是因為人類開始懂得學習書寫記錄自己的心事了。

先秦諸子的書裡，如《荀子》（解蔽篇）、《韓非子》（五蠹篇）、《呂氏春秋》（君守篇）都有提到倉頡「作書」的事，先秦典籍也大多認為倉頡是皇帝時代的史官。

或許創造文字這樣的大事在人類文明的進程上太重要了，西漢以後書籍中出現的倉頡，逐漸被誇大尊奉為古代具有神祕力量的帝王。東漢人的《春秋緯‧元命苞》裡有了倉頡神話最完整的描述：「倉頡生而能書，及受河圖錄字，於是窮天地之變，仰觀奎星圓曲之勢，俯察龜文鳥羽，山川指掌，而創文字，天為雨粟，鬼為夜哭，龍乃潛藏。」（清馬驌《繹史》所引）

這樣一位仰觀天象，俯察地理，具有視覺上超能力的神祕人物，當然不應該是普通的凡人。倉頡因此在以後的畫像裡，一般都被渲染出更神秘的異樣長相——臉上有四隻眼睛。

「頡有四目」，因為有四隻眼睛，可以仰觀天象，看天空浩渺蒼穹千萬顆星辰與時推移的流轉。因為有四隻眼睛，可以俯察地理，理清大地上山巒連綿起伏長

「天雨粟，鬼夜哭」

據說，倉頡造字成功的那一天，發生了怪事：白天下粟如雨，晚上鬼哭魂嚎。為什麼下粟如雨呢？原來倉頡造了文字之後，人們從此可以自由地傳達心意、記載事物，所以天上下了粟米給人食用，作為慶賀。為什麼鬼魂要哭嚎呢？因為妖魔鬼怪看到人類有了文字、有了智慧以後，就無法再任意地愚弄操控，只好抱頭痛哭了。

因為倉頡「生而能書」，發明了「文字」這項偉大的成就，後世遂建廟供奉。在陝西省白水縣史官鄉有一座倉頡廟，東漢年間此廟已頗具規模，以後歷代皆有增修。後殿正中供奉的倉頡神像，有著四隻眼睛，就是根據古書「頡有四目」的記載塑造的。（編寫）

河蜿蜒迴溯的脈絡。可以一一追蹤最細微隱密的鳥獸蟲魚龜鱉留下的足印爪痕蹤跡，可以細看一片羽毛的紋理，可以端詳凝視一張手掌、一枚指紋。

倉頡的時代也太久遠了，我們無從印證那使得「天雨粟，鬼夜哭」的文字究竟是什麼樣子。

教科書上習慣說：「商代的甲骨文是最早的文字。」

從近五十年來新出土的考古資料來看，新石器時代的許多陶器表面，都有用「毛筆」「化妝土」畫下來（或寫下來）的非常近似於初期文字的符號。有些像「S」，有些像「X」，像字母，又像數字。這些介於「書」與「畫」之間的符號，常被稱為「記號陶文」，有別於裝飾圖案，是最初的文字，也極有可能是倉頡時代（如果真有這個人）的文字吧！

二十世紀末，大汶口文化遺址出土了一件黑陶罐，陶罐器表用硬物刻了一個「旦」字圖像。「旦」是日出，是太陽從地面升起。我幻想著倉頡用四隻眼睛遙望日出東方的神情，畫下了文字上最初的黎明曙光。

《漢字書法之美》
｜之一 漢字演變｜

26

上：半坡遺址出土陶片上的刻劃符號，約當西元前四八〇〇至四二〇〇年間。這些「記號陶文」是和漢字起源有關的最早實物。

左：現代石桌上的刻字。一筆一劃，著力書契，領會文字與大自然間的互動與和諧。

象形

在一片斑剝的牛骨或龜甲上凝視那一匹「馬」，有身體、頭、眼睛、腿、鬃毛、像畫，又不像畫；那絞成兩股的線是「絲」，那被封閉在四根線條中的人是「囚」……

唐代張彥遠的《歷代名畫記》認為，書法與繪畫在倉頡的時代同出一源——「同體而未分」。「無以見其形，故有畫」，看見了一頭象，很想告訴沒有看見的人象長什麼樣子，就畫了一張畫；「無以傳其意，故有書」，因為想表達意思，就有了文字。

「書畫同源」是中國書法與繪畫常識性的術語，文字與圖畫同出一個源流。依據張彥遠的意見，書法與繪畫「同體而未分」，「同體」是因為兩者都建立在「象形」的基礎上。

漢字是傳沿最久遠，而且極少數現存還在使用的象形文字。「象形」，是訴諸視覺的傳達。

古埃及的文字初看非常像古代漢字的甲骨或金文，常常出現甚至形像完全寫實的蛇、貓頭鷹，容易使人誤會古埃及文也是象形文字。一八二二年，法國語言

學家商博良（J. F. Champollion, 1790~1832）依據現藏大英博物館的「羅賽塔石碑」（Rosetta Stone）做研究，用上面並列的古希臘語與柯普特語（Coptic）第一次勘定了古埃及文字的字母，原來古埃及文也還是拼音文字。我們目前接觸到的世界文字，絕大多數是拼音文字，主要訴諸於聽覺。

聽覺文字與視覺文字引導出的思維與行為模式，可能有極大的不同。

在歐美讀書或生活，常常會遇到「朗讀」。用「朗讀」做課程練習，為朋友「朗讀」，為讀者大眾「朗讀」，歐美大多數的文字都建立在聽覺的拼音基礎上。

拼音文字有不同音節，從一個音節到四、五個音節，富於變化，也容易純憑聲音辨識。

漢字都是一個字一個單音，因此同音的字特別多。打電腦鍵盤時，打一個「一」的聲音，可以出現五十個相同聲音卻不同意思、不同形狀

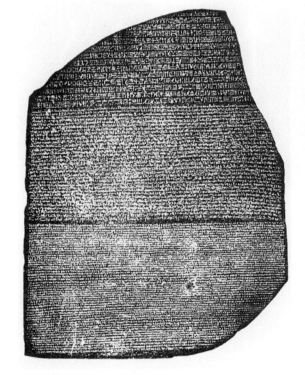

羅賽塔石碑

一七九九年，法國軍隊在埃及羅賽塔地方發現一塊石碑，上面刻有三種文字——古埃及文、柯普特文（埃及俗體文）和古希臘文。這是一塊製作於公元前一九六年的石碑，刻著埃及法老王托勒密五世（Ptolemy V）的詔書。當時還沒有人能解讀古埃及文字，英國學者湯瑪斯·楊（Thomas Young）在一八一四年左右開始以古埃及文和柯普特文嘗試解讀古埃及文。一八二二年，法國學者商博良發現上面三種文字是同一內容，可以用當代讀懂的希臘文註解古埃及文第一次被破解，對了解四、五千年前的埃及文化有莫大的幫助。

羅賽塔就像一把打開古埃及之謎的鑰匙，有重要的考古意義。

的字。

同音字多，視覺上沒有問題，寫成「師」或「獅」，意思完全不一樣，很容易分辨；但是「朗讀」時就容易誤解。只好在語言的白話裡把「獅」後面加一個沒有意思的「子」，變成「獅子」；把另一個「師」前面

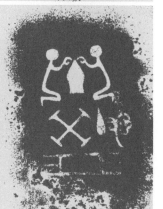

商代青銅器上的銘文象形。

右上：一個有大眼睛的人，彷彿在超現實的「夢」中。

中上：似「虎」的動物象形。

左上：「子孫」。

右下：兩人慎重地護衛一物，這是「卿」的職責。

中下：人手執箭。

左下：有駕轅、軸桿和輪子的「車」。

加一個「老」，變成「老師」。「老師」或「獅子」，使視覺的單音文字在聽覺上形成雙音節，聽覺上才有了辨識的可能。

華人在介紹自己的姓氏時如果說：「我姓張。」後面常常加補一句「弓長張」，以有別於「立早章」，還是要借視覺的分別來確定聽覺達不到的辨識。

漢字作為最古老也極獨特的象形文字，經過長達五千年的傳承，許多古代語文——類似古埃及文，早已死亡了兩千多年，漢字卻直到今天還被廣大使用，還具有適應新時代的活力，還可以在最當代最先進的數位科技裡活躍，使我們不得不重新思考「象形」的價值與意義。

我喜歡看商代的甲骨，在一片斑剝的牛骨或龜甲上凝視那一匹「馬」，有身體、頭、眼睛、腿、鬃毛，像畫，又不像畫。那絞成兩股的線是「絲」，那被封閉在四根線條中的人是「囚」。我想像著，用這樣生命遺留下來的骨骸上深深的刻痕，卜祀一切未知的民族，何以傳承了如此久遠的記憶。

牛骨刻辭上的「馬」與「囚」字。

「象」形象不象？

我們在殷商青銅器上看到的「象」這個字，千真萬確就是一隻畫出來的象呢！長鼻子、大耳朵，笨重肥大的身軀，還有長而尖銳的象牙。這個字把大象的形狀一點不漏地畫了出來。不知道是不是這個原因，這種古老的文字就被叫做「象形字」？

然而，人類的生活愈來愈複雜，文字也就愈來愈向表達複雜意思的方面去發展。會不會我們愈來愈熟悉文字的意思（看看「象」的演變吧），也就對真正的「象」愈來愈陌生了？

楷書　篆書　鐘鼎文　草書　隸書　甲骨文　大象

毛筆

拿著毛筆的手，慎重地在器物表面留下一個圓點。

「點」是開始，是存在的確定，是恆古之初的安靜。

因為安靜到了極致，「線」有了探索出走的欲望⋯⋯

教科書上談到毛筆，大概都說是：蒙恬造筆。蒙恬是秦的將領，公元前三世紀的人。

依據新的考古遺址出土來看，陝西臨潼姜寨五千年前的古墓葬中已經發現了毛筆，不但有毛筆，也同時發現了盛放顏料的硯石，以及把礦物顏料研細成粉末用的研杵。影響漢字書法最關鍵的工具，基本上已經大致完備了。

所以「蒙恬造筆」的歷史要改寫，往前再推兩千七百年以上。

其實在姜寨的毛筆沒有出土之前，許多學者已經依據上古出土陶器上遺留的紋飾證明毛筆的存在。

廣義的「毛筆」，是指用動物的毫毛製作的筆。兔子的毛、山羊的毛、黃鼠狼的毛、馬的鬃毛，乃至嬰孩的胎髮，都可以用做毛筆的材料。

毛筆是一種軟筆，書寫時留下來的線條和硬筆不同。

埃及和美索不達米亞兩河流域古文明的文字，大多是硬筆書寫，我們叫做「楔形文字」，是在潮濕的泥板上用斜削的蘆葦尖端書寫。蘆葦很硬，斜削以後有銳利鋒刃，在泥板上的刻痕線條輪廓乾淨絕對，如同刀切，有一種形體上的雕刻之美。

埃及與兩河流域古文明都有高聳巨大的石雕藝術，也有金字塔一類的偉大建築，中軸線對稱，輪廓分明，呈現一種近似幾何型的絕對完美，與他們硬筆書寫的「楔形文字」是同一美學體系的追求。

中國上古文明時期稱得上「偉大」的石雕藝術與石造建築都不多見。似乎上古初民有更多對「土」、對「木」的親近。

「土」製作成一件一件陶甕、陶缽、陶壺、陶缶，用手在旋轉的轆轤上拉著土胚，或把濕軟泥土揉成長條，一圈一圈盤築成容器。容器乾透了，放在火裡燒硬成陶。

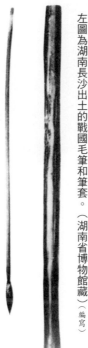

蒙恬造筆傳說

傳說蒙恬駐軍邊疆，經常要向秦始皇奏報軍情，而當時的文字是用刀契刻的。由於軍情瞬息多變，文書往來頻繁，用刀刻字速度太慢，蒙恬急中生智，隨手從士兵手中的武器上撕下一撮紅纓，綁在竹桿上，蘸著顏色，在白色的絲綾上書寫，大大加快了寫字速度。此後，他又因地制宜不斷改良，以北方狼、羊較多之便，利用狼毛和羊毛做筆頭，製成狼毫羊毫筆。蒙恬也被供奉為製筆業的祖師爺。

然而根據文獻與考古發現，早在蒙恬之前，毛筆就已經存在。一九五四年在湖南長沙挖出的戰國時期木槨墓，陪葬品中就有一支毛筆，筆頭是兔毛，筆管筆套是竹製，桿長十八‧五公分，是目前存世最古的毛筆。

所以，蒙恬應只是秦筆的製作人，而不是發明者。蒙恬雖沒有創造毛筆，卻也對筆桿、筆毛所用材料和製作方法提出了改進。

左圖為湖南長沙出土的戰國毛筆和筆套。（湖南省博物館藏）（編寫）

陶器完成，初民們拿著毛筆在器表書寫圖繪──究竟是「書寫」，還是「圖繪」，學界也還有爭議。

陝西半坡遺址出土的「人面魚缽」是有名的作品。一個像巫師模樣的人面，兩耳部分有魚。圖像很寫實，線條是用毛筆畫出來的，表現魚身上鱗片交錯的網格紋，很明顯沒有借助「尺」一類的工具。細看線條有粗有細，也不平行，和埃及追求的幾何型絕對準確不同。中國上古陶器上的線條，有更多手繪書寫的活潑自由與意外的拙趣。

追溯到五千年前，毛筆可能不只決定了一個文明書法與繪畫的走向，也似乎已經虛擬了整個文化

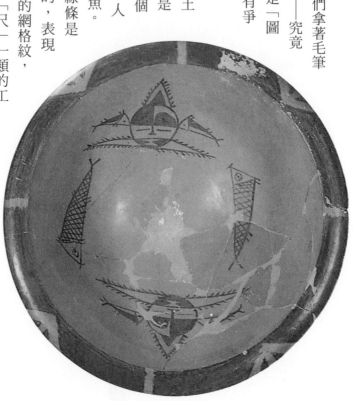

右：半坡仰韶文化出土的人面魚缽。魚是很重要的圖像，是富足繁衍的象徵，從七千年前就一脈相承到今天。（西安半坡博物館藏）

體質的大方向的思維模式與行為模式。

觀看河南廟底溝遺址的陶缽，小底，大口，感覺得到初民的手從小小的底座開始，讓一團濕軟的泥土向上緩緩延展，綻放如一朵花。拿著毛筆的手，慎重地在器物表面留下一個圓點。圓點，小小的，卻是一切的開始。因為這個「點」，有了可以延伸的「線」。「點」是開始，是存在的確定，是恆古之初的安靜。因為安靜到了極致，「線」有了探索出走的欲望。「線」是綿延，是發展，是移動，是傳承與流轉的渴望，是無論如何要延續下去的努力。

廟底溝的陶缽上，「點」延長成為「線」，「線」擴大成為「面」。如同一小滴水流成蜿蜒長河，最後匯聚成浩蕩廣闊的大海。

「點」的靜定，「線」的律動，「面」的包容，竟然都是來自同一支毛筆。

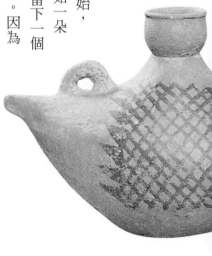

上：半坡仰韶文化的雙耳網紋陶壺和三角曲折紋缽，同樣有著「線」、「面」和「留白」的構成與美感。

甲骨

我喜歡看甲骨，
看著看著彷彿看到乾旱大地上等待盼望雨水的生命，
一次又一次在死去的動物屍骸上契刻著祝告上天的文字⋯⋯

一片龜的腹甲，一片牛的肩胛骨，或者一塊鹿的頭額骨。在筋肉腐爛之後，經過漫長歲月，連骨膜都飄洗乾淨了，顏色雪白，沒有留一點點血肉的痕跡。

動物骨骸的白，像是沒有記憶的過去，像洪荒以來不曾改變的月光，像黎明以前曙光的白，像頑強不肯消失的存在，在恆古沉默的歷史之前，努力著想要吶喊出一點打破僵局的聲音。

清光緒二十五年（一八九九年），一位一生研究金石文字的學者王懿榮，在中藥鋪買來的藥材裡看到一些骨骸殘片。他拿起來端詳，彷彿那些屍骨忽然隔著三、四千年的歷史，努力擁擠著說：「我在這裡！我在這裡！」

王懿榮在殘片上看到一些明顯的符號，他拂拭去灰塵積垢，那符號更清晰了，用手指去觸摸，感覺得到硬物契刻的凹凸痕跡。

古代金石文字的長時間收藏研究，使王懿榮很容易辨認出這些骨骸龜甲殘片上

的符號，這是比周代石鼓還要早的文字，是比晚商青銅鐫刻的銘文還要早的文字。

王懿榮發現甲骨文字的故事像一則傳奇，也使人不禁聯想：長久以來，不知道中藥鋪販賣出了多少「甲骨」，而有多少刻著商代歷史的「甲骨」早已被熬煮成湯藥，喝進病人的肚子，藥渣隨處棄置，化為塵泥。

王懿榮的學生，寫《老殘遊記》的劉鶚（鐵雲）繼續老師的發現，編錄了最早的甲骨文著錄——《鐵雲藏龜》。

從清末到民國三〇年代，甲骨文的研究整理經過王國維、羅振玉、郭沫若、董作賓四位，商代卜辭文字大致有了輪廓。一直到二十世紀末，出土的甲骨大約有近十五萬片，可

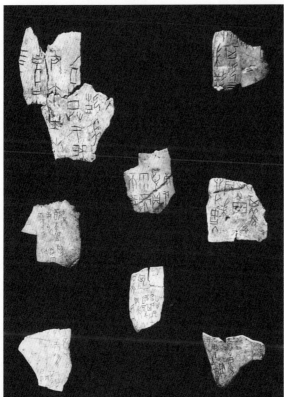

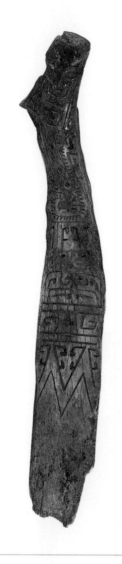

以整理出五千多個單字。

幾位學者中又以董作賓對甲骨文的書寫美學特別有貢獻。一九三三年，他就做了甲骨文時代風格的斷代，用「壯偉宏放」形容早期甲骨書法，用「拘謹」形容第二期和第三期的書風，以及用「簡陋」、「頹靡」形容末期的甲骨書法。

甲骨文字是卜辭，商朝初民相信死去的生命都還存在，這些無所不在的「靈」或「鬼」可以預知吉凶禍福。

上：「宰丰」骨匕刻辭，高二七·三公分，寬三·八公分。（北京中國國家博物館藏）

左：祭祀狩獵塗硃牛骨刻辭正面，高三二·二公分，寬一九·八公分。筆劃纖細，以直線條為多，顯得遒勁且富有立體感。書契甲骨文的巫史，無疑是當時「契之精而字之美」的書法家。（北京中國國家博物館藏）

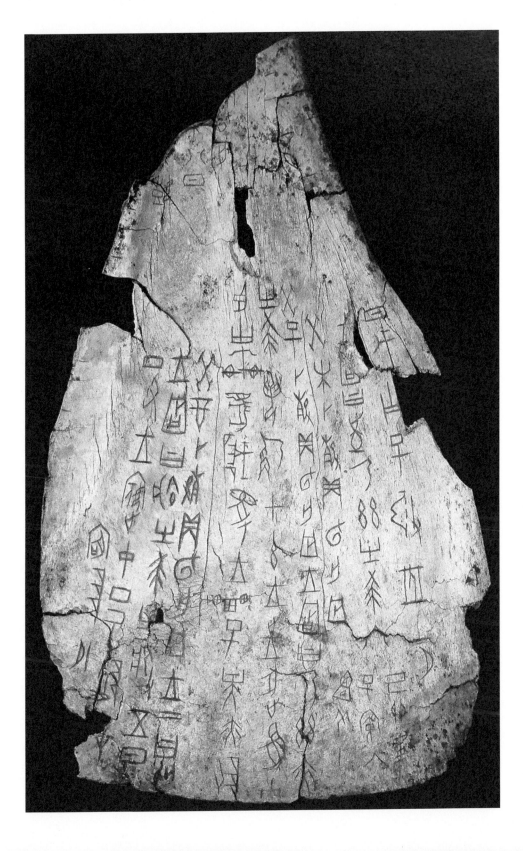

動物的骨骸，烏龜的腹甲也是死去生命的遺留，用毛筆沾染朱紅色顏料，在上面書寫祈願或祝禱的句子，書寫完畢，再用硬物照書寫的筆劃契刻下來。因此，雖然目前看到的甲骨多為契刻文字，卻還是先有毛筆書寫過程的。也有少數出土的甲骨上是書寫好還沒有完成契刻的例子。「上古結繩而治，後世聖人易之以書契」，「書寫」與「契刻」正是甲骨文完成的兩個步驟。

刻好卜辭的龜甲牛骨鑽了細孔，放在火上炙烤，甲骨上出現裂紋，裂紋有長有短，用來判斷吉凶，就是「卜」字的來源。我們今天在自己手掌上以掌紋端詳命運，也還是一種「卜」。

我喜歡看甲骨。有一片骨骸上刻滿了二十幾條和「下雨」有關的卜辭——「甲申卜雨」、「丙戌卜及夕雨」、「丁亥雨」（左頁圖），看著看著彷彿看到乾旱大地上等待盼望雨水的生命，一次又一次在死去的動物

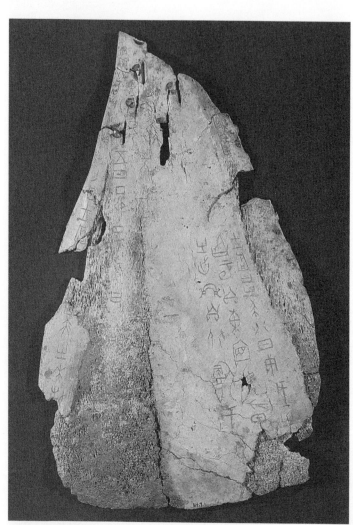

祭祀狩獵塗硃牛骨刻辭背面。

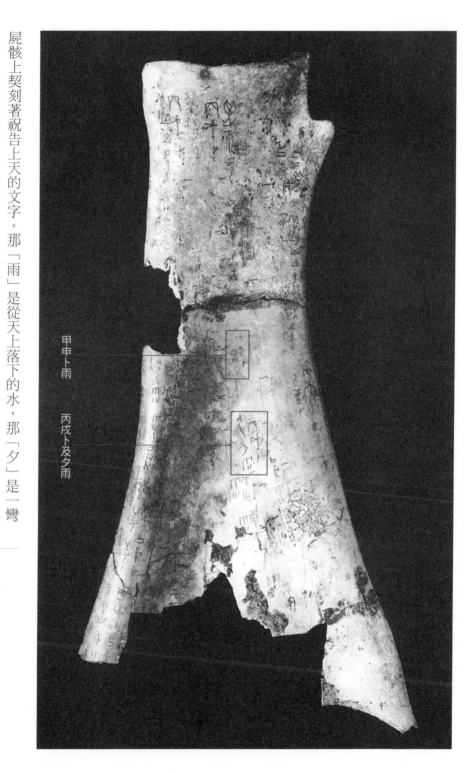

甲申卜雨

丙戌卜及夕雨

屍骸上契刻著祝告上天的文字。那「雨」是從天上落下的水，那「夕」是一彎新月初升，「戊」是一柄斧頭，「申」像是一條飛在空中的龍蛇。

金文

商代的文字不只是刻在牛骨龜甲上的卜辭，也同時有鐫刻在青銅器上的銘文。青銅古稱「金」，這些青銅器上銘刻的文字，也通稱「金文」或「吉金文字」。

殷商早期的青銅器銘文不多，常常是一個很具圖像感的單一符號，有時候會是很具象的一匹馬、一個人，或者經過圖案化的蟾蜍或蛙類（黽字）的造型。

有學者認為，早商的青銅銘文不一定是文字，也有可能是部族的圖騰符號，也就是「族徽」，類似今天代表國家的國旗。

早商的簡短銘文中也有不少的確是文字，例如表現

商代黽字冊，是一種族徽符記。

紀年月日的天干地支，甲乙丙丁或子丑寅卯，這些紀年符號又結合父祖的稱謂，變成「父乙」或「祖丁」。

早商的青銅銘文圖像符號特別好看，有圖畫形象的視覺美感，藝術家會特別感到興趣。這些還沒有完全發展成表意文字的原始圖像，正是漢字可以追蹤到的視覺源頭，充滿象徵性、隱喻性，引領我們進入初民天地初開、萬物顯形、充滿無限創造可能的圖像世界。

二十世紀有許多歐洲藝術家對古文明的符號文字充滿興趣，克利（Paul Klee, 1879~1940）和米羅（Joan Miro, 1893~1983）都曾經在二十世紀初把圖像符號運用在他們創作的畫中。這些常常讀不出

此段銘文中有兩馬、羊，和「父乙」，看出來了嗎？

聲音，無法完全理解的符號圖像，卻似乎觸動了我們潛意識底層的懵懂記憶，如同古老民族在洞穴岩壁上留下的一枚朱紅色的手掌印，隔著千萬年歲月，不但沒有消退，反而如此鮮明，成為久遠記憶裡的一種召喚。

書法的美，彷彿是通過歲月劫毀在天地中一種不肯消失、不肯遺忘的頑強印證。

早商青銅銘文的圖像非常類似後來的「印」、「鈢」，是證明自己存在的符號，上面是自己的名號，但是就像「花押」，有自己獨特的辨識方式。

兩漢的印鈢多是青銅鑄刻，其中也有許多動物圖像的「肖形印」，我總覺得與早商青銅上的符號圖像文字有傳承的關係，把原來部族的「徽章」變成個人的「徽章」。

漢字書法裡很難少掉印章，沉黑的墨色裡間錯著朱紅的印記，那朱紅的印記有時比墨色更是不肯褪色的記憶。

早商青銅銘文與甲骨文字同一時代，但比較起來，青銅圖像文字更莊重繁複，更具備視覺形象結構的完美性，更像在經營一件慎重的藝術品，有一絲不苟的講究。

有人認為早商金文是「正體」，甲骨卜辭文字是當時文字的「俗體」。

由上而下分別為青銅古鈢、玉鈢、青銅肖形印、青銅吉語印。（日本寧樂美術館和京都藤井有鄰館藏）

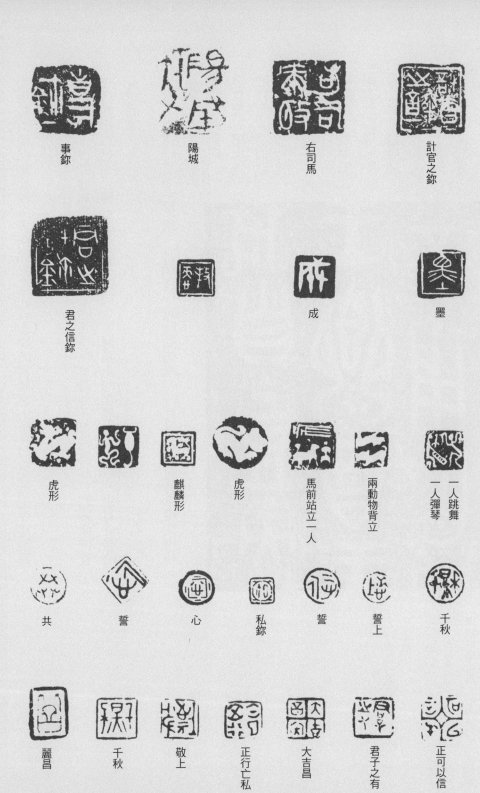

事鉨　　　陽城　　　右司馬　　　計官之鉨

君之信鉨　　　成　　　墨

虎形　麒麟形　虎形　馬前站立一人　兩動物背立　一人跳舞一人彈琴

共　誓　心　私鉨　誓　誓上　千秋

麗昌　千秋　敬上　正行亡私　大吉昌　君子之有　正可以信

用現在的情況來比較，青銅銘文是正式印刷的繁體字，甲骨文字則是手寫的簡略字體。

青銅器是上古社會廟堂禮器，有一定的莊重性，鑄刻在青銅器皿上的圖像符號也必然相對有「正體」的意義。如同今天匾額上的字體，通常也一定有莊重的紀念意義。

甲骨卜辭文字是卜卦所用，必須在一定時間完成，一片卜骨上有時重複使用多達數十次，文字的快寫與簡略，自然跟有紀念性的吉金文字的莊重嚴肅大不相同。

早商金文更像美術設計圖案，甲骨文字則是全然為書寫存在的文字。去除了裝飾性，甲骨文的書

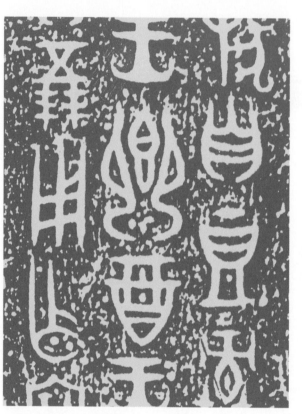

上：商代「宰甫卣」銘文。（荷澤地區文展館藏）

左：商代「四祀邠其卣」銘文。（北京故宮博物院藏）

筆劃首尾尖銳，中間肥厚，體勢深峻莊重。

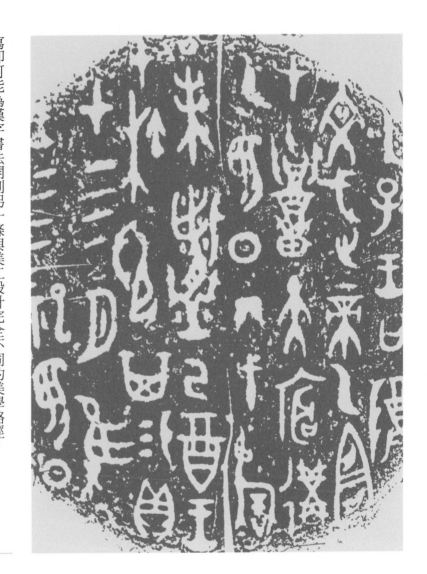

寫卻可能為漢字書法開創另一條與美工設計完全不同的美學路徑。

甲骨文中有許多字已經與現代漢字相同，「井」、「田」甚至「車」，看了使人會意一笑，原來我們與數千年前的古人如此靠近。

石鼓

韓愈描述石鼓文字之美用了如下的形容：

「鸞翔鳳翥眾仙下，珊瑚碧樹交枝柯。」

上千年石鼓文字的斑剝漫漶，充滿了歲月歷史的魅力……

商周時代鐫刻在青銅器上的銘文，成為後代學者了解上古歷史、文字、書法的重要依據。一般來說，商代青銅器上銘文較少，而重視外在器型的裝飾，常常在器表佈滿繁複雕飾的獸面紋，也有立體寫實的動物造型，像是著名的「四羊方尊」。「尊」是祭祀用的盛酒容器，四個角落凸出四個立體羊頭，是完美的雕塑作品，在製作陶「模」陶「範」與翻鑄成青銅的技術過程都繁複精細，是青銅工藝中的極品。

青銅器在西周時代逐漸放棄外在華麗繁複的裝飾，禮器外在器表變得樸素單純，像是台北故宮稱為鎮館之寶的西周後期的「毛公鼎」，器表只有簡單的環帶紋或一圈弦紋，從視覺造型的華麗講究來看，其實遠不如商代青銅器造型的多采多姿與神秘充滿幻想的創造力。

「毛公鼎」、「散氏盤」被稱為台北故宮的「鎮館之寶」，不是因為青銅工藝之美，而是因為容器內部鐫刻有長篇銘文。

毛公鼎銘文後半部。（台北故宮博物院藏）

「毛公鼎」有五百字銘文，「散氏盤」有三百五十字銘文；上海博物館的「大克鼎」有二百九十個字，北京中國國家博物館的「大盂鼎」有二百九十一個字，這些西周青銅禮器都是因為長篇銘文而著名。西周以後，文字在歷史裡的重要性顯然超過了圖像，文字成為主導歷史的主流符號。

清代金石學的學者收藏青銅器，也以銘文多少判斷價值高下，純粹是為了史料的價值。許多造型特殊，技巧繁難，在青銅藝術上有典範性的商代作品，像「四羊方尊」、「人虎卣」反而被忽略，流入了歐美收藏界。

西周青銅銘

散氏盤，古時的停戰契約

「散氏盤」的「散」，指的是周朝時有個叫做「散」的小國。周朝當時分封了很多國家，大國如齊、魯等，都有獨立的政治體制。「散」和「矢」是兩個相鄰的小國，因國界始終劃不清楚，經常打仗，人民覺得生活不安定，就找了第三國來仲裁。他們決定用青銅鑄一個盤子，上面註明國界位置，說明不能反悔或隨便發動戰爭，有問題時就把盤子拿出來做證。這個盤子等於是一份契約，而且比現在的法律文件還不容易偽造呢！

文已經具備嚴格確定的文字結構和書寫規格，由右而左、由上而下的書寫行氣，字與字的方正結構，行路間有陽文線條間隔，書法的基本架構已經完成。

從西周康王時代（公元前一〇〇三年）的「大盂鼎」，到孝王時代（公元前十世紀）的「大克鼎」，到宣王時代（公元前八〇〇年）的「毛公鼎」，三件青銅銘文恰好代表西周早、中、晚三個時期的書風，也是書法史上所謂「大篆」的典範。

西周的文字不僅是鑄刻在青銅器上的金文，唐代也發現了西周刻在石頭上的文字，也就是著名的「石鼓文」。

韓愈的〈石鼓歌〉是名作，正反映了唐代文人見到石鼓的欣喜若狂。

「張生手持石鼓歌，勸我試作石鼓詩；少陵無人謫仙死，才薄將奈石鼓何？」

韓愈描述石鼓文字之美用了如下的形容：「鸞翔鳳翥眾仙下，珊瑚碧樹交枝柯。」上千年石鼓文字的斑剝漫漶，對韓愈充滿了歲月歷史的魅力，相較之下，使他對當時流行的王羲之書體表現了輕微的嘲諷：「羲之俗書趁姿媚，數紙尚可博白鵝。」

唐代在陝西發現的石鼓文，當時被認為是西周宣王的「獵碣」，也就是讚頌君王行獵的詩歌。只是經過近代學者考證，這位行獵的君王不是周宣王，而是秦文公或秦穆公。

石鼓文在書法史上的重要性，常常被認為是「大篆」轉變為「小篆」的關鍵，

而「小篆」一直被
認為是秦的丞相李
斯依據西周「大篆」
所創立的代表秦代
宮廷正體文字的新
書風。秦始皇統一
天下以後，由李斯
撰寫的「嶧山
碑」、「泰山刻
石」，都是「小篆」
典範。「皇帝立
國，維初在昔，嗣
世稱王，討伐亂
逆」（嶧山碑文），線
條均勻工整，結構
嚴謹規矩；「迺今皇帝，壹家天下」，書法也到了全新改革、「壹家天下」的
時代。

石刻之祖

石鼓文世稱「石刻之祖」，
文字刻在十個鼓形的石墩上，
每具石鼓都記述有游獵、行樂
盛況的四言韻詩。全文約七百
餘字，現今只流傳下二百餘
字。這些石鼓原埋沒在陝西鳳
翔府附近，到隋唐時才被人發
現，唐憲宗元和十二年（公元
八一七年），韓愈曾為文記述
此事。當時認為是周宣王時期
的刻石，現已定為秦刻石。
石鼓文承秦國書風，為小篆
先聲，與金文相比，也具有明
顯的動感。康有為讚譽為：
「如金鈿委地，芝草團雲，不
煩整裁，自有奇采。」（編寫）

石鼓文拓本（大篆）。其文字嚴謹
圓道，佈局勻稱，散發出渾厚古樸
的氣韻。（北京故宮博物院藏）

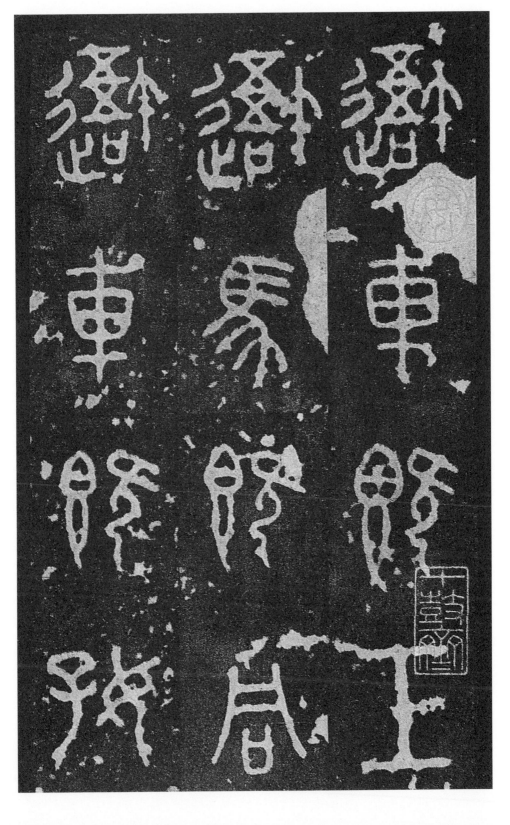

李斯

李斯為秦始皇記功書寫的「刻石」，
都是統治者巡視疆域、立碑記功的紀念性文字，
都是追求「永恆」、「不朽」的書法。

李斯可能是漢字書法史上第一位有名姓與作品流傳的書法家。

李斯書寫的「嶧山碑」常常是寫小篆者的範本。但是原碑其實早已喪失。現在流行的版本是晚到南唐時代徐鉉的臨摹本，宋朝時依據徐的摹本再翻刻為石碑。流傳的「嶧山碑」因此並沒有秦篆的古拙，線條太過精巧秀麗，結構也太過嚴謹成熟。

魯迅所說秦代李斯篆書「質而能壯」的感覺，只有在「泰山刻石」裡感覺得到。

「泰山刻石」是秦始皇統一六國之後的公元前二一九年，在泰山封禪，命李斯書寫的記功刻石。原有一百四十四個字，加上秦二世時代李斯再書寫的七十八個字，總共二百二十二個字。「泰山刻石」原來立放在泰山頂上，一千年間風吹雨打，電劈雷擊，逐漸崩裂風化，斑剝漫漶，到了明代，只剩下二十六個字

的拓本（也有人以為不是原來李斯的書寫）。清代在山頂發現殘石，只剩下十個字，能夠辨認的只有「臣去疾」、「昧死」、「臣請」七個字而已，筆勢雄強，刻劃嚴謹，比依據後代臨摹本重刻的「嶧山碑」的確更接近兩千年前秦代李斯小篆的書風。

「泰山刻石」比秦代「石鼓文」的文字更精簡，更樸實有力，擺脫了大篆的煩瑣裝飾，是魯迅所說的「質而能壯」。結束東周戰亂，一統天下，秦的書風建立了一種務實質樸統一的新風格。

然而在書法史上最能代表秦代書風的文字，是李斯撰寫在「泰山碑」上的小篆嗎？

泰山刻石拓本（小篆），文字為：
臣斯臣
去疾御
史大臣
昧死言
（北京故宮博物院藏）

漢字書法常常在同一時期同時存在兩種不一樣的書寫方式。如同商周時代有鐫刻在青銅禮器上的「金文」，也有契刻在龜甲牛骨上卜卦的「甲骨文」。「金文」是國家廟堂典禮用的紀念性文字，端正華麗，慎重而富裝飾性；「甲骨文」則是日常生活通用的「俗體」，比較隨意活潑，也較為務實簡單。

我們今天使用的漢字也存在同樣的問題。匾額上的字體，書籍封面的字體，紀念性典禮上使用的文字，甚至用來作證、取款，或領取信件的印章上的文字，還常會使用到現代不常使用的「篆體」或「隸體」。

我們看到印刷上的「體」這個字，筆劃如此繁複，手寫的時候卻常常寫成「体」，也正是「正體」與「俗體」的同時並存。「繼」這個字，我童年時還常被嚴格的老師罰寫，現在寫成

瑯琊刻石拓本（小篆）。泰山刻石與瑯琊刻石文字雖已漫漶，還是可見到其筆劃勻停、端莊凝麗的風貌。（北京故宮博物院藏）

「才」已經理所當然了。

因此，秦代「嶧山碑」、「瑯琊刻石」、「泰山刻石」這些傳說由丞相李斯書寫，為秦始皇記功頌德刻在石碑上的「小篆」，是秦代最具代表性的文字嗎？

李斯為秦始皇記功書寫的「刻石」還有「之罘刻石」、「會稽刻石」，都是統治者巡視疆域、立碑記功的紀念性文字。石碑文字和商周「金文」一樣，都是追求「永恆」、「不朽」的書法，鑴鑄在青銅上，或契刻在岩石上，稱為「金石」，對統治者的偉大功業有永恆紀念的意義。

然而在「刻石」書法發展的同時，秦代也由地位低卑的小吏創造了用毛筆直接書寫在竹簡、木簡上的「隸書」。

「小篆」是秦對舊字體的整理，「隸書」才是秦代所開創的全新書風。李斯如果是秦代「正體」文字的書寫者，那麼秦代充滿生命活力的新書法，卻在一群無名無姓的書寫者手中被實驗、被創造。這一群書寫者共同的稱呼是「隸」，他們創造的書法被稱為「隸書」。

嶧山刻石

「嶧山碑」刻於秦始皇二十八年（西元前二一九年），當時始皇率群臣東巡，登上嶧山（今山東鄒縣東南），為炫耀自己的文治武功，命丞相李斯書寫並鐫刻下來，碑末有二世加刻的詔辭。唐開元以前，原石已毀。

「嶧山碑」的線條是在圓勻的筆致中凝結著敦厚的力量，唐張懷稱譽：「畫如鐵石，字若飛動，作楷隸之祖，為不易之法。」今天所見的「嶧山碑」，離真正的秦刻原貌和秦篆書風都有一定距離；但因摹刻高妙，仍不失為後世習學「玉筋篆」的典範之一。（「玉筋篆」為小篆體式之一，因筆道圓潤，線型狀如筷子，故得名，有「玉筋真文久不興，李斯傳到李陽冰」一說。）（編寫）

小篆字形，

由篆入隸

漢字從「篆體」改變為「隸體」，是書法史上的大事。

篆書基本上已經形成方形的字體結構，但線條還是以圓形曲線為主。「篆」常用來形容如同煙絲繚繞的婉轉，這與篆書使用的曲線有關。書寫篆體，有許多曲線的圓轉。唐代李陽冰就常以圓轉線條書寫出他著名的「玉筋篆」，粗細均勻，緊勁連綿，佈局秀麗。只不過李陽冰的篆書太容易流於裝飾性，缺乏筆勢的提頓，這是李陽冰個人借篆書發展出來的獨特書風。比較真正的如秦代「泰山刻石」李斯的篆書，其實還是有很多方筆，線條的刻劃也沒有那麼圓滑平均。

書法史上說到篆書改變為隸書，常用一句「破圓為方」來形容。例如，金文大篆書寫「日」這個字，寫成一個圓，中間一點，是象形的太陽，保留了最初造字「畫圖」的原型。

隸書卻「破圓為方」，把一個曲線構成的圓斷開，形成與今天漢字「日」用水平與垂直線構成的方形寫法。

隸書的「破圓為方」，確立了漢字以水平垂直線條為基本元素的方型結構，這一次文字的定型經過兩千多年，由隸入楷，一直到今天都沒有太大的改換。隸書在文字上的革命影響可以說既深且遠。

隸書的形成過去多定在漢代，漢代可說是隸書完成而且成熟發展的時代。但是以新出土的考古資料來看，開創隸書新書風的時代是秦而非漢。

一九八〇年代在四川郝家坪發現的「青川木牘」，被斷定為秦武王二年（公元前三〇九年）的書法。用毛筆書寫在木片上的三行字，文字水平的隸體線條已經完成，字體扁平，字與字的間距較寬，行與行的間距較窄，這些都是隸書的明顯標幟。秦隸是在秦始皇統一六國之前就已經出現。

隸書被認為是地位低卑的「徒隸」之人，因為要處理太多簡牘文件，因此發展出一種快寫的方便字體，也許像今天的「速記」。原本自是不能與朝廷廟堂使用的正體篆書相比，沒有莊重性，也沒有鐫刻在金屬石碑上的永恆性與紀念

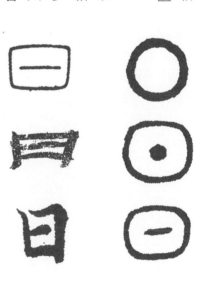

「日」字的破圓為方。

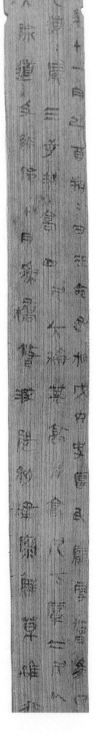

性。但是久而久之，方便簡單的字體在社會上流通起來，也受到務實政府的支持，逐漸取代了舊的保守字體。畢竟，文字的紀念性、裝飾性只對少數人有意義，從文字傳達與流通的實用功能來看，隸書取代篆字只是遲早的問題。

歷史上關於隸書的出現有一個傳說：一名叫程邈的罪犯，關在監獄裡，改變篆書，簡化成三千字的隸書。程邈以文字的改革呈現給秦始皇，戴罪立功，得到始皇賞識，也使隸書得以頒行天下，成為新字體。

傳說未必可信，我們更傾向於相信文字的改革非一人一朝一夕的改變，而是許多因素在漫長時間中發展的結果。然而隸書的創造，的確跟地位低卑的書吏有關，他們不是丞相李斯，不必為文字的歌功頌德傷腦筋，他們只是更務實地完成文字流通的本質。

青川木牘（秦隸）。（四川省文物保管委員會藏）

一九七五年，湖北睡虎地發現了一千一百多支秦簡，記錄了豐富的秦始皇時代的政府律令，這是秦始皇一統天下以後的書法，全是用隸書寫成，與他用來記功的泰山、嶧山上的刻石篆書不同。看來，這位統治者是很能分清楚歌功頌德書法與務實書法兩者並行不悖的意義的。

秦隸

我們在欣賞甲骨、金文、石碑文字時，
視覺的感動多來自刻工刀法。

但是，面對秦簡才真正有欣賞毛筆墨跡的快樂。

秦代隸書的竹簡木牘近二、三十年來大量出土，改寫了漢字歷史上過去對隸書產生年代的看法。一九七五年湖北雲夢睡虎地一千一百多片秦簡的發現，已經把隸書的產生年代推前。二〇〇二年六月，在湖南西部土家族與苗族自治州龍山縣古城里耶又發現了秦簡，目前已出土三萬六千片，全以隸書書寫，是證明秦代書法最新也最有力的考古資料。

里耶秦簡的年代從始皇二十五年到秦二世元年，大約十五年間完整按年月日做實錄，舉凡政治、經濟、律法、典章、地理無所不備，被喻為最詳盡的秦代「百科全書」。

里耶秦簡約數十萬字，如此大量秦代隸書的發現，彌補了以往秦代書法的空白，使我們可以具體討論隸書出現的種種因素，以及在書法藝術上的重要性。

首先，漢字書法在秦以前，雖然用毛筆書寫，卻並不保留書寫的墨跡。甲骨

雲夢睡虎地秦簡（秦隸），用筆敧斜有致，已有明顯的起伏和波勢。
（湖北省博物館藏）

文、金文、石鼓文，都先用毛筆書寫，最後用刀鐫刻成甲骨、石碑、或翻鑄成青銅，毛筆書寫的部分是看不見的。甚至，刻工的刀法也改變了原有書寫者的毛筆筆勢線條。毛筆書寫只是過程，不會保留下來，也沒有重要性，當然也不會有美學要求。

秦代在竹簡、木牘上書寫，首創了書寫線條被保留的先例，漢字書法與毛筆的關係從此決定，成為不可分割的兩個部分。

我們在欣賞甲骨、金文、石碑文字時，視覺的感動多來自刻工刀法。但是，面對秦簡才真正有欣賞毛筆墨跡的快樂。

書法史上一直有「蒙恬造筆」的傳說，不過考古資料上已經證明，早在蒙恬之前兩、三千年就有毛筆的存在。

「蒙恬造筆」也許可以有另一種解讀。「毛筆」，廣義來說，用動物毫毛製作的筆都可以叫「毛筆」。歐洲畫家用來畫水彩、油畫的筆，也都是動物毫毛製成。

里耶秦簡與秦人生活

已清理出的里耶秦簡，訴說著兩千多年前的秦人生活。一些竹簡上記載著九九乘法的口訣，篆文寫著「四八卅二、五八四十……」，是最早的乘法口訣表。

一枚竹簡上寫有「遷陵以郵行洞庭」隸文字樣，相當於現在的郵簽；簡上的「酉陽丞印」，就是秦人寄信用的戳印，是中國最早的書信實物。另一枚竹簡上發現「快行」字樣，「快行」就是現在的快遞。可見秦代的郵政制度已相當完善。

還有幾枚竹簡記載了倉官捕鼠。原來按照「秦律」，倉儲糧食的損耗均有規定，失職必有懲罰，因此倉官必須將捕鼠視做一件大事，並加以記錄。（編寫）

我們一旦比較西方繪畫用的「毛筆」與書寫漢字的「毛筆」，很容易發現，兩者製作方法不同。西方毛筆多平頭，像刷子。漢字書法的毛筆，不論大小，都是圓錐形狀——在中空的竹管裡設定一個「鋒」，「鋒」是毛筆最中心、最長、最尖端的定位。圍繞著「鋒」，毫毛依序旋轉向外縮短，形成圓錐狀有鋒的毛筆。

書法史上說「中鋒」，正是說明書寫線條與「鋒」的關係。書法史上說「八面出鋒」，也是強調毛筆移動的飛揚走勢。

可以做個實驗，用西方油畫筆或水彩筆寫漢字，常常格格不入，正是因為少了「鋒」。同樣地，用漢字毛筆堆疊梵谷式的塊狀，也遠不如西方油畫筆容易。

兩千年來，漢字毛筆發展出「鋒」的美學，發展出線條流動的美學，走向隸書波磔的飛揚，走向行草的點捺頓挫，都與毛筆「鋒」的出現有關。

有「鋒」的毛筆的出現或許正是「蒙恬造筆」傳說的來源，秦代沒有「造筆」，而是「改革」了毛筆。

里耶秦簡上的隸書，細看筆畫，沒有「鋒」是寫不出來的。

里耶秦簡向左去和向右去的筆勢，都拉長流動如屋宇飛簷，也如舞者長袖蕩漾，書法美學至秦代隸書有了真正的依據。

如水波跌宕，如詹牙高啄，如飛鳥雙翼翔翔，筆鋒隨書寫者情緒流走。

書法的舞蹈性、音樂性，到了漢簡隸書才完全彰顯了出來。

簡冊

從《說文解字》對毛筆的記錄來看，先秦以前，筆的名稱沒有統一。在楚國寫作「聿」，是手抓著一支筆的象形。燕國的筆叫做「拂」，看起來像一種毛帚或毛揮子。

「筆」這個字正是秦代的稱呼，特別強調上面的「竹」字頭。毛筆與中空竹管發生了聯繫，形成近兩千年改良過的有「鋒」的毛筆。秦代「蒙恬造筆」的故事與新出土的秦代簡冊墨跡，共同說明了一頁書法改革的歷史。

相對於秦代之前的龜甲、牛骨、青銅、石碑，秦代大量使用的竹簡木牘是更容易取得，也更容易處理的書寫材料。

把竹子剖開，一片一片的竹子用刀刮去上面的青皮，在火上烤一烤，烤出汗汁，用毛筆直接在上面書寫。寫錯了，用刀削去上面薄薄一層，下面的竹簡還是可以用。（內蒙古額濟納河沿岸古代居延關塞出土的漢簡，就有削去成刨花有墨跡的簡牘。）

居延漢簡記錄著「戍卒折傷牛車出入簿」、「吏受府記」、「吏妻子之入關致籍」等事。

額濟納河沿岸兩百多公里，從南部的甘肅金塔縣，一直往北到內蒙古的阿拉善盟，都有漢簡出土。這些漢簡是古代漢帝國居延烽燧遺址的故物。從一九三〇年代，瑞典人貝格曼（F. Bergman）就在此地發現了漢簡，一直到最近的一九九九至二〇〇二年間，還有大量漢簡在此發現，總計出土的簡牘超過十萬片之多。

漢代居延、敦煌這些邊塞地區出土的竹簡木牘，許多是當地派駐官員的書信，或有關當地屯戍守邊的軍馬帳冊及日誌報表。書寫者常常是地位不高的書記小吏，在一條一條長度約二十公分的竹簡木牘上用毛筆直接書寫。

這些一條一條的簡，文字不長，內容也沒有多重要的大事，沒有太多保存價值。也許正因為如此，書寫者沒有官方文書的壓力，筆劃自由活潑，比出土的秦簡上的隸書線條要更奔放，更不受拘束，更能發揮書寫者個人的表現風格。當然，也就更能符合書法美學創造性的藝術本質。

現代漢語「簡訊」的「簡」，可以

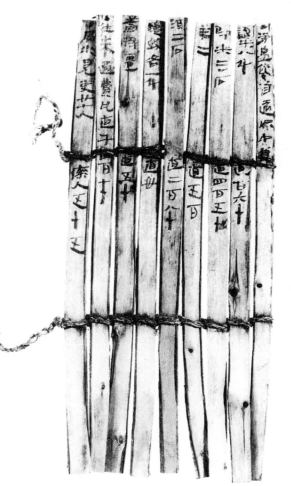

追溯到秦漢竹簡。一條一條的「簡」，用皮繩或麻繩編成「冊」。「冊」這個字還保留了一條一條竹簡用繩貫穿的形象。閩南語「讀書」至今叫「讀冊」，還是與「簡冊」有關。

南港中央研究院史語所歷史文物陳列館有七十七根簡編成的「冊」，簡和編繩都保存完整，是了解漢代書籍的最好材料。這樣長的「冊」，看完以後「捲」起來收藏置放，也就是今天書籍分「卷」的由來。

我最早臨摹漢隸是從刻石拓本入手，也就是一般人熟悉的「禮器碑」、「史晨碑」、「曹全碑」、「乙瑛碑」，等到接觸居延敦煌漢簡，開始對漢代隸書有不

居延漢簡展現了漢代民間書法的多樣風采和韻致，既有粗獷的野趣，又有寬綽質樸的氣息。

同的看法。

受制於石碑拓本的限制，臨摹古代書法，常常容易失去對筆勢直接書寫的理解。漢簡書法的出現，打破了長期以來對隸書的刻板印象。

石碑隸書仍是官方公文詔令的本質，書寫者也慎重嚴肅，不容易有個性的表現。漢簡書法不僅擺脫了石刻翻版的刀工限制，更直接與觀賞者的視覺以書寫的墨跡接觸。閱讀時可以完全感受到書寫者手指、手腕、手肘，甚至到肩膀的運動，如水波跌宕，如簷牙高啄，如飛鳥雙翼翱翔，筆鋒隨書寫者情緒流走。

書法的舞蹈性、音樂性，到了漢簡隸書才完全彰顯了出來。

敦煌木簡，約當西漢宣帝到王莽年間。敦煌木簡中包含有隸、草、行三種書體。此簡為章草，用筆婉轉自如，奔放流暢，也說明了章草在此時已具規範。（甘肅省文物考古研究所藏）

書法美學 之二

書法是一個時代美學最集中的表現。

書法並不只是技巧，而是一種審美。

看線條的美、點捺之間的美、空白的美，進入純粹審美的陶醉，

書法的藝術性才顯現出來。

波磔與飛簷
漢隸水平線條

隸書的美，
建立在「波磔」一根線條的悠揚流動，
如同漢民族建築以飛簷架構視覺最主要的美感印象。

書法史上有一個專有名詞「波磔」，用來形容隸書水平線條的飛揚律動，以及尾端筆勢揚起出鋒的美學。

漢代視覺美學上的
時代標誌

用毛筆在竹簡或木片寫字，水平線條被竹簡縱向的纖維影響，一般來說，橫向的水平線遇到纖維阻礙就會用力。通過纖維阻礙，筆勢越到尾端也會越重。這種用筆現象在秦隸簡牘中已經看出。

漢代隸書更明顯地發展了水平線條的重要性。

漢字從篆書「破圓為方」成為隸書之後，方型漢字構成的兩個最主要因素就是

「橫平」與「豎直」。而在竹簡上，「橫平」的重要性顯然遠遠超過「豎直」。

從居延、敦煌出土的漢簡上的筆勢來看，水平線條有時是垂直線條的兩倍或三倍。「豎直」線條也常因為毛筆筆鋒被纖維干擾，而不容易表現，因此，漢簡隸書裡的「豎直」線條常常刻意寫成彎曲狀態，以避免竹簡垂直纖維的破壞。

毛筆與竹簡彼此找到一種互動關係，建立漢代隸書美學的獨特風格。

漢代隸書不只確立了水平線條的重要性，也同時開始修飾、美化這一條水平線，形成「波磔」這一漢代視覺美學上獨特的時代標誌。

「波磔」如同中國建築裡的「飛簷」──建築學者稱為「凹曲屋面」。利用往上升起的斗拱，把屋宇尾端拉長而且起翹，如同鳥飛翔時張開的翅翼，形成東方建築特有的飛簷美感。

漢隸的「波磔」，這條水平線是漢代美學的時代標誌。

建築學者從遺址考證，漢代是形成「凹曲屋面」的時代。

因此，漢字隸書裡的水平「波磔」，與建築上同樣強調水平飛揚的「飛簷」，是同一個時間完成的時代美學特徵。

漢代木結構飛簷建築影響到廣大的東亞地區，日本、韓國、越南、泰國的傳統建築，都可以觀察到不同程度的屋簷飛張起翹的現象。

歐洲的建築長時間追求向上垂直線的上升，中世紀哥德式大教堂用尖拱（pointed arch）、交叉肋拱（ribbed vault）、飛扶拱（flying buttresses）交互作用，使得建築本體不斷拉高，使觀賞者的視覺震撼於垂直線的陡峻上升，挑戰地心引力的偉大。

漢代水平美學影響下的建築，在兩千年間沒有發展垂直上升的野心，卻用屋簷下一座一座斗拱，把水平屋簷拉長、拉遠，在尾端微微拉高起翹，如同漢代隸書的書寫者，手中的毛筆緩和地通過一絲一絲竹木纖維的障礙，完成流動飛揚漂亮的一條水平「波磔」。

東方美學上對水平線移動的傳統，在隸書「波磔」、建築「飛簷」、戲劇「雲手」和「跑圓場」都能找到共同的印證。

書法美學不一定只與繪畫有關，也許從建築或戲劇上更能相互理解。

「波磔」的書寫還有一種形容是「蠶頭雁尾」。

「蠶頭」指的是水平線條的起點。寫隸書的人都熟悉，水平起筆應該從左往右劃線，但是隸書一起筆卻是從右往左的逆勢，筆鋒往上再下壓，轉一個圈，形成一個像「蠶頭」的頓捺，然後毛筆才繼續往右移動。

寫隸書的人都知道，水平「波磔」不是一根平板無變化、像用尺畫出來的橫線。隸書「波磔」運動時必須轉筆使筆鋒聚集，到達水平線中段，慢慢拱起，像極了建築飛簷中央的拱起部分。然後筆鋒下捺，越來越重，再慢慢挑起，仍然用轉筆的方式使筆鋒向右出鋒，形成一個逐漸上揚的「雁尾」，也就是建築飛簷尾端的簷牙高啄的「出鋒」形式。

隸書的美，建立在「波磔」一根線條的悠揚流動，如同漢民族建築以飛簷架構視覺最主要的美感印象。

《詩經》裡有「作廟翼翼」的形容，巨大建築有飛張的屋宇，如同鳥翼飛揚，美學的印象在文學描述裡已經存在。

十二世紀之後出現的哥德式建築，都是以向上發展的結構，形成歐洲廣大地區大教堂的特色，這是因為基督教信仰不斷追求向上攀升的精神昇華，教堂形式也逐漸形成越來越高聳的穹頂、塔樓。

尖拱、交叉肋拱都是大教堂內部的結構，像雨傘的傘骨支架，一根根挑高的細柱，使整個建築空間輕盈華麗，彷彿擺脫了地心引力的重量，藉著建築形式的上升達到基督信仰昇華心靈的目的。

哥德式建築的代表「夏特爾大教堂」（Chartres），位於法國厄爾，建於西元一一三四到一二一六年。（編寫）

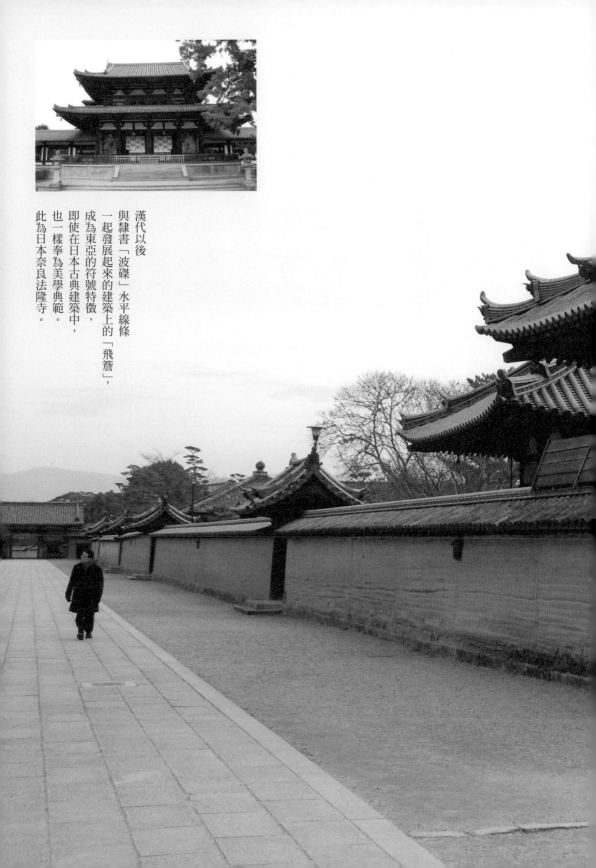

漢代以後
與隸書「波磔」水平線條
一起發展起來的建築上的「飛簷」，
成為東亞的符號特徵，
即使在日本古典建築中，
也一樣奉為美學典範。
此為日本奈良法隆寺。

如今走進奈良法隆寺古建築群，或走進北京紫禁城建築群，一重一重橫向飛揚律動的飛簷，如波濤起伏，如鳥展翼，平行於地平線，對天有些微翹往，這一條飛簷的線，常常就使人想起了漢簡上一條一條的美麗「波磔」。

在西安的碑林看「曹全碑」，水平「波磔」連成字與字之間的橫向呼應，也讓人想起古建築的飛簷。

石刻隸書「石門頌」，開闊雄健的氣勢

「曹全」、「禮器」、「乙瑛」、「史晨」這些隸書的典型範本，因為都是官方有教化目的設立的石碑，隸書字體雖然「波磔」明顯，但比起漢簡上墨跡的書寫，線條的自由奔放，律動感的個人表現，已大受限制。

石刻隸書到了「熹平石經」，因為等於是官方制定的教科書版本，字體就更規

由右至左：曹全、禮器、乙瑛、史晨碑拓本局部。四碑皆為漢隸的典型範本，但曹全的「秀美飛動」、禮器的「瘦勁如鐵」、乙瑛的「方正沉厚」、史晨的「肅括宏深」，仍是「每碑各出一奇」。（北京故宮博物院藏）

造立禮器樂

音祗鍾磬瑟鼓

司徒田雄司空

甪赤稽首言曹

柏河南史君

肄晨字伯時

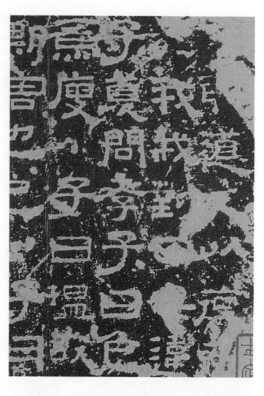

矩森嚴，完全失去了漢簡手寫隸書的活潑開闊。

石刻隸書除了少數像「交阯都尉沈君墓神道碑」，還保留了手書「波磔」飛揚的藝術性，一般來說，多只能在拓片上學習間

架結構，看不出筆勢轉鋒的細節，因此也不容易體會漢代隸書美學的精髓。

近代大量漢簡的出土，正可以彌補這一缺點。

漢代石刻隸書中也有一些擺脫官方制式字體的特例，例如極為許多書家稱讚的「石門頌」。

近代提倡北碑書法的康有為，曾盛讚「石門頌」，認為「膽怯者不能寫，力弱者不能寫」，可以想見「石門頌」開闊雄健的氣勢。台灣近代書法家臺靜農先生的書法也多得力於「石門頌」。

上：熹平石經拓本局部。規矩森嚴，端整平厚，是漢隸發展到相當成熟時的碑刻。（北京故宮博物院藏）

左：石門頌拓本局部。（北京故宮博物院藏）

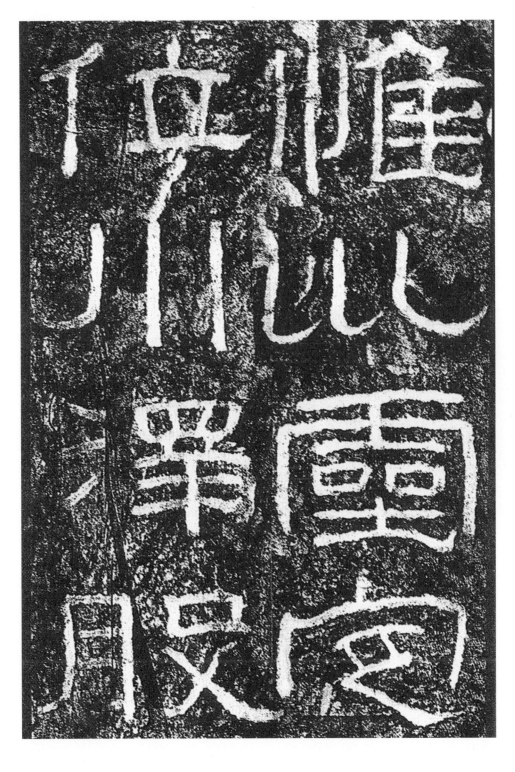

惟此川流

澤罪雷雨

殷及於

「石門頌」是東漢建和二年（公元一四八年）開通褒斜石道之後，漢中太守王升書寫刻在摩崖上的字跡。「摩崖」與一般石碑不同，「摩崖」是利用一塊自然的山石岩壁，略微處理之後直接刻字，在凹凸不平的山壁上，沒有太多人工修飾，字跡與岩石紋理交錯，筆畫線條也隨岩壁凹凸變化起伏，形成人工與天然之間鬼斧神工般的牽制。許多「摩崖」又刻在陡峻險絕的峭壁懸崖上，下臨深谷巨壑，或飛瀑急湍，激流險灘，文字書法也似乎被山水逼出雄健崛傲

王大閎設計的國父紀念館屋頂的飛簷線條，傳承了漢代隸書的線條美學。

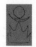

的頑強氣勢。

在漢隸刻石書法中，「石門頌」特別筆勢恢宏開張，線條的緊勁連綿，波動跌宕，都與「乙瑛」、「曹全」大不相同。甚至在「石門頌」中有許多字不按規矩，可以誇張地拉長筆畫，特意鋪張線條的氣勢。

一九六七年因為修水壩，原來在山壁上的「石門頌」被鑿下，保存到漢中博物館。「摩崖」原來在自然山水間的特殊視覺美感，當然一定程度受到了改變。

漢代書法也許要從簡牘、石碑、摩崖、帛書幾個方面一起來看，才能還原隸書在三百年間發展的全貌。

隸書「波磔」的水平線條在唐楷裡消失了，但是一個時代總結的美麗符號卻留在建築物上。看到日本的寺廟，看到王大閎在國父紀念館設計的飛簷起翹的張揚，還是會連接到久遠的漢字隸書「波磔」之美。

即興與自在
王羲之「蘭亭序」

「蘭亭」是一篇還沒有謄寫恭正的「草稿」，保留了最初書寫的隨興、自在、心情的自由節奏，連思維過程的「塗」「改」墨漬筆痕，也一併成為書寫節奏的跌宕變化……

王羲之在中國書法史上或文化史上都像一則神話。

現在收藏於台北故宮和遼寧博物館各有一卷「蕭翼賺蘭亭圖」，傳說是唐太宗時代首席御用畫家閻立本的名作，但是大部分學者並不相信這幅畫是閻立本的原作。

然而蕭翼這個人替唐太宗「賺取」「蘭亭序」書法名作的故事，的確在民間流傳很久了。

唐代何延之寫過〈蘭亭記〉，敘述唐太宗喜愛王羲之書法，四處搜求墨寶真跡，卻始終找不到王羲之一生最著名的作品——「天下第一行書」的「蘭亭集序」。

「蘭亭」在紹興城南，東晉穆帝永和九年（三五三年）三月三日，王羲之和友人──戰亂南渡江左的一代名士謝安、孫綽，還有自己的兒子徽之、凝之，一起為春天的來臨「修禊」。「修禊」是拔除不祥邪穢的風俗，也是文人聚會吟詠賦詩的「雅集」。在「天朗氣清，惠風和暢」的初春，在「崇山峻嶺，茂林修竹，清流激湍」的山水佳境，包括王羲之在內的四十一個文人，飲酒詠唱，最後決定把這一天即興的作品收錄成《蘭亭集》，要求王羲之寫一篇敘述當天情景的「序」。據說，王羲之已經有點酒醉了，提起筆來寫了這篇有塗改、有修正的「草稿」，成為書法史上「天下行書第一」的「蘭亭集序」。

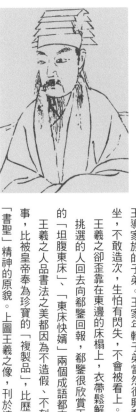

坦腹東床王羲之

王羲之在民間流傳的「名作」，包括乾隆皇帝奉為珍寶的「快雪時情帖」，事實上都是後代臨摹的複製品。

沒有「真跡」在人間的王羲之，民間卻流傳著一些似真又似假的故事，使人對這位一千七百年前的「書聖」有更親切的感覺。

王羲之年輕未婚的時候，當時的太尉（相當於國防部長）郗鑒想為才貌雙全的女兒郗浚找對象。郗家是望族，自然講究門當戶對，就找丞相王導家族的子弟。王家年輕子弟當然很興奮，好好打扮準備，等郗鑒派人來挑女婿時，個個正襟危坐，不敢造次，生怕有閃失，不會被看上。

王羲之卻歪靠在東邊的床榻上，衣帶鬆解，坦露出肚腹，一付漫不經心、隨意自在的神情。

挑選的人回去向郗鑒回報，郗鑒很欣賞王羲之的名士作風，因此選了王羲之做女婿。民間現在流傳的「坦腹東床」、「東床快婿」兩個成語都來自這個故事。

王羲之人品書法之美都因為不造假、不刻意、不做作，回歸到自己的本性。這些流傳在民間的故事，比被皇帝奉為珍寶的「複製品」，比歷代斤斤計較於書法像不像王羲之的俗匠，也許更接近真正「書聖」精神的原貌。上圖王羲之像，刊於清康熙年間的《金庭王氏族譜》。

「蘭亭集序」是收錄在《古文觀止》中的一篇名作，一向被認為是古文典範。

這篇有塗改、有修正的「草稿」，長期以來也被認為是書法史上的「天下第一行書」。

王羲之死後，據何延之的說法，「蘭亭集序」這篇名作原稿收存在羲之第七世孫智永手中。智永是書法名家，也有許多墨跡傳世。他與同為王氏後裔的慧欣在會稽出家，梁武帝尊敬他們，建了寺廟稱「永欣寺」。

唐太宗時，智永百歲圓寂，據說還藏在寺中的「蘭亭集序」就交由弟子辯才保管。

唐太宗如此喜愛王羲之的書法，已經蒐藏了許多傳世名帖，自然不會放過「天下第一行書」的「蘭亭集序」。

何延之〈蘭亭記〉中說到，唐太宗曾數次召見已經八十高齡的辯才，探詢「蘭亭」下落，辯才都推諉說：不知去向！

蕭翼賺蘭亭

唐太宗沒有辦法，常以不能得到「蘭亭」覺得遺憾。大

臣房玄齡就推薦了當時做監察御史的蕭翼給太宗，認為此人才智足以取得「蘭亭」。

蕭翼是梁元帝的孫子，也是南朝世家皇族之後，雅好詩文，精通書法。他知道辯才不會向權貴屈服，取得「蘭亭」只能用智，不能脅迫。

蕭翼偽裝成落魄名士書生，帶著宮裡收藏的幾件王羲之書法雜帖遊山玩水，路過永欣寺，拜見辯才，論文詠詩，言談甚歡。盤桓十數日之後，蕭翼出示王羲之書法真跡數帖，辯才看了，以為都不如「蘭亭」精妙。

蕭翼巧妙使用激將法，告知辯才「蘭亭」真跡早已不在

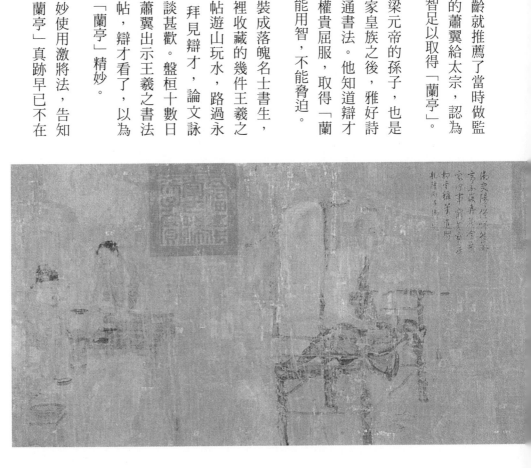

人間，辯才不疑有詐，因此從樑柱間取出「蘭亭」。蕭翼看了，知道是真本「蘭亭」，卻仍然故意說是摹本。

辯才把真本「蘭亭」與一些雜帖放在案上，不久被蕭翼取走，交永安驛送至京師，並以太宗詔書，賜辯才布帛、白米數千石，為永欣寺增建寶塔三級。

何延之的〈蘭亭記〉記述辯才和尚因此「驚悸患重」，「歲餘乃卒」。辯才被蕭翼騙去「蘭亭」，不多久便驚嚇遺憾而死。

何延之的〈蘭亭記〉故事離奇，卻寫得平實合理，連蕭翼與辯才彼此唱和的詩句都有內容記錄，像一篇詳實的報導文學。

許多人都認為，繪畫史上的「蕭翼賺蘭亭圖」便是依據何延之的〈蘭亭記〉為底本。

五代南唐顧德謙畫過「蕭翼賺蘭亭圖」，許多學者認為目前遼寧的一件和台北的一件都是依據顧德謙的原作，遼寧的一件是北宋摹本，台北的一件是南宋摹本。

唐太宗取得「蘭亭」之後，命令當代大書法家歐陽詢、褚遂良臨寫，也讓馮承素以雙勾填墨法製作摹本。歐、褚的臨本多有書家自己的風格，馮承素的摹本忠實原作之輪廓，卻因為是「填墨」，流失原作線條流動的美感。

何延之的〈蘭亭記〉寫到，貞觀二十三年（六四九年）太宗病篤，曾遺命「蘭亭」原作以玉匣陪葬昭陵。

何延之的說法如果屬實，太宗死後，人間就看不見「蘭亭」真跡。歷代尊奉為「天下第一行書」的「蘭亭」，只是歐陽詢、褚遂良的「臨本」，或馮承素的「摹本」，都只是「複製」。「蘭亭」之美只能是一種想像，「蘭亭」之美也只能是一種嚮往吧！

行草，
行書與草稿的美學

「蘭亭」原作真跡看不見了，一千四百年來，「複製」代替了真跡，難以想像真跡有多美，美到使一代君王唐太宗迷戀至此。

漢字書法有許多工整規矩的作品，漢代被推崇為隸書典範的「禮器」、「曹全」、「乙瑛」、「史晨」，也都是間架結構嚴謹的碑刻書法。然而東晉王羲之開創的「帖學」，卻是以毛筆行走於絹帛上的行草。

「行草」像在「立正」的緊張書法之中，找到了一種可以放鬆的「稍息」。

「蘭亭」是一篇還沒有謄寫恭正的「草稿」，因為是草稿，保留了最初書寫的隨興、自在、心情的自由節奏，連思維過程的「塗」「改」墨漬筆痕，也一併成

「蘭亭序」全文

永和九年，歲在癸丑，暮春之初，會
于會稽山陰之蘭亭，修褉事
也。群賢畢至，少長咸集。此地
有崇山峻嶺，茂林修竹，又有清流激
湍，映帶左右，引以為流觴曲水。
列坐其次，雖無絲竹管弦之
盛，一觴一詠，亦足以暢敘幽情。
是日也，天朗氣清，惠風和暢，仰
觀宇宙之大，俯察品類之
盛，所以遊目騁懷，足以極視聽之
娛，信可樂也。夫人之相與，俯仰
一世，或取諸懷抱，悟言一室之內；
或因寄所託，放浪形骸之外。雖

於所遇，暫得於己，快然自足，不
知老之將至。及其所之既惓，情
隨事遷，感慨係之矣。向之所
欣，俛仰之閒，以為陳跡，猶不
能不以之興懷。況修短隨化，終
期於盡。古人云：死生亦大矣。
豈不痛哉！每攬昔人興感之由，
若合一契，未嘗不臨文嗟悼，不
能喻之於懷。固知一死生為虛
誕，齊彭殤為妄作。後之視今，
亦由今之視昔。悲夫！故列
敘時人，錄其所述，雖世殊事
異，所以興懷，其致一也。後之攬
者，亦將有感於斯文。

趣舍萬殊，靜躁不同，當其欣

此為唐馮承素摹本，
因前後有唐中宗「神龍」年號半印，
又稱為神龍本。（北京故宮博物院藏）

為書寫節奏的跌宕變化，可以閱讀原創者當下不經修飾的一種即興美學。

把馮承素、歐陽詢、虞世南、褚遂良幾個不同書家「摹」或「臨」的版本放在一起比較，不難看出原作塗改的最初面貌。

第四行漏寫「崇山」二字，第十三行改寫了「因」，第十七行「向之」二字也是重寫，第二十一行「痛」明顯補寫過，第二十五行「悲夫」上端有塗抹的墨跡，最後一個字「文」也留有重寫的疊墨。

這些保留下來的「塗」「改」部分，如果重新謄寫，一定消失不見，也就不會是原始草稿的面目，也當然失去了「行草」書法真正的美學意義。

「蘭亭」真跡不在人世了，但是「蘭亭」確立了漢字書法「行草」美學的本質——追求原創當下的即興之美，保留創作者最飽滿也最不修飾、最不做作的原始情緒。

被稱頌為「天下第一行書」的「蘭亭」是一篇草稿！

唐代中期被稱為「天下行書第二」的顏真卿「祭姪文稿」，祭悼安史亂中喪生的姪子，血淚斑斑，泣涕淋漓，塗改圈劃更多，筆劃顛倒錯落，也是一篇沒有謄錄以前的「草稿」。

北宋蘇軾被貶黃州，在流放的悒悶苦鬱裡寫下了〈寒食詩〉，兩首詩中有錯字

別字的塗改，線條
時而沉鬱，時而尖
銳，變化萬千。

「寒食帖」也是一篇
「草稿」，被稱為
「天下行書第三」。

三件書法名作都是
「草稿」，也許可以解開
「行草」美學的關鍵。

「行草」隱藏著對典範楷模的抗拒，「行
草」隱藏著對規矩工整的叛逆，「行
草」在充分認知了楷模規矩之後，卻大膽遊走於主流體制之外，筆隨心行，
「心事」比「技巧」重要。「行草」擺脫了形式的限制拘束，更嚮往於完成簡
單真實的自己。

「行草」其實是不能「複製」的。「蘭亭」陪葬了昭陵，也許只是留下了一個
嘲諷又感傷的荒謬故事，今後人哭笑不得吧！

王羲之寫「羲之」，筆隨心行，做
回簡單真實的自己。此為「喪亂帖」
首二字。

看樹木枝幹的頑強挺拔，
猶如書法線條拉出的一道道張力。

厚重與飄逸

碑與帖

「碑」是石刻，「帖」是紙帛，還原到材料，漢字書法史上爭論不休的「碑學」與「帖學」，或許可以有另一角度的轉圜。

碑與帖是漢字書法上兩個常用的字。對大眾而言，「碑」指刀刻在石碑上的文字，「帖」指毛筆寫在紙絹上的文字，原始的意義並不複雜。

但是在魏晉以後，「碑」與「帖」卻常常代表兩種截然不同的書風。尤其在清代「金石派」書風興起，以摹寫古碑的重拙樸厚為風尚，鄙棄元、明趙孟頫到董其昌遵奉二王（王羲之、王獻之）的「帖學」。「碑」與「帖」開始形成兩種對立的美學流派。

基本上，清代書法大家多崇「碑」抑「帖」。趙之謙、伊秉綬從周、秦、漢的「石鼓」、「琅琊」、「泰山」、「張遷」等篆隸入手，金農是從三國吳的「天發神讖碑」方筆虯曲古拙的造型得到創作的靈感。到了晚清，包世臣、康有為大力提倡「碑學」，不但以晉人西南邊陲的古碑「爨寶子」、「爨龍顏」為自己書寫的精神導師，也同時撰作《廣藝舟雙楫》，讚揚「碑學」的同時，頃全力批

判「帖學」，使「碑」「帖」二字沾染了勢不兩立的敵對狀態。

清代「金石派」大多是因為魏晉「帖學」在元明傳承太久，書風流於甜滑姿媚，缺少了剛健的間架結構，缺少了筆的頓挫澀重，試圖從古碑刻石中重新尋找新的方向。

藝術創作上「平正」沿襲太久，缺乏逆勢對抗的辯證，自然容易流於形式模仿，缺乏內在活潑生命力。因此，有清一代書法從「金」「石」入手，從「平正」走向「險絕」，各出奇招，把「篆刻」用刀的方法移用到毛筆的書寫中，創造了沉重樸厚的書風。「金石派」的書家大多同時在篆刻印石上也有很精采的表現，一直延續到民初的吳昌碩、齊白石，基本上都是「金石派」一脈的美學運動的結果。

「北碑」與「南帖」

一般書法論述也習慣把「碑學」與北朝連在一起，稱為「北碑」。以二王為主的「帖學」，自然就被認為是流行於南朝文人間的「南帖」。

天發神讖碑

「天發神讖碑」是三國吳天璽元年（二七六年）所立。二六四年孫皓繼帝位，因昏庸殘暴，政局日益險惡。後改元天璽，為了穩定民心，於是製造天降神讖文的消息，認為是吳國祥瑞而刻立此碑。相傳是皇象所書。書碑者以隸書筆法寫篆，起筆處極方且重，轉折處如外方內圓，棱角分明的字形顯示了威嚴厚重的力量。「天發神讖碑」被康有為嘆為「奇偉驚世」，宋黃伯思也說：「吳時有『天發神讖碑』，若篆若隸，字勢雄偉。」（編寫）

《廣藝舟雙楫》

又名《書鏡》，清末康有為著。包世臣原撰有《藝舟雙楫》一書，上半部論文，下半部論書；而康有為所「廣」的，是在論書部分。全書共有六卷，卷一卷二講書體源流，卷三卷四評論碑品，卷五卷六講用筆技巧與書學經驗，對書法藝術的各個方面幾乎都有論述或評價。

包世臣的《藝舟雙楫》定下了揚碑抑帖之調，康有為繼續廣徵博引，成為碑學理論的集大成之作，也是當時最全面、最有系統的一部書學著作。（編寫）

「北碑」、「南帖」的說法沿襲已久，大家都習以為常，其實卻可能是一種太過粗略的籠統分法，容易造成很多誤解。

「碑」還原到原始意義，還是指石碑上用刀刻出來的文字。這些石碑文字，最初雖然也用毛筆書寫，但是一旦交到刻工手上，負責石刻的工匠難免會有刀刻的技法介入，改變了原來毛筆書寫的線條美感。

北朝著名的「張猛龍碑」、「龍門二十品」，許多線條的性格不是毛筆容易做出來的，很顯然是石匠在刀刻的過程中，表現了刀法的俐落、明快、剛硬。「龍門二十品」許多是墓葬祭祀刻在佛像周邊的記事文字，很多是社會底層百姓的製作，文化層次不高，書寫者不一定是有名的書法家。因此，負責刻石的工匠更有機會照自己的意思去改變字體，改變筆法為刀法，甚至改變原有書寫的字型，也偶爾出現別字錯字，卻開創了一種與文人書法分道揚鑣的書法美學。他們原是無心插柳，後代書法家為了制衡文人書法的甜媚，反而從這些模拙的民間書法中得到了靈感。

因此，「碑」與「帖」的問題，或許並不只是北朝書法與南朝書風的差別。

清代金石派大力讚揚的「爨寶子」、「爨龍顏」兩塊石碑，屬於晉人書法，石刻的地點在雲南，並不屬於北方，一概稱為「北碑」就失之籠統。

一九六五年在南京出土的「王興之夫婦墓誌」、「王閩之墓誌」石刻，刻於東

《漢字書法之美》
│之二 書法美學│
98

上：南朝碑刻「爨寶子」拓本局部。
此碑全名為「晉故振威將軍建寧太守爨府君墓」，碑文記述了爨寶子生平。（原石藏曲靖第一中學爨軒爨碑亭）

下：「王興之夫婦墓誌」拓本局部。
（原石藏南京市文物保管委員會）

此二碑的字體非隸非楷，方正古樸，展現大巧若拙的率真與硬朗。

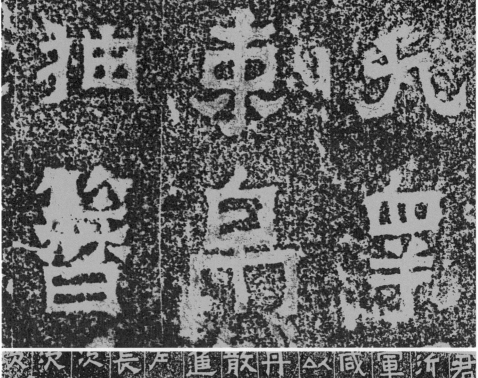

君諱興之字稚陞
都鄉南仁里征西大
軍行叅軍贛令春秋卅
咸康六年十月廿六日卒
丹楊建康之白石于先
散騎常侍尚書左僕財
進衛將軍都亭識咸之於
故剡石為文識咸之
長子閎之出養苐二
次子嗣之文字維容
次子預之

晉咸康到永和年間，永和九年（三五三年）正是王羲之寫「蘭亭序」的一年。

王興之、王閩之也是王氏南渡家族中的精英文人，但是從墓誌石碑的字體來看，卻完全與「蘭亭」不同，與王羲之書風不同，與「南帖」的所有字體都不相同。

這塊王家在南方出土的墓誌，引發學術上極大爭辯，當時中國古史方面的權威人物郭沫若就據此寫了否定「蘭亭序」的論述，認定「天下第一行書」的「蘭亭序」從文章到書法都是偽造的。

郭沫若的說法驚世駭俗，但是把同樣年代的「王興之夫婦墓誌」和「蘭亭序」放在一起排比，的確看到兩種截然不同的字體與書法風格。

「王興之夫婦墓誌」書體不像「南帖」，卻更接近「北碑」，字體方正，保持部分漢代隸書的趣味，卻已經向楷書過渡，拙樸剛健，點捺用筆都明顯介入了刻工的刀法。

「王興之夫婦墓誌」的書法不一定能夠否定王羲之「蘭亭序」的存在，卻使我們思考到：同一時代、同一地區、甚至同一家族，書法表現如此不同的原因。

紙帛的使用

我們敘述過漢代隸書水平線條與竹簡、木簡材質的關係，抵抗竹簡垂直纖維的

紙的出現與普遍使用，影響了魏晉以後文人書法的飄逸流動。此為手工造紙過程。

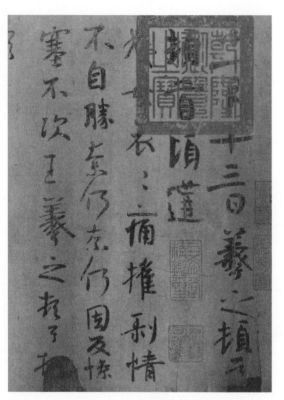

毛筆會加重橫向線條的用筆，最終形成隸書裡漂亮的「波磔」。

三國魏晉是竹簡書寫過渡為紙帛書寫的重要年代，樓蘭出土的魏晉文物裡雖然還有竹簡木簡，但是許多紙書文件的發現，說明「紙」與「帛」已大量取代前一階段笨重的竹簡木簡。「紙」與「帛」開始成為漢字書寫的新載體，成為漢字書寫全新的主流。

筆、墨、紙、硯成為「文房四寶」，如果在漢代，是無法成立的。因為漢代始終以竹簡書寫為主，紙的使用微乎其微。

筆、墨、紙、硯「文房四寶」與漢字建立長達近一千七百多年的關係，關鍵的時刻也在魏晉，王羲之正是「紙」「帛」書寫到了成熟時期的代表性人物。

上：王羲之「姨母帖」。在古樸隸意之中，又透出真性情的流動。（遼寧省博物館藏）

左：李柏文書。李柏是五胡十六國時期，前涼派遣到樓蘭的西域長史。這封信札是他當時寫給焉耆國王等的信函，文體屬於行書，卻仍帶有隸書筆意。為東晉北方書法提供可靠的實物資料，也是王羲之南方書風的時代佐證。（日本龍谷大學圖書館藏）

收藏在日本龍谷大學圖書館的樓蘭晉人李柏的「紙書」信札，是值得拿來與王羲之傳世書帖一起比較的。出土於西北邊陲的書風，竟然與南方王羲之書如此雷同，從文體到字體都使人想到王羲之的「姨母帖」。

因此，魏晉「書帖」關鍵還是要回到「紙」「帛」的大量使用。毛筆在「紙」「帛」一類纖細材質上的書寫，增加了漢字線條「行走」、「流動」、「速度」的表現，漢字在以「紙」「帛」書寫的晉代文人手中流動飛揚婉轉，或「行」或「草」，瀟瀟飄逸，創造了漢字嶄新的行草美學。

同時間，民間的墓誌、刻石並沒有立刻受到文人行草書風的影響，即使像王興之、王閩之這樣南方文人家族的墓誌，因為是刻石，還是沿用了「碑」的字體，並沒有使用「帖」的行草書風。因為很明顯地，「帖」的原本意思就是文人寫在「紙」「巾」上的書信文體與字體。

「碑」是石刻，「帖」是紙帛，還原到材料，漢字書法史上爭論不休的「碑學」與「帖學」，或許可以有另一角度的轉圜。

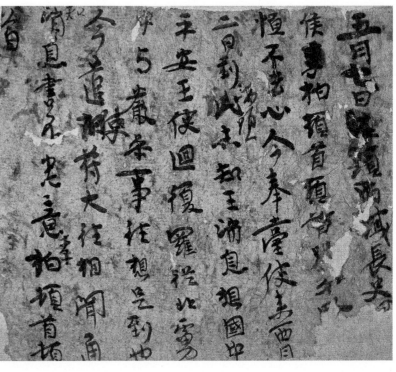

平正與險絕

行草到狂草

「以頭濡墨」是以身體的律動帶起墨的流動、潑灑、停頓、宣洩，如雷霆爆炸之重，如江海清光之靜。

張旭的「狂草」才可能不以「書法」為師，而是以公孫大娘的舞劍為師……

漢字基本功能在傳達與溝通，實用在先，審美在後。

秦漢之間，正體的篆字太過繁複，實際從事書寫的書吏為了記錄的快速，破圓為方，把曲線的筆劃斷開，建立漢字橫平豎直的方形結構。

隸書相對於篆字，是一種簡化與快寫。

到了漢代，隸書成為正體，官方刻石立碑、宣告政令，都用隸書。

章草——
隸書的快寫風格

但是直接負責書寫的人——用今天的話來說就是「抄寫員」，他們工作繁重，慢慢就鍛鍊出一種快寫的速記法，這種隸書演變出來的快寫字體，最初沒有名稱，通用久了，除了實用，也發展出審美的價值，變成一種風格，被書法家喜愛，取名叫「章草」。

喪亂帖。（日本宮內廳藏）

羲之頓首。喪亂之極。
先墓再離荼毒，追
惟酷甚，號慕摧絕，
奈何。雖即脩復，未獲
奔馳，哀毒益深，奈何
奈何。臨紙感哽，不知
何言。羲之頓首頓首。

「章草」名稱的由來，歷來說法不一：有人認為來自史游的《急就章》，有人認為來自漢代章奏文字，有人認為是因為漢章帝的喜愛，有人認為是來自「篇」「章」書寫的「章」。

「章草」保留了隸書的「波磔」，但是速度快很多，明顯是大量抄寫發展出來的需要。「章草」並不容易辨認，對初學漢字的人有學習上的一定難度，因此，應該通用於某一特定的書寫領域之間。

「章草」的字與字之間各自獨立，並不相連，書寫速度的加快只在單字範圍之內，還沒有發展出字與字連接的「行氣」。

漢字書法在魏晉之間進入嶄新的階段。原來由書吏（抄寫員）主導的漢字歷史，介入了一批知識階層的文人。漢字書寫對這些文人而言，不再是「抄寫」，而是加入了更多心情品格的表現，加入了更多實用之外的「審美」意義。

今草——
文人審美的心緒流動

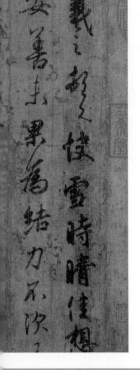

三希堂

清乾隆皇帝酷好書法，將王羲之的「快雪時晴帖」、王獻之的「中秋帖」、王詢的「伯遠帖」視為希世之珍，供藏在養心殿東暖閣內，親題匾額「三希堂」，又題上「天下無雙，古今鮮對」、「龍跳天門，虎臥鳳閣」等讚美語。乾隆十二年，命吏部尚書梁詩正等輯錄內府所藏自魏晉至明代書法名跡三十二卷，將墨跡鈎模鐫刻，取名「三希堂法帖」原石嵌於北京北海公園閱古樓壁上。其拓本為後世習帖者拱為珍璧，廣為流傳且深受歡迎。
右：王羲之「快雪時晴帖」唐摹本。（台北故宮博物院藏）
中：王獻之「中秋帖」，被認為是宋代米芾臨本。請看一筆連下的痛快淋漓。（北京故宮博物院藏）
左：王詢「伯遠帖」。一個「之」字，簡單筆劃，充滿動態，用手書寫的文字變化萬千。（北京故宮博物院藏）（編寫）

王羲之正是這個歷史轉換過程裡最具代表性的人物，把漢字從實用的功能裡大量提升出「審美」的價值。王羲之的「書聖」地位應該從這個角度來界定。

王羲之並不是一個孤立的現象，看「萬歲通天帖」，常驚嘆僅僅王氏一族在那一時代就出現了多少書法名家。王羲之的真跡完全不在人間了，但是看到晚他一輩、並列「三希堂」之一王珣的「伯遠帖」，還是被一代文人創造的書法之美照到眼睛一亮。

王羲之的「蘭亭」、「何如」、「喪亂」，都以「行書」為主。「行書」像一種雍容自在的「散步」。行筆步履悠閒瀟灑，不疾不徐，平和從容。

王羲之在雍容平和中偶爾會透露出傷痛、悲愴、沉鬱，「喪亂帖」的「追惟酷甚」、「摧絕」線條轉折都像利刃，講到時代喪亂，祖墳被蹂躪，有切膚之痛。

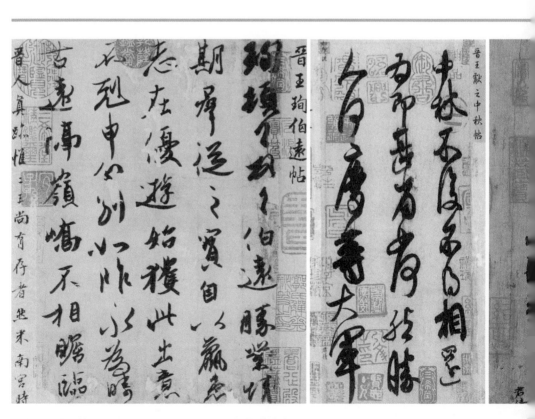

「喪亂」裡四次重複出現的「奈何」，變「行」為「草」，把實用的漢字轉換成線條的律動，轉換成心緒的節奏，轉換成審美的符號。

「喪亂」到了最後，「臨紙感哽，不知何言」，一路下來，使哽咽哭不出來的迷失瘋狂如涕淚洴溅，不再是王羲之平時中正平和的理性思維了。

王羲之時代的草書，不同於漢代為了快寫產生的「章草」，加入了大量文人審美的心緒流動，當時的草書有了新的名稱——「今草」。

「今草」不只是強調速度的快寫，「今草」把漢字線條的飛揚與頓挫變成書寫者心情的飛揚與頓挫，把視覺轉換成音樂與舞蹈的節奏姿態。

王羲之的「上虞帖」最後三行「重熙旦便西，與別不可言，不知安所在」，行氣的連貫，心事的惆悵迷茫，使漢字遠遠離開了實用功能，顛覆了文字唯一的「辨認」任務，大步邁向「審美」領域。

以二王為主的魏晉文人的行草書風，是漢字藝術發展出獨特美學的關鍵。有了這一時代審美方向的完成與確定，漢字藝術可以走向更大膽的美學表現，甚至可以顛覆掉文字原本「辨認」與「傳達」的功能，使書法雖然藉助於文字，卻從文字解脫，達到與繪畫、音樂、舞蹈、哲學同等的審美意義。

魏晉文人書風的「行」「草」，在陳、隋之間的智永身上做了總結。智永是王羲之第七代孫，他目前藏在日本的「真草千字文」，彷彿集結了二王書法美學，

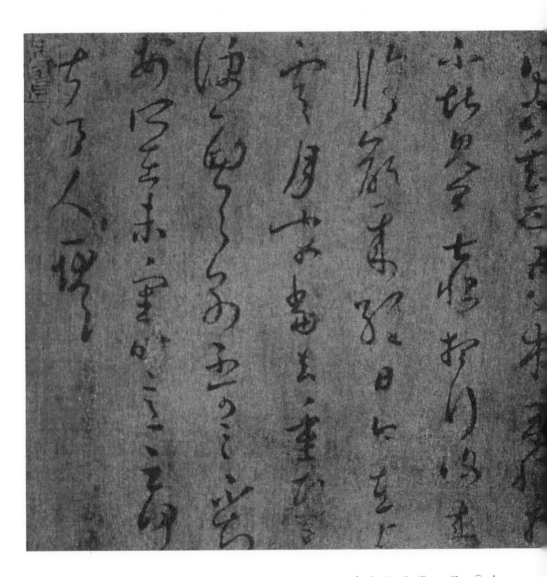

上虞帖，修長清雅的今草傑作。

（上海博物館藏）

得書知問。吾夜來腹痛，不堪見卿，甚恨。想行復來，脩齡來經日。今在上虞，月末當去。重熙旦便西，與別不可言，不知安所在。未審時意云何，甚令人耿耿。

定下了一本範性的教科書。

智永的教科書明顯在初唐發生了作用。初唐的大書家歐陽詢、虞世南，都有從北碑入隋的工整嚴格。到了初唐，尤其是經過唐太宗不遺餘力對王羲之的推崇，北朝書法的緊張結構中，融合了魏晉文人的含蓄、內斂、婉轉。唐太宗，作為北朝政權的繼承者，在大一統之後，對南朝書風的愛好，從文化史來看，可能不只是他個人的偏好，而是有敏感於開創新局的視野。

魏晉文人的「行」或「草」，大多還在平和中正的範圍之內。「平正」的遵守，使筆鋒與情感都不會走向太極端的「險絕」。

智永「真草千字文」局部，古人讚「氣韻生動，優入神品，為天下法書第一」。（日本小川簡齋氏藏）

初唐草書總結──
孫過庭《書譜》

初唐總結草書的人物是孫過庭，他的《書譜》中有幾句耐人尋味的話──

初學分佈，但求平正。

既知平正，務追險絕。

既能險絕，復歸平正。

孫過庭說的「平正」與「險絕」是一種微妙的辨證關係，適用於所有與藝術創作有關的學習。

孫過庭說得好──

「平正」做得不夠，會陷入「平庸」；「險絕」做得太過，就只是「作怪」。

初謂未及，中則過之，後乃通會。

通會之際，人書俱老。

孫過庭的《書譜》是絕佳的美學論述，也是絕佳的草書名作，他以濃淡乾濕變化的墨韻，以遲滯與疾速交錯的筆鋒，一面論述書法，一面實踐了草書創作的本質，使閱讀的思維與視覺的審美，同時並存一篇作品中。

孫過庭「書譜」局部。（台北故宮博物院藏）

孫過庭的《書譜》似乎預告了漢字美學即將來臨的另一個高峰——「狂草」的出現。

孫過庭去世在武后年代，他沒有機會看到開元盛世，沒有機會親眼目睹張旭、懷素、顏真卿的出現。

然而《書譜》裡大量總結魏晉書法美學上的比喻——「懸針、垂露」，「奔雷、墜石」，「鴻飛、獸駭」，「鸞舞、蛇驚」，「絕岸、頹峰」，已經把初唐困守在魏晉書風的局面預告了一個全新的創作可能。

「重若崩雲，輕如蟬翼」，孫過庭引導書法大膽離開文字的功能束縛，大膽走向個人風格的表現，大膽在「輕」與「重」的抽象感覺裡領悟筆法的層次變化。

狂草——
顛與狂的生命調性

杜甫看過唐代舞蹈名家公孫大娘舞劍，寫下了有名的句子——

爛如羿射九日落，矯如群帝驂龍翔。

來如雷霆收震怒，罷如江海凝清光。

這四句描寫舞蹈的形容，寫「閃光」，寫「速度」，寫爆炸的「動」，寫收斂的「靜」。

這位公孫大娘的舞蹈，正是使張旭領悟狂草筆法的關鍵。張旭當然從書法入手學習，但是使他有創作美學領悟的卻是舞蹈。

杜甫看了公孫大娘舞劍，也看了張旭狂草，他在〈飲中八仙歌〉裡寫張旭醉後的樣子——

《新唐書・藝文傳》裡寫張旭書寫時的描述，也許更為具體傳神——

張旭三杯草聖傳，脫帽露頂王公前，揮毫落紙如雲煙。

嗜酒，每大醉，呼叫狂走，乃下筆，或以頭濡墨而書。既醒，自視以為神，不可復得也。

「酒」成為狂草的觸媒，使唐代的書法從理性走向顛狂，從平正走向險絕，從四平八穩的規矩走向背叛與顛覆。

張旭、懷素被稱為「顛」張「狂」素，顛與狂，是他們的書法，也是他們的生命調性，是大唐美學開創的時代風格。

杜甫詩中談到張旭「脫帽露頂」，似乎並不偶然。同時代詩人李頎的〈贈張旭〉也說到「露頂據胡床，長叫三五聲」。「脫帽露頂」常被解釋為張旭不拘禮節，不在意同席的士紳公卿。但是「脫帽露頂」如果呼應著《新唐書》裡「以頭濡墨」的具體動作，張旭的狂草，或許是要擺脫一般書法窠臼，反而應該從

《漢字書法之美》
之二 書法美學

114

張旭「古詩四首」局部。（遼寧省博物館藏）

此卷為張旭以五色箋紙草書古詩四首，其書法靈動疾飛，僻怪險絕，在濃淡、鬆緊、短長的交錯運用中，呈現動態與速度感。釋文：

龍泥印玉簡
大火煉真文
上元風雨散

更現代前衛的即興表演藝術來做聯想。

張旭傳世的作品不多見，寫瘐信、謝靈運的「古詩四首」靈動疾飛，速度感極強，對比刻本傳世的「肚痛帖」，似乎「肚痛」更多從尖銳細線到沉滯墨塊的落差變化，更多大小疾頓之間的錯落自由。

如果張旭書寫時果真「以頭濡墨」，他在酒醉後使眾人震撼的行動，並不只是「書寫」，而是解放了一切拘束、徹底酣暢淋漓的即興。「以頭濡墨」，是以身體的律動帶起墨的流動、潑灑、停頓、宣洩，如雷霆爆炸之重，如江海清光之靜。張旭的「狂草」才可能不以「書法」為師，而是以公孫大娘的舞劍為師，把書法美學帶向肢體的律動飛揚。

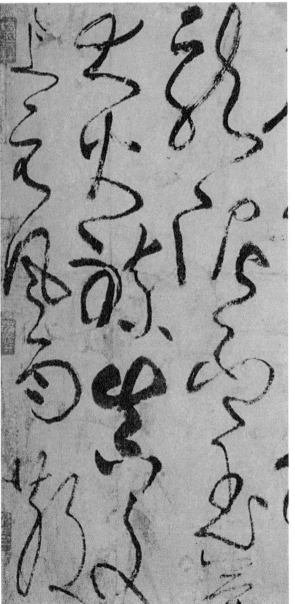

唐代的狂草大多看不見了，「以頭濡墨」的淋漓淋漓，或留在寺院人家的牆壁上，或留在王公貴族的屏風上，墨跡斑斑，使我想起 Yve Klein 在一九六〇年代用人體律動留在空白畫布上的藍色油墨。少了現場的即興，這些作品或許也少了被了解與被收存的意義。

顛張狂素，像久遠的傳奇，他們的「顛」「狂」似乎無法、也不計較堅持留在輕薄的紙絹上，他們的墨痕隨著歷史歲月，在斷垣殘壁上漫漶斑剝，消退成廢墟裡的一陣煙塵，供後人臆測或神往。

顏真卿在現代人的心目中是唐楷的典範，恭正大氣，但是顏真卿曾向比他年長的張旭請益書法，刻石本的「裴將軍詩」或許可以看到顏真卿與張旭的承續關係。他們的「狂草」裡也並不刻意避忌楷體行書，幾乎是用漢字交響詩的方式出入於各種形體之間。

懷素也曾經向顏真卿請益書法。從張旭到顏真卿，從顏真卿到懷素，唐代狂草的命脈與正楷典範的顏體交相成為傳承，也許正是孫過庭「平正」與「險絕」美學的相互牽制吧！

「裴將軍詩」

世稱李白詩歌、裴旻劍舞、張旭草書為唐代「三絕」。「裴將軍詩」傳為顏真卿所書，現有墨跡本（藏北京故宮）和刻本（藏浙江博物館，忠義堂帖）傳世，兩者內容相同，書法筆勢差異卻很大。評者多認為墨跡本非真跡，而忠義堂刻本因楷行草均似顏真卿書風，得到書家認同。

此帖之奇，是因為雜揉了楷書、行書、草書諸體，字裡行間轉接如意。好比開場的「裴將軍」三字，「裴」是正楷，「將」是草字，「軍」是行書。顏氏在此帖表現了武術的律動，時而激越，時而靜止，是一件氣勢磅礡、模拙渾厚的書法傑作。（編寫）

左：張旭「古詩四首」局部線條之美。

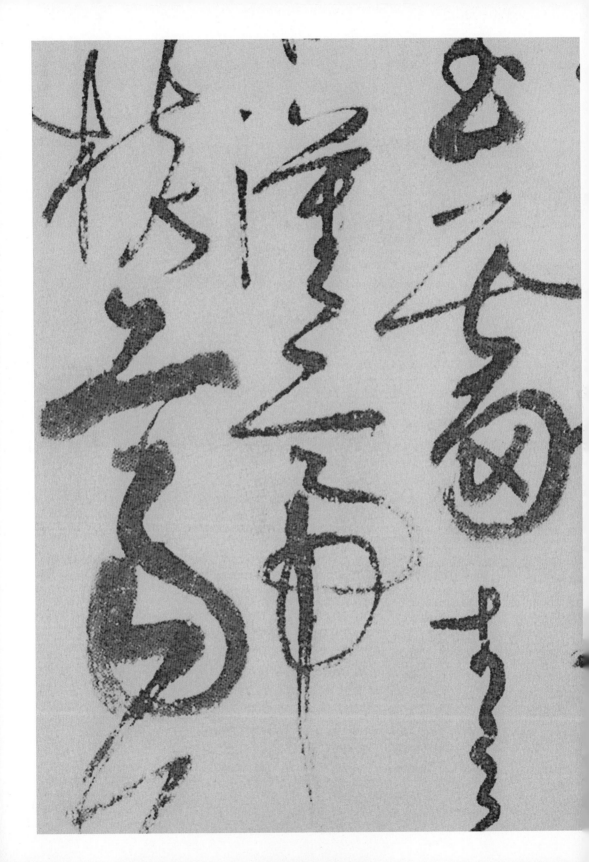

一滴垂露，一片彎曲的枝葉，都是書法通向大自然現象的表現可能。

法度與莊嚴

唐楷

顏真卿的楷書，繼歐陽詢之後，
是一千年來影響華人大眾生活最廣大普遍的視覺藝術。
我們不但學寫字，也間接認同了顏體字傳達的大氣、寬闊、厚重與包容。

一千多年來，唐代的楷書代替了之前的漢代隸書，成為書寫漢字新的典範，也成為漢字世界中兒童開始書法入門最普遍的基本功。

歐陽詢楷書典範──「九成宮」

唐初的歐陽詢是建立楷書典範最早的人物之一，他的「化度寺碑」、「九成宮醴泉銘」，橫平豎直，結構森嚴規矩，承襲了北朝碑刻漢字間架的剛硬嚴謹，加上一點南朝文人線條筆法的婉轉，成就了唐楷的新書體；歐體書寫，可以說代表了唐初漢字一種全新典範的建立。

歐陽詢經歷了南朝的陳代入隋唐的一統，比歐陽詢小一歲的虞世南也同樣是由南方的陳朝入隋唐。

在大唐一統天下、結束南北朝之後，唐初書家不少是出自南朝系統，正與唐太宗的喜好南朝王羲之作品可以一起來觀察。

代表北方政權的唐太宗，在文化上，特別是書法美學上，卻是以南方的書寫為崇尚嚮往的對象，使北方與南方的書風，在剛強與委婉之間，找到了融合的可能。唐太宗是建立、催生新書體有力的推手。

「楷書」的「楷」，本來就有「楷模」、「典範」的意思，歐陽詢的「九成宮」更是「楷模」中的「楷模」。家家戶戶，所有幼兒習字，大多都從「九成宮」開始入手，學習結構的規矩，學習橫平豎直的謹嚴。

清代翁方綱讚揚「九成宮」說：「千門萬戶，規矩方圓之至者矣。」（《復初齋文集》）

「九成宮」在一千多年的歷史中，通過兒童的習字，通過書寫，把「規矩方圓」樹立成不朽的典範，是書寫的典範，也同時是做人的典範。

「九成宮」原來是隋文帝楊堅的避暑行宮「仁壽宮」，

唐太宗重修而成新建築。山有九重，宮殿也命名為「九成」。太宗在此地又發現甘泉，泉水味美如酒，稱為「醴泉」。宮殿修成，太宗命魏徵撰文，歐陽詢書石，刻碑紀念，就是影響後世書法達一千多年的「九成宮醴泉銘」，當時歐陽詢已七十四歲高齡。

許多人童年練字最早的記憶都是「九成宮」，歐陽詢書寫中的「規矩方圓」，似乎也標誌了唐代開國一種全新的文化理想。

童年習字，常常聽老前輩說：「『九成宮』寫十年，書法自然有基礎。」

我不一定同意這樣的書寫教育，但是還原到「規矩方圓」的基本功，歐陽詢建立在絕對理性基礎上的書體，的確不可否認地豎立了唐楷漢字典範中的極則。

歐陽詢墨跡──
「卜商」、「夢奠」、「張翰」

因為「化度寺碑」、「九成宮」這些石刻碑帖的廣大流傳，使許多人忽略了歐陽詢傳世的行書墨跡寫本，如「卜商」、「夢奠」、「張翰」。

他的「卜商帖」、「張翰帖」在北京故宮，「夢奠帖」在遼寧博物館，加上同樣收藏在遼寧博物館的「千字文」，歐陽詢流傳的墨跡在唐代書家中不算太少，也使我們可以用他手書的行書墨跡，來印證他正楷石刻碑拓本之間的異同。

卜商帖局部。清吳升以八個字形容：「筆力俏勁，墨氣鮮潤」。（北京故宮博物院藏）

一般來說，石刻書體因為介入了刀工，常常比毛筆書寫的墨跡要剛硬。但是比較歐陽詢的石刻拓本與墨跡手書，竟然發現，他的毛筆手書反而更為剛硬峭屬。

歐陽詢的墨跡要剛硬。但是比較歐陽詢的石刻拓本與墨跡手書，竟然發現，他的毛筆手書反而更為剛硬峭屬。

「卜商帖」裡許多筆法（如「錯」、「行」）的起筆與收筆都像刀砍，斬釘截鐵，完全不是南朝文人行書的柔婉，卻更多北碑刻石的尖銳犀利。

元朝書法家郭天錫談到歐陽詢的「夢奠帖」時，說了四個字——「勁、險、刻、厲」。

歐陽詢書法森嚴法度中的規矩，建立在一絲不苟的理性中。嚴格的中軸線，嚴格的起筆與收筆，嚴格的橫平與豎直，使人好奇：這樣絕對嚴格的線條結構從何而來？

從生平來看，歐陽詢出身南陳士族家庭，父祖都極顯達，封山陽郡公，世襲官爵。在陳宣帝時，即歐陽詢青少年時期，父親捲入了政治鬥爭，起兵反陳，兵

敗後家族覆亡，多人被殺，歐陽詢僥倖存活。

在家族屠滅之後，歐陽詢刻苦隱忍。三十一歲，陳亡入隋，任太常博士。不久，隋亡，又以降臣入唐，在太子李建成的王府任職。李世民殺太子建成，取得帝位，歐陽詢晚年又成為李世民御前重要的書法家，常常奉詔撰書。

在多次殘酷驚險的政治變革興替中生存下來，歐陽詢的書寫總透露出一種緊張謹慎，絲毫不敢大意。他書寫線條上的「勁」、「險」，都像如履薄冰，戰戰兢兢；而他書寫風格上的「刻」、「厲」，也都可以理解為一刻不能放鬆，處處小心翼翼的工整規矩吧！

歐陽詢的墨跡本特別看得出筆勢夾緊的張力，而他每一筆到結尾，筆鋒都沒有絲毫隨意，不向外放，卻常向內收。看來瀟灑的字形，細看時卻筆筆都是控制中的線

夢奠帖局部。在歐體行書中，此帖風韻最接近王羲之。元郭天錫讚譽：「勁險刻厲，森森若武庫之戈戟，向背轉折，渾得二王風氣。」

（遼寧省博物館藏）

條，沒有王羲之的自在隨興、雲淡風輕。

歐體每一筆都嚴格要求，一方面是他的生平經歷所致，另一方面也正是初唐書風建立「楷」的意圖吧！

「楷模」、「典範」是要刻在紀念碑上傳世不朽的，因此也不能有一點鬆懈。初唐書家，如虞世南、褚遂良的楷書，都有建立典範的意義；歐陽詢更是典範中的典範，規矩方圓，橫平豎直，歐體字就用這樣嚴謹的基本功，帶領一千多年來的孩子，進入法度森嚴的楷書世界。

歐陽詢的「卜商」、「夢奠」、「張翰」、「千字文」是以楷書風度入於行書，字與字之間，筆與筆之間，雖然筆勢相連，卻筆筆都在控制中，與晉人行書不刻意求工整的神態自若大不相同。

書法史上常習慣說「唐人尚法」。「法」這一個字或許可以理解為「法度」、「結構」、「間架」，也可以理解為「基本功」的嚴格。

「唐人尚法」，最好的例證就是歐陽詢，不完全是在他「九成宮」一類的楷書中看出，也充分表現在他墨跡本的行書法帖裡。

歐陽詢軼事探趣

歐陽詢對北碑和二王書法的喜好痴迷，從下面的小故事可以看出。

據說有一次他騎馬外出，偶然在道旁看見晉代書法家索靖所書的石碑，他看了一陣子才離開，走出幾里後又忍不住返回觀賞，累了就乾脆鋪上墊子坐下來反復揣摩，最後竟在碑旁一連待了三天才離去。

又，某天歐陽詢正聚精會神地研習「指歸圖」，書僮送上饅頭和大蔥豆醬，等到歐陽詢餓了把饅頭吃完，卻發現大蔥豆醬醬絲毫沒動，旁邊的一硯墨汁卻蘸得精光，自己則滿嘴墨汁。

歐陽詢身材長得矮小，但他的雄勁書法卻名滿天下，高句麗特地派遣使者來長安求取歐陽詢的墨跡。唐太宗李世民感嘆地說：「沒想到歐陽詢的名聲竟大到連遠方的夷狄都知道。他們看到歐陽詢的筆跡，一定以為他是個形貌魁梧的人物吧！」（編寫）

初唐建立的「正楷」，很像同一時間文學上發展成熟的「律詩」。「楷書」建立線條間架的「楷模」，「律詩」建立文字音韻平仄間的「規律」，都為大時代長久的影響立下不朽的形式典範。

從正楷到狂草

楷書建立嚴整法度的同時，也潛伏了一種對規矩的叛逆。盛唐之時，從張旭開始，通過顏真卿到懷素，都有狂草與楷體互動的過程。

一般人常說「顛張狂素」，以張旭之「顛」與懷素之「狂」，來說明盛唐到中唐書法美學背叛正楷的一種運動。

然而書法史上，大家都熟知顏真卿曾受教於張旭，懷素又受教於顏真卿。在「顛張狂素」的狂草美學之間，很難讓人相信，唐代楷書的另外一位高峰代表人物顏真卿，竟然也是狂草美學中重要的橋樑。

如果比較初唐歐陽詢的楷書與中唐顏真卿的楷書，很容易發現，顏體楷書有一種厚重博大，不純然是歐體的森嚴；歐體的「勁峭」、「險峻」、「刻厲」也在顏體中轉化為比較寬闊平和的結體與筆法。

只是從「多寶塔」、「麻姑仙壇記」這一類顏體刻石來看，可能不容易領會。書法家用手書寫的墨跡本才可能是最好的印證。

爭座位帖局部。清阮元對此帖的筆勢意蘊形容為「如熔金出冶，隨地流走」。（北京故宮博物院藏）

歐陽詢的「卜商」、「夢奠」、「張翰」都用筆如刀，法度嚴謹，名為行書，實際是表現正楷的嚴整。

顏真卿傳世的墨跡如「劉中使帖」、「裴將軍詩」、「爭座位帖」、「祭姪文稿」，都與歐體行書不同。不但發展了行書「意到筆不到」的瀟灑、自由、變化，甚至以狂草入行書，飛揚跋扈，跌宕縱肆，絲毫不讓「顛張狂素」專美於前。

顏字墨跡中最可靠也最精采的表現，是他五十歲時的「祭姪文稿」。這件被稱為「天下行書第二」的名作，楷、行、草交互錯雜，變化萬千，虛如輕煙，實如巨山，動靜之間，神奇莫測，如同一首完美的交響曲。初看沒有章法，卻是照顧了整體的大結構，比初唐的謹守法度有了更多變化。狂草與正楷的相互激盪交融，在顏真卿「祭姪文稿」看得最為清楚。

顏真卿「祭姪文稿」

顏真卿的楷書，繼歐陽詢之後，是一千年來影響華人大眾生活最廣大普遍的視覺藝術。一般華人家庭，從學前幼童、小學生的年齡，就開始臨摹顏真卿的「麻姑仙壇記」、「大唐中興頌」、「顏勤禮碑」、「顏氏家廟碑」。一千多年

來，顏體字不輸給歐體字，可以說是華人基礎教育中最重要的一課。不但學寫字，也間接認同了顏體字傳達的大氣、寬闊、厚重與包容。

其次，凡是華人居住的地區，不管在中國大陸、台灣、香港、馬來西亞等東南亞國家，甚至歐美的唐人街，時至今日，只要看到漢字，滿街招牌廣告或碑匾的字體，也大多是顏真卿方正厚實的正楷。

歐體字並沒有大量成為店販招牌，文字書體廣泛影響到民間生活的，無人能與顏真卿相比。只有日本較為不同，日本漢字書體受到王羲之線條飄逸流動的影

右：麻姑仙壇記局部。
左：顏氏家廟碑局部。（原碑藏西安碑林）

顏字像平原上騎馬，有一種開闊的壯觀。學習顏體，似乎也在學習做人的大度與寬容。

響更大，是魏晉文人之風。在日本街頭看到的招牌字體，王羲之字體可能比顏體楷書更多。

顏真卿的正楷，端正工整，飽滿大氣。習慣於他的正楷，臨摹過太多石碑翻刻的顏體，一旦看到「祭姪文稿」，可能會非常不習慣。

「祭姪文稿」收藏在台北故宮，是公認顏真卿傳世墨跡書法最可靠的一件，被稱為「天下行書第二」，僅次於「蘭亭序」。然而「蘭亭序」真跡早已不在人間，傳世的都是臨摹複製版本。以真跡而論，「祭姪文稿」可以說是「天下行

書第一」。

「祭侄文稿」是一篇文章的草稿，字體大大小小，塗改無數，一開始看可能覺得不夠工整端正。但是正因為如此，真正面對第一手書法家書寫的墨跡真本，才可能領略書法隨情緒流轉的絕美經驗。這樣的審美體驗，連書法家本人也無法再次重複，後來者的刻意「臨摹」往往只能得其皮毛。

傳世的「蘭亭序」、「快雪時晴」，都是王羲之死後近三百年才由書家臨摹的作品。後世把臨摹複製當成原作，附庸品味低俗的皇帝統治者，常常誤導了書法美學的欣賞品質。

長期被臨摹困住，一般俗世書匠也失去了對原創意義的理解，一旦面對最好的真跡，好比「祭侄文稿」，反而會不習慣，找不到欣賞的角度。

「祭侄文稿」是顏真卿五十歲時書寫的一篇祭文，一開始寫年月日，——「維乾元元年（七五八年），歲次戊戌，九月庚午朔，三日壬申」。（請見第一三三頁）

接著，書寫了自己當時的身分官職，——「第十三叔，銀青光祿（大）夫，使持節蒲州諸軍事，蒲州刺史，上輕車都尉，丹陽縣開國侯真卿」。

書帖前面六行，像交響曲的第一樂章，像歌劇的序曲，緩緩述說主題，主題是叔父祭悼死去的侄子顏季明，——「以清酌庶羞，祭於亡侄，贈贊善大夫季明之靈」。

顏真卿在強烈的悲慟情緒中，努力控制自己，書法的線條平鋪直敘，彷彿在儲蓄力量，娓娓道來事件的緣由。

顏季明是顏真卿堂兄杲卿的兒子，是顏真卿特別疼愛的侄子。顏真卿是家族大排行的「第十三叔」。

顏季明還不到二十歲，卻因為戰亂被殺。季明還沒有科考，也沒有作官，由於為國殉難犧牲，朝廷追贈「贊善大夫」的官銜。

「蘭亭序」的背景，是南朝文人春天飲酒賦詩的雅集；「祭侄文稿」的背景，則是安史之亂的國仇家恨，血淚斑斑。

唐玄宗天寶十四年（七五五年）安祿山兵變，大軍勢如破竹。唐玄宗出奔逃亡四川，太子在甘肅即位，大唐江山危在旦夕，只靠幾位忠心重臣穩定社稷。

當時顏真卿守平原（今山東陵縣），他的堂兄顏杲卿守在與敵人交鋒第一線的常山（今河北正定縣西南）。

常山孤城被安祿山大軍包圍，顏杲卿堅持不投降，阻擋了叛軍南下，也緩解了大唐軍隊整軍備戰的時間。

拖延一段時間後，常山城還是被攻破，顏杲卿遭俘，不肯投降。敵軍以杲卿愛子顏季明的性命威脅，顏杲卿破口大罵叛軍，被拔去了舌頭，也就是文天祥

〈正氣歌〉中「為顏常山舌」的由來。結果，杲卿父子都遭屠戮殺害，顏家在這次戰役中犧牲了三十幾人。

兩年後，顏真卿反攻，收復常山，尋找到姪子顏季明的屍骸，悲家國之痛，傷青春之逝，寫下了這篇感人的「祭姪文稿」。

——「惟爾挺生，夙標幼德，宗廟瑚璉，階庭蘭玉，每慰人心」。「祭姪文稿」的第二段是充滿感傷的回憶，家族裡優秀的青年後輩，像美好珍貴的玉石，像庭院中芬芳的蘭花，從小被認為是家族裡的驕傲，卻不料生命才正要開始，卻慘遭無情的屠戮殘殺。

書法線條像一個單一弦樂器的獨奏，憂傷卻又美麗溫暖的回想，彷彿耽溺在回憶中不願醒來，不願面對眼前悲慘的現實。

祭文隨著顏真卿的情緒，進入悲憤痛苦的壓抑，從「爾父常山作郡」開始，美麗的回憶破滅了，線條跳回現實，沉重而悽楚。

悲劇的高潮在孤城被攻破，書法出現最濃鬱的頓挫，——「土門既開，兇威大蹙」——「賊臣不救」——「孤城圍逼，父陷子死，巢傾卵覆」。

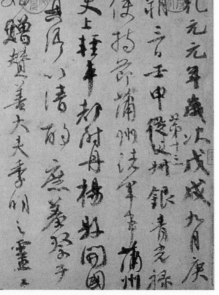

祭姪文稿。（台北故宮博物院藏）

被包圍的孤城城門打破了，敵人兇惡殘忍，父子都被俘
攜，父親不願投降，眼睜睜看著親生兒子被殺。

「祭姪文稿」第三段是樂章的高潮。「賊臣擁眾不救」，圈
改塗去，改為「賊臣不救」，可以想見兩次重複中顏真卿
對歷史小人誤事的咬牙切齒。只是小人無名無姓，似乎連
可以悲憤抗爭的對象都沒有。

到了「父陷子死」，是全文筆墨最重的部分，顏真卿書法
美學中沉著厚重、磅礴大氣的力度也達於巔峰。

那是要見證歷史的線條，沒有刻在石碑上，只是手寫的草
稿，但是力透紙背，有不可撼動的莊嚴。

——「天不悔禍」，是對顏季明年輕生命遭遇慘死的傷逝；
——「攜爾首櫬，及茲同還」，帶回了季明的屍骸，一起回
家；——「撫念摧切，震悼心顏」，好像還在懷念季明童年
時被長輩撫摸的溫暖，卻已經是冰冷的屍體了。

——「震悼心顏」，筆畫線條裡都是老淚縱橫的蒼涼。

「祭姪文稿」最後一段的筆墨變化非常大，——「方俟遠
日」(等待有一天)，也許戰爭結束了，可以為顏季明找一塊

墓地；——「卜爾幽宅」，好好安葬這早逝的生命。寫到這裡，顏真卿情緒的悲慟糾結，變成書法線條尖銳的高音，——「魂而有知」開始，筆觸流動飛揚起來，與顏體正楷的方正穩重不同，線條似乎逼壓出書寫者心裡的劇痛；——「無嗟久客」，不要在外漂蕩太久啊，是最後對死者魂魄的一再叮嚀。

結尾的「嗚呼哀哉」，乾筆飛白，輕細的墨色像一縷飛起的灰煙，彷彿書寫也隨魂魄而去。顏真卿書法美學的千變萬化，令人嘆為觀止。

「祭侄文稿」是沒有謄寫以前的草稿，所以保留了塗改墨跡，也保留了第一次書寫時顏真卿的情緒。

從尚法到尚意

盛唐的書法，不再只是堅持「楷」的端正，不再只是堅持「楷」的法度，也開始追求書寫者內在情緒真實的表現，追求書法隨情感而流動的變化。顏真卿的墨跡因此不像歐陽詢，甚至也不像他平日書寫正楷的面貌，在盛唐至中唐的「顏張狂素」之間，顏真卿使「楷」、

柳公權「心正則筆正」

柳公權是中唐以後楷書的代表人物，常常以「顏」「柳」並稱。

柳公權在唐穆宗時做侍書學士，常在皇帝左右，回答一些有關書法的問題，或是為皇帝書寫詔令榜文。有一次穆宗問他：「如何才能筆正？」也就是請教書法如何寫得好。柳公權知道當時的朝政不上軌道，朝廷中有許多心術不正的人在做官，他就利用這一次對答機會勸諫穆宗，回說：「心正則筆正。」柳公權的「用筆在心，心正則筆正」是歷史上有名的「筆諫」，也就是勸諫執政者，寫字雖然是小事，若心術不正，一樣寫不好，何況治國？

用這樣的觀點看柳公權的書法，可以透視每一個字背後隱藏著的「中正平和」之氣。

「玄秘塔碑」是柳公權六十四歲的作品。當時有一位高僧釋瑞甫逝世，被封為「大達法師」，皇帝為了紀念，請裴休撰文，柳公權書碑。柳氏繼承了唐楷的規矩，但在疏密之間又注入新的清靜平和之氣。

右：玄秘塔碑拓本局部。（北京故宮博物院藏）

左：蒙詔帖局部。（北京故宮博物院藏）

「行」、「草」甚至「篆」、「隸」，都有一起參雜表現的可能。

理解「祭姪文稿」，理解沒有修飾之前「原稿」「墨跡」的意義，可能才是進入漢字書法美學的關鍵。

「祭姪文稿」是難得的書法墨跡珍本，也是歷史文件血淚斑斑的傑作，是領悟書法美學最好的真跡。

書法史說「唐人尚法」，很像在說歐陽詢的嚴謹；書法史也說「宋人尚意」，宋代書家追求意境，不再固執法度森嚴。「宋人尚意」的關鍵，臺靜農先生認為是在五代的楊凝式，但是往上追溯，中唐顏真卿的「祭姪文稿」應該是一個值得注意的源頭。

比顏體更晚的柳公權，是在顏氏啟發下延續的發展。他的正楷如「玄祕塔」，保有顏體的端正寬闊，只是修飾得略為瘦硬而已。除了正楷刻石的字體之外，柳公權手書墨跡如「蒙詔帖」（藏北京故宮），也是楷、行、草交互參雜，形成與顏真卿「祭姪文稿」、「裴將軍詩」同樣的美學表現，可以作為晚唐承襲顏體向北宋過渡的另一例證。

台南的振發茶莊，猶保存著百年歷史的茶葉罐，上面以紅紙書寫茶的產區，字體厚重大器，見證著漢字在民間生活中的傳承。

意境與個性
宋代書法

宋代的書法也如同水墨山水，追求素淨空靈，追求平淡天真，渴望從時代的偉大裡解放出來，嚮往自我的完成與個性的表現，不誇張宏偉壯大，寧願回來做平凡簡單的自己。

一九八九年，臺靜農先生發表了一篇〈書道由唐入宋的樞紐人物楊凝式〉論文，介紹了書法史上一般人不一定很熟悉的五代書家楊凝式，也同時帶到了北宋書法美學與唐代分道揚鑣的樞紐關鍵人物。

由唐入宋——
美學的質變

唐宋之際，中國文化發生體質上的變化。

從美學上來看，有非常明顯的對比。

在繪畫上，唐代是以人物為主體，宋代則以山水為主體。

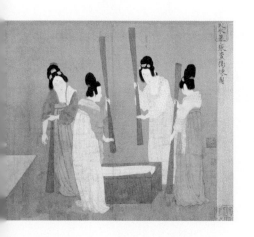

張萱「搗練圖」，描寫宮廷婦人整理絲布的情形。（波士頓美術館藏）

唐代畫家閻立本、吳道子、張萱、周昉的作品，雖然絕大多數是摹本，但一樣可以藉這些畫作，了解唐代畫家的主要任務是在表現人物。

閻立本「職貢圖」裡有唐藩屬國多元民族的使節列隊而來，「步輦圖」裡有侍女簇擁的唐太宗，有吐蕃大使祿東贊與引薦大臣。吳道子是在佛寺牆壁用線條描繪人格化的神佛。張萱的「虢國夫人游春圖」、「搗練圖」，周昉的「執扇仕女」、「簪花仕女」，都是宮廷貴族女性圖像。

五代以後，繪畫上還有顧閎中的「韓熙載夜宴圖」，但是人物畫顯然逐漸被「山水」主題取代。繪畫史上說的「荊（浩）、關（仝）、董（源）、巨（然）」四大家，都是以山水為主題。

到了北宋，范寬、李成、郭熙、李唐也都是以山水畫聞名。人物逐漸消失在一片雲

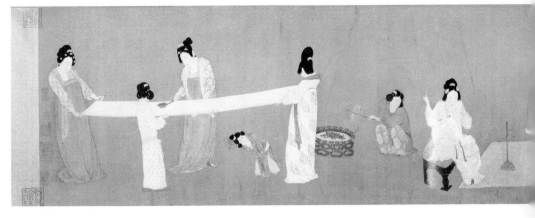

煙蒼茫的山水間，變成渺小的存在，不再被凸顯，不再被強調。

由唐入宋，一部繪畫史真可以說是「曲終人不見，江上數峰青」。（唐錢起〈省試

湘靈鼓瑟〉詩）

美學上體質的變化，更明顯地表現在顏色的退淡。

唐代在色彩上崇尚強烈的對比，金碧、大紅、青綠，都是唐人喜好的顏色，強烈奪目。陶瓷史上的「唐三彩」，釉色璀燦斑斕、混雜流動，把色彩的感官煽動發展至巔峰。

宋代的繪畫以水墨為主，色彩幾乎消失，影響了此後一千年中國繪畫的主體走向。

宋代瓷器也大多追求單色，定窯的純白，汝窯的雨過天青，建陽窯的烏金，都不再是色彩的炫耀喧嘩，而是回歸到更內斂、含蓄、樸素的色彩本質。

書法是一個時代美學最集中的表現。宋代的書法美學也如同水墨山水，追求素淨空靈，追求平淡天真，渴望從時代的偉大裡解放出來，更嚮往個人自我的完成與個性的表現，不誇張宏偉壯大，寧願回來做平凡簡單的自己。

唐代的楷書似乎是要為偉大時代豎立不朽的紀念碑。在西安碑林看到高大厚重的唐代刻石，文字在厚實石版上契刻如此之深，彷彿要對抗時間的侵蝕磨滅，

那種頑強壯大，令人蕭然起敬。顏真卿寫「大唐中興頌」、「顏氏家廟碑」，甚至「祭侄文稿」，都是要為家國歷史做見證。

「祭侄文稿」是國事，也是家事；因為是家事，是一個叔父對早逝侄兒死亡的感傷，因此增添了個人在歷史廢墟上的蒼涼感與幻滅感。書寫者回到個人，不再背負家國的重擔，不再有立碑的壓力，崇尚森嚴法度、氣勢宏大的唐楷，就一步一步地逐漸轉向個人書風的解放，走向「宋人尚意」美學的全面變化。

一般人所說的宋代四大書家——蘇（東坡）、黃（山谷）、米（芾）、蔡（京或蔡襄），是四種非常不同的個人風格。唐楷強調時代性超過個人性；宋代恰好相反，個人書風的完成超越了時代一致性的要求。

「宋人尚意」，更重視意境、領悟、個性的自由，而不再是唐楷「法度」的拘束。

楊瘋子楊凝式

生當唐末五代的楊凝式，為什麼叫做「楊瘋子」呢？

原來楊凝式出身官宦人家，當朱全忠篡唐自立時，他的父親楊涉為宰相，奉詔要送交傳國玉璽給朱全忠。楊凝式卻勸阻父親說：「大人為宰相，而國家至此，不可謂之無過，而更手持天子印授以付他人，保富貴，其如千載之後云何？」楊涉深怕這些話被人聽見，傳入朱全忠耳裡，嚇得大叫：「汝滅吾族！」楊凝式一想也嚇到了，從此就變得有點瘋瘋癲癲。此後戰亂頻仍，朝代更迭猶如走馬燈一般，生性耿介的楊凝式只好消極地在佯裝癲狂中度過一生，大家都稱他為「楊風子（瘋子）」。

「韭花帖」是楊凝式的代表作，是他為感激友人在初秋早上饋贈新鮮的韭花而寫的一篇致謝書信。「韭花帖」最突出的地方是字距與行距都拉得很開，寬疏、散朗的佈白是此帖最令人叫絕之處。字間含蓄的顧盼，又氣脈貫通，作者蕭散閒適的心境也躍然紙上。（編寫）

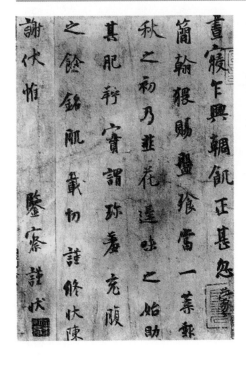

唐代楷書大多與政治歷史息息相關，或是奉詔立碑書石，都有特殊紀念意義。

宋代名帖更多是個人生活興之所至的文稿詩詞劄記，更接近東晉文人的書翰手札，書法回歸到平淡天真自在的性情流露，遠離政治，也遠離歷史，沒有偉大的野心，只是要回來做真實的自己。

蘇軾與「寒食帖」

蘇軾楷書遵循顏真卿的寬厚，少一點剛強，更多一點柔和；少一點莊嚴，更多一點溫暖。

其實宋代書家還有蔡襄，也是以顏真卿為學習對象，顏體風格在宋代產生了重大影響。

然而到了宋代，蘇、黃、米、蔡被

蘇軾「赤壁賦」局部。（台北故宮博物院藏）

後世傳頌的書法，不是他們的楷書，而是他們手書墨跡的詩稿。

蘇軾最著名的「寒食詩稿」，被稱譽為「天下行書第三」。

從「蘭亭序」、「祭侄文稿」到「寒食詩帖」，從東晉王羲之、唐朝顏真卿，到北宋蘇軾，書法美學上三件名作都是「文稿」，也就是未經修飾的「草稿」。

行書與楷書不同，不強調法度的嚴謹齊整，反而追求當下的隨興與意外，把藝術創作裡不受刻意控制的情感流露做為重點，讓書法線條隨心情變化自由發展。在理性意識與感性直覺之間游離，有點像蘇軾自己所說，寫作時「如行雲流水，行於所當行，止於所不可不止」。

這樣的論述，其實是把藝術創作部分交給潛意識的感覺來主導，使創作過程游離於理性邊緣，自在、隨興、意外、偶然，不斷與理性對話，若即若離，產生「下筆若有神助」的經驗。所謂「神助」，其實並不神秘，可以解釋為創作者在嚴格法度訓練之後的放鬆與解脫。「意到，筆不到」，不斤斤計較於點劃撇捺的形式，而更看重在特殊心境下創作者一氣呵成的心事表白。

「寒食帖」自然是宋人美學最好的範例。

「寒食帖」是蘇軾在黃州留下的一篇詩稿，大概寫於一○八二年。這一年，蘇軾四十五歲，經過「烏台詩獄」的誣陷，幾經磨難，下放黃州，他文學上傳世不朽的名作〈念奴嬌〉、〈赤壁賦〉都寫於這一年。這一年，流放的詩人在江

邊唱出「大江東去，浪淘盡，千古風流人物」。這一年，是蘇軾生命低潮的谷底，卻是他文學創作的高峰。

「寒食帖」是黃州時期蘇軾留下的珍貴墨跡，總共兩首詩。第一首記錄被貶黃州的第三年，寒食節後，連月霪雨，潮濕苦悶的春天，流放江邊的詩人，心情沮鬱頹喪，看海棠花凋謝，墜落泥污之中，感嘆歲月逝去，無聲無息，自己彷彿一霎時從青春少年大病一場，病起已是滿頭白髮。

「自我來黃州，已過三寒食。年年欲惜春，春去不容惜。」（請見第一四六頁）

蘇軾的詩平實近於白話，不用典故，沒有晦澀難懂的字，幾乎是平鋪直敘。寫自己到黃州，已過了第三年的寒食節，每年這時節都惋惜春天，但是春天不容惋惜，春天還是一樣逝去。

文人行書特別著重「字」與「心境」之間的契合，寫這樣毫不矯情的詩句，蘇軾自然也用毫不刻意、毫不做作的字體。

蘇軾「寒食帖」絕不是華麗的書風，絕不是炫耀的書風。

在「烏台詩獄」之後，經過生平最無辜的政治誣陷，經過一百多天囚禁在烏台大牢的恐懼，經過酷吏小人的審訊侮辱，曾經少年得意的蘇軾，初次感受到人生途徑上的滿目瘡痍、狼狽驚慌。

蘇軾下放黃州的第三年，驚魂甫定，在流放的心境下，人到中年有了深沉的滄桑之感，他的書法也隨文體一同走入不假修飾的平淡天真。

「今年又苦雨，兩月秋蕭瑟。臥聞海棠花，泥汙燕支雪。」

兩個月不停下雨，春季卻像秋天一樣蕭瑟荒涼。臥病的詩人，看故鄉的海棠，從繁花盛開到萎謝凋零，紅如胭脂、白如雪的花瓣，一一隊落污泥。

蘇軾筆觸頹散荒苦，「蕭瑟」二字是心境的沉重沮喪；到了「臥聞」二字，線條裡有多少流放者的自我放棄、自我嘲弄，生命到了這樣境遇，似乎只有蒼涼的苦笑了。「臥」、「聞」兩個字像鬆掉的琴弦，是瘖啞荒腔走板的聲音。蘇軾書風以真實之「醜」，逼走了矯情故作姿態的俗媚之「美」。

經過大難的詩人，生死一念；經過最難堪的侮辱陷害，還會固執於華麗矯情之「美」嗎？

蘇軾是善於調侃嘲弄自己的，人人都在炫耀自己書法俊美的時候，蘇軾忽然說自己的書法是「石壓蛤蟆體」，是被石頭壓死的癩蛤蟆的風格。「臥」、「聞」二字正是「石壓蛤蟆」，扁平、難堪、破爛，然而那難堪、破爛，或許正是詩人

烏台詩獄

「烏台」指的是御史台。漢代時御史府外多種柏樹，有成千烏鴉聚集，所以稱為烏台。北宋神宗年間，蘇軾因為反對新法，在自己的詩文中表露了對新政的不滿。由於他是當時的文壇領袖，聲名太過響亮，御史中丞李定、舒亶等人摘取蘇軾〈湖州謝上表〉等詩文中的語句羅織罪狀，以訕謗新政的罪名逮捕蘇軾，抓進御史台大牢。幸而宋朝有不殺士大夫的慣例，又有多人仗言相救，蘇軾才免於一死，被貶黃州，充團練副使。

蘇軾謫居黃州後，由於生活困窘，只得開墾東邊坡地，躬耕自給，因此號「東坡居士」，也開啟了他從侮辱災難中浴火重生的新生命。（編寫）

親身經驗到的人生，正是詩人要講述的人生。就像眼前的海棠花，紅如胭脂，白如雪，是蘇軾的少年得意，如今卻與泥污在一起，不正是「美」墜落在難堪骯髒中的荒謬之感嗎？

「花」與「泥」兩字，細看有牽絲糾纏，是「花」的美麗，又是「泥」的低卑，蘇軾正在體會生命從「花」轉為「泥」的領悟。愛「花」的潔癖，愛「花」的固執，要看到「花」墜落「泥」中，或許才能有另一種豁達。

用了莊子的典故。時間如此逝去，連夜半睡夢中也不停止，不知不覺地偷走了青春、夢想，偷走了一切眷戀放不下的東西。

「闇中偷負去，夜半真有力。」

第一首詩的結尾有脫漏字「病」，用小字補在旁邊。有錯字「子」，字旁用點標記。

「何殊病少年，病起須已白。」

這是草稿，草稿自然有塗改錯誤，蘇軾像在修飾詩稿，又像是修正自己的生命。他講的「病」也似乎不是身體上的病，而是那使他驚慌失措的「病」，在流放途中，他不敢明講。只是這一場大病，使他從少年的夢中驚醒，一頭都是白髮了。

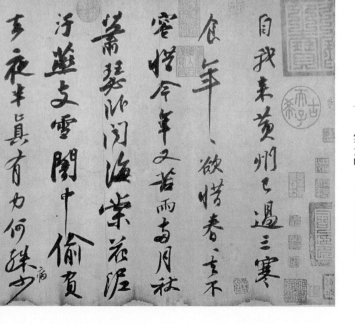

寒食帖。（台北故宮博物院藏）

詩稿第一首，是在荒苦的蒼涼孤獨裡品嘗自己的流放歲月。

「春江欲入戶，雨勢來不已。小屋如漁舟，濛濛水雲裡。」

到了第二首，文體仍然平鋪直敘，純粹紀實，但是書法開始奔放，筆墨醲厚，如傾盆大雨，如洶湧波濤，水就要湧進屋裡來了。蘇軾的筆勢傾側跌宕，顛覆正規法度。「欲」、「入」兩字都如散仙醉僧，步履踉蹌，似斜而正，欲倒又起。線條看來輕軟不用力，卻是「棉中裹鐵」，看來瀟灑自適、豁達無為的蘇軾，內在還有這麼深的隱藏著的悲苦、堅持、頑強、對抗與憤怒。

一切隱藏的不平，都在下面的線條中宣洩而出。「寒食帖」最被稱讚的一段，文體與書法融合無間，成為行草美學的最高品格。

「空庖煮寒菜，破竈燒濕葦。」

「寒食節」是紀念先秦晉國介之推的節日。介之推侍奉繼位以前的晉文公，流亡途中沒有食物，曾經割自己腿上的肉煮給文公吃。文公即位，要介之推出仕做官，卻遍尋不見。後傳說介之推與母親隱居棉山。有人建議用燒山之計，介之推

至孝，一定會與母親出來。不料一場大火燒山，介之推與母親都燒死山中。晉文公傷心後悔，頒訂「寒食節」，全國不燒爐灶，吃冷菜紀念介之推。

這一段流傳民間的故事，蘇軾不會不知道，寒食節的由來隱藏著荒謬不可說的政治謀殺，剛經過牢獄之災、九死一生的蘇軾，一定感受特別深。

看到空的廚房，寒涼的菜，看到破爛的爐灶，潮濕的蘆葦，「空」、「寒」、「破」、「濕」，把一個得罪朝廷、流放詩人的心境完全點出。「寒食節」是紀念忠心耿耿的臣子的節日啊，蘇軾說——

「那知是寒食，但見烏銜帋。」

這是寒食「詩」最動人的句子，也是寒食「帖」書法驚人的高潮。

流放歲月，沒想到是寒食節，卻看到清明過後，烏鴉啣著墳間燒剩的紙灰飛過。

對比「破竈」與「銜帋」，筆鋒變化極大。「破竈」用到毛筆筆根，字型壓扁變形，拙樸厚重，如交響樂中的低音大提琴，沉重、瘖啞、頓澀，有一種破敗的荒涼；而「銜帋」二字，全用筆鋒，尖銳犀利，如錐畫沙，如刀刃切割，有蘇書中不常見的怨怒淒厲，透露了流放詩人豁達下隱忍的委屈。「帋」的寫法特別，「氏」下加「巾」，「巾」的最後一筆拉長，如長劍劃破虛空，尖銳筆鋒直指下面一個小小的、萎縮的「君」字。「寒食帖」的這一段，錯綜了荒涼、悲憤，混合了自負、淒苦，交織著委曲、傷痛，使行書點捺頓挫藉助視覺

流轉，成為生命底層的吶喊，動人心魄。

「君門深九重，墳墓在萬里。也擬哭途窮，死灰吹不起。」

最後結尾，想到不能接近君王，盡忠無門；祖墳遠在四川，盡孝也不可能。流放江邊的詩人，彷彿在生命中途，茫然四顧，不知何去何從。也想學古代阮籍，走到路的窮絕之處，大哭幾聲，卻發現自己心如死灰，連哭笑愛恨也都多餘了。

「哭途窮」三個字寫得很大，「哭」與「窮」都像困窘尷尬的人的臉孔，在絕望中徬徨張望，啼笑皆非。

「右黃州寒食二首」

蘇軾最後並沒有署名押款，個人風格到了極致，自有一種品牌，署名似乎也是多餘。

黃山谷的跋

「寒食詩稿」在蘇軾寫完之後，流傳到黃山谷手上。黃山谷是宋代四大書法家僅次於蘇軾的大家。他小蘇軾八歲，卻總以學生自稱，對蘇軾的人品文章書法都極為崇拜尊敬。

黃山谷和蘇軾一樣，在政治立場上被歸為舊黨。神宗變法，蘇軾反對新黨作為，遭小人誣陷，「烏台詩獄」後下放黃州，留下「寒食帖」這樣的名作。

神宗在一〇八五年去世，新舊黨爭卻並沒有結束。哲宗繼位，因年幼，由高太后輔政，起用舊黨司馬光為相。司馬光推薦黃山谷編修《神宗實錄》。到了一〇九四年，哲宗親政，改元紹聖，表示要繼承神宗的變法，重新起用新黨，批判黃山谷《神宗實錄》訕謗誣毀先帝，黃山谷被貶，一一〇五年死在廣西。

黃山谷晚年的命運與蘇軾很相似，都在流放南方的歲月中度過。黃山谷看到蘇軾的「寒食帖」，當然不能沒有感觸。

黃山谷在「寒食帖」後的跋文書法極美，是黃山谷典型的風格。

黃山谷書法俊拔英挺，中鋒懸腕，長線條一波三折，跌宕生姿，常常用肩膀的力量帶動筆勢行走，與蘇軾手腕靠在桌上的扁平蕭散書風頗不相同。

用世俗的說法，黃山谷是排名第二的書家，他在排名第一的蘇軾「寒食帖」後卻極度讚揚蘇的文體與書法。

黃山谷首先稱讚蘇軾的詩——

「東坡此詩似李太白，猶恐太白有未到處。」

寒食帖跋。（台北故宮博物院藏）

黃山谷覺得蘇軾「寒食詩」寫得像李白，甚至有李白也達不到的境界。

接著，黃山谷談論蘇軾的書法——

「此書兼顏魯公、楊少師、李西臺筆意。」

黃山谷一口氣舉出蘇軾「寒食帖」書法兼具了唐代顏真卿、五代楊凝式、北宋初年李建中三個書法家的風格。

黃山谷用的是「筆意」，當然不是說蘇軾臨摹前代大師的形式筆法，而是在美學上、精神上的繼承。黃山谷的這一段話，也恰好說明了由唐入宋，從顏真卿到楊凝式、李西臺，一直到蘇軾，文人寫意書法的完成。不再斤斤計較於法度結構，而是更強調個人心境的自然流露，「宋人尚意」美學於此完成。

黃山谷當然也是「宋人尚意」書法美學重要的一名推動者。黃山谷寫字用功之處，絕不輸蘇軾。但或許正是用力太過，作為蘇軾的崇拜者，黃山谷似乎總覺得無法達到蘇軾無所為而為的自在天真。

在「寒食帖」跋尾中，黃山谷盛讚蘇軾的詩、蘇軾的書法，但他也特別強調美學上一種偶然的機遇，他說——

「試使東坡復為之，未必及此。」

這是說「寒食帖」這麼好，如果讓蘇軾再寫一次，未必能再寫得這麼好。

行草美學是不能重複的，重複就是刻意、做作，已經失去第一次創作的「無為而為」的自然自在。

黃山谷與蘇軾亦師亦友，兩人都在政治上遭遇流放，兩人都列名在「元祐黨籍碑」中被誣陷打擊，兩人也都在山水詩文書法之美中尋求個人生命的放達自適。

黃山谷看到「寒食帖」，用他一生美麗的書法與蘇軾對話。他調侃自己，謙卑地說——

「它日東坡或見此書，應笑我於無佛處稱尊也。」

「應笑我」是蘇軾〈念奴嬌〉的名句，此處黃山谷以飛白流轉，在一向緊勁的山谷書法中也有了偶然放逸詼諧的輕鬆之美。

蘇軾或許會笑我，他不在，我就稱起老大了。

宋代文人的諧謔可愛、平易近人，也都表露無遺。

黃山谷的書法常被形容如「長槍大戟」，如「將軍武庫」，他的拖長線條，常常

構成菱形傾側斜伸的結構。筆筆中鋒，可以了解用力之深。也有人說，他從船夫划船盪槳中領悟筆法，線條一波三折，的確是船槳在水中滑動對抗水的壓力形成的跌宕。

黃山谷書法追求的緊勁連綿、俊美挺拔，忽然遇到蘇軾「石壓蛤蟆」的率意隨興，就像姿態優美刻意的拳腳遇到了不成章法的醉拳招式，一時不知如何是好。

但是黃山谷還是整頓起自己做第二名的自信，用畢生最漂亮的俊挺線條與蘇軾對話。

「寒食帖」因此不只是蘇軾的名作，也是黃山谷的名作。宋代兩大書家，如高手過招，使人叫絕。

「寒食帖」蘇、黃二人書法並列，被稱為「雙璧」，也詮釋了「宋人尚意」的最高典範。

米芾的大字行書

「宋人尚意」的精神，在米芾的書法中發展到更個人自我的表現。如果蘇軾、黃山谷都還堅持文人的書風，米芾則更像藝術家了。

米芾的大字行書，如美國大都會美術館藏的「吳江舟中詩」，如東京博物館藏的「虹縣詩」，速度感極強，飛揚跋扈，重新回到唐代狂草的表現性。以草入行，常常是飛白如霧如煙，疾風驟雨掃過，墨色輕淡，產生透明度。筆的縱肆，墨的斑斕，都在米字書風中達到最藝術性的表現。

米芾被稱為「米顛」，與唐代張旭之「顛」相互呼應，也傳承了漢字書法和表現主義藝術的關係。一直到明清之際的徐渭、傅山，也都可以上承這表現主義書法的遺緒，酣暢淋漓，使書法有更多個人舒發自我的餘裕空間。

宋徽宗「瘦金體」——
鋒芒畢露的禁忌之美

宋徽宗是書法繪畫都頗有特色的皇帝。

宋徽宗的書法一般被稱為「瘦金體」。

「瘦」不難理解。漢字書法線條可粗可細，顏

米芾「吳江舟中詩」局部。（紐約大都會美術館藏）

此詩寫氣候變化，西北風吹起，帆船行於江上，縴夫為了小錢爭吵。米芾一氣書寫下來，把人世間瑣碎小事與大自然山川壯闊的氣息交相重疊，筆墨濃淡乾溼變化萬千。

米芾的字難學，難在一種頑皮狂怪與不守規矩的叛逆。

真卿楷書厚重寬闊，許多人寫顏體少了剛硬，容易變「胖」。「胖」就有「鬆」「散」的意思。

「瘦」是線條的「緊」「窄」，一般書法史常說宋徽宗瘦金體從唐代薛稷而來。薛稷書體也「瘦」。一般而言，唐初的書體承襲隋碑的嚴謹，線條都偏瘦，歐陽詢如此，褚遂良也如此，只是薛稷瘦中帶轉折的剛硬，是與「瘦金體」關係較深。

五代南唐後主李煜的書法被稱為「金錯刀」，用「金」這個字比喻線條，美學意涵的複雜性與深度都比較不容易理解。

「金」是金屬，是青銅。「金」是一種閃爍的光，是線條的鋒芒畢露。

先秦工藝流行「錯金」，在青銅器中嵌入金絲或銀絲，金銀細絲在顏色沉暗的青銅表面閃閃發亮，展現「錯金」之美。

先秦工藝也常常用錯金的方法鑲嵌銘文，漢字錯金，因此也有長久工藝的歷史。

把「瘦」和「金」連起來形容宋徽宗的書法，線條雖細瘦，卻有華麗貴氣，「金」才容易理解。

宋徽宗的書法特殊，但宋代四大書法家蘇、黃、米、蔡裡，沒有宋徽宗。宋徽

宗的書法像走在危險邊緣的美，使人愛戀，也使人害怕。

收藏在台北故宮的「穠芳依翠萼，煥爛一庭中」，每一個字都是光的閃爍燦爛。

宋徽宗把漢字線條做得鋒芒畢露，「鋒」與「芒」都是漢字美學的禁忌。

書法講「藏鋒」，正是因為整個儒道的主流傳統都不鼓勵「鋒芒畢露」。

「鋒芒畢露」是要遭忌的，會遭天譴。老子哲學總認為「鋒芒」是最容易折斷的地方，不可長久。

書法美學講「藏鋒」，講「棉中裹鐵」，講「外柔內剛」，其實都是在書法裡放入了人事的學習。

蘇軾許多的線條都是「棉中裹鐵」，在災難痛苦裡隱忍收斂，把頑強的生存意志內斂到外面不容易看出來，變成「藏鋒」，把「鋒芒」藏起來。

「鋒芒」是會傷別人的，當然，也會傷自己。

作為帝王，宋徽宗發展出與傳統漢字美學完全不一樣的一種「鋒芒」的鼓勵。

「瘦金體」把所有應該「藏」的「鋒」全部外放，閃爍燦爛到刺眼。

瘦金體像鑽石的切割，用線條營造出許多菱形三角的切割面，切割面折射出

宋徽宗「詩帖」。（台北故宮博物院藏）

光，剛硬銳利，沒有一點妥協。

「舞蝶迷香徑，翩翩逐晚風」，宋徽宗的美，像暮春濃郁花香裡迷失了路的蝴蝶，他要極度的燦爛，他要極度的華麗，他要極度的美。美使他耽溺，使他流連忘返，使他走向毀滅，走向亡國。

「瘦金體」是帝國殉亡的美，美到使人驚悚，如同一種「玉碎」，有驚動天地的淒厲。

「瘦金體」像馬勒（Gustav Mahler, 1960~1911）的音樂，在高音的極限仍然纏綿迴盪不斷。「瘦金體」像波特萊爾（Charles Baudelaire, 1821~1867）的《惡之華》（Les Fleurs du mal），背叛嘲笑世俗的安穩順利，寧願走到毀滅的邊緣，大聲一哭。

「瘦金體」其實是非常「西方」的美學，長久壓抑個人放肆任性可能的民族，會害怕「瘦金體」。「瘦金體」是交錯著美與毀滅的魔咒。

「瘦金體」不藏鋒、不妥協，寧為玉碎，在一整個帝國殉亡的邊緣，書寫下「翩翩逐晚風」的美麗詩句。

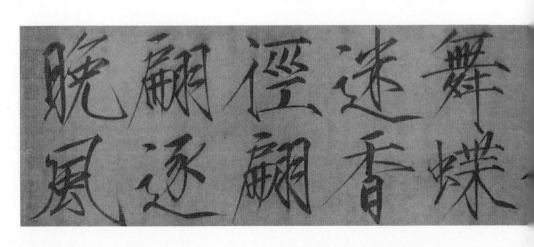

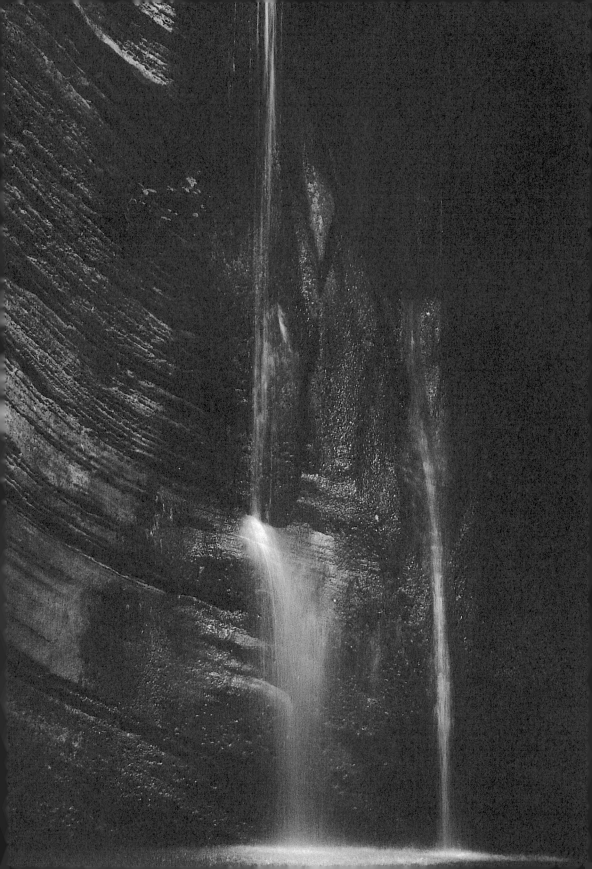

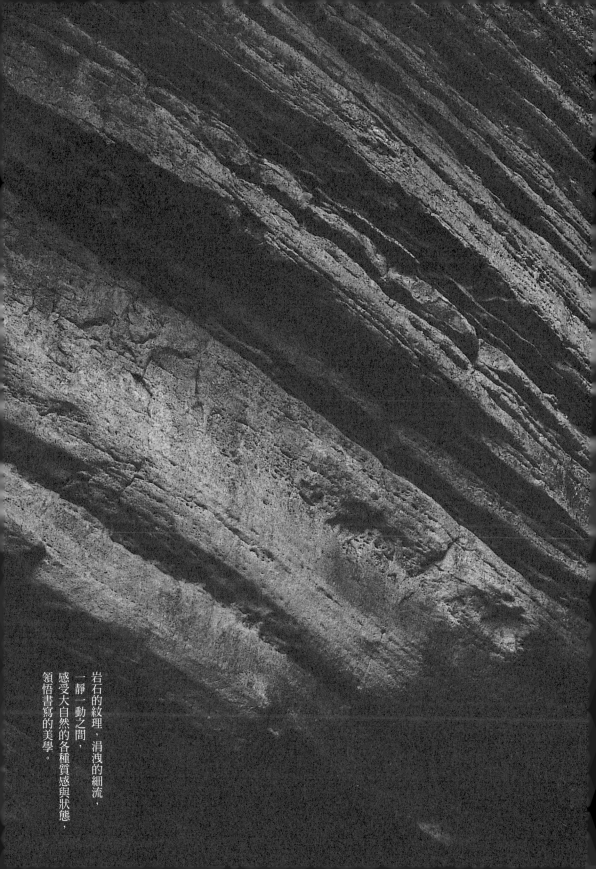

岩石的紋理，涓淺的細流，一靜一動之間，感受大自然的各種質感與狀態，領悟書寫的美學。

形式與表現
元明書法與文人畫

趙孟頫之後元明清的美學發展，繪畫、文學、書法三者已經無法分割。

橫平、豎直、點、捺、撇、磔，是書法線條，也是繪畫元素。

「書畫同源」又再一次被賦予新的結合意義。

元初趙孟頫對元明的文人書法美學影響非常大。

趙孟頫像一位歷史上文人風範的集大成者。他出身皇族，詩文修養極高，書法極漂亮，繪畫也開創了元代四大家一脈相承的文人傳統。

以書法筆勢入畫——
文人畫的飄逸精神

中國書畫史上說「文人畫」，常常追溯到宋代的蘇軾、文同。他們是文人，不是宮廷畫工出身，不講求技巧的精細。

他們文學意境高，書法很好，因此以文人的書法筆墨入畫——事實上也就是以書法的優越性主導繪畫，開創了「文人畫」一格。

古代繪畫分「神」、「妙」、「能」三品，基本上都是建立在「技巧」、「寫實」、「精細」的要求上。

「文人畫」的觀念形成之後，多了一個「逸」品。

「逸」這個字不容易理解。「逸」是逃逸，「逸」是飄逸，「逸」這個字逐漸被用在不受世俗禮教約束綑綁的文人身上。

魏晉王羲之一類的文人名士，生活自在飄逸，書法也自在飄逸。

「逸」成為一種「品格」，「逸」成為一種「意境」。

「逸品」和「神」、「妙」、「能」三種分類都不一樣，成為文人主導的美學新方向。

「逸品」強調內在的精神性，不在意外在的形式技巧。蘇軾常被引用的「論畫以形似，見與兒童鄰」，正是對繪畫只追求「寫實」、「形似」的批判。

蘇軾自己常以「枯木」、「竹石」作主題，也是為了

文人畫

文人畫亦稱「士人畫」，是中國傳統繪畫的重要風格流派，泛指封建社會裡文人士大夫的繪畫，以別於宮廷繪畫和民間繪畫。

宋代蘇軾提倡「士人畫」，明代董其昌提出「文人畫」一詞，推唐代王維為始祖。文人畫家講究全面的文化修養，必須詩、書、畫、印相得益彰，人品、才情、學問、思想缺一不可。在題材上多為山水、花鳥，以及梅蘭竹菊一類，強調氣韻和筆情墨趣，多為抒發「性靈」之作，注重意境的創造。明代中期文人畫成為畫壇主流，也對清代畫風產生重大影響。

左為文同「墨竹圖」局部。此圖只畫一枝倒生的竹子，竹枝彎曲，末梢卻又向上生長，竹葉四面張開，好像有許多光影層次。此圖以墨色深淺描繪竹子遠近、向背，開創了墨竹畫法的新局面。（台北故宮博物院藏）（編寫）

可以用書法的墨色筆勢入畫。

文同在台北故宮和北京故宮各有一張「墨竹」。「墨竹」在北宋成為繪畫主題，明顯是用書法的撇捺筆法線條來入畫。文人畫裡的蘭、竹，在宋元之際大為興盛，演變成後來的「梅、蘭、竹、菊」「四君子」，其實是宣告了畫家的基本功必須建立在書法的撇捺功力上。

畫墨竹，畫蘭草，用筆其實和寫字一樣。

蘇軾、文同開創了「文人畫」「逸品」的觀念，但是他們的作品還沒有把文人畫要求的「詩」、「書」、「畫」三個元素結合成作品。

傳世的蘇軾畫多不可靠，從文同「墨竹」來看，畫中每一片葉子都是書法的撇捺，枝幹如篆，細枝如行草，書法已完全入畫了。但是畫面上沒有題詩，仍然不是後來文人強調的「詩」、「書」、「畫」三絕。

趙孟頫——
詩書畫集大成的第一人

趙孟頫「水村圖」。（北京故宮博物院藏）

「詩書畫三絕」第一個在作品上集大成的人物，應該是趙孟頫。

趙孟頫確立了蘇軾以降文人畫的提倡與發展，他在四十二歲到四十九歲創作的「鵲華秋色」與「水村圖」，可以說是「文人畫」最早的典範。畫面以荒疏蕭散的筆法，像寫字一樣留下重重墨痕。山的皴法，水的波紋，不刻意求工，只是一種風景的紀念，只是和知己朋友分享山水的心情。因此少不掉畫面留白處的題跋，以秀潤的小楷行書，寫不能忘懷的心事。「詩」「書」「畫」三者合而為一，組成不可分的美學意境，開創了世界美術史上獨一無二的文學與繪畫視覺藝術結合的先例。

趙孟頫之後元明清的美學發展，繪畫、文學、書法三者已經無法分割。

畫家不可能沒有詩文底蘊，文學的追求從主題喻意，到詩文題字內容，都不是傳統只講求技術的畫匠所能應付。在文人畫美學主導下，

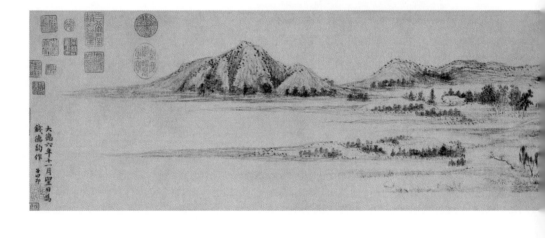

「匠氣」反而成為最低劣的品質，成為文人嘲笑的對象。

書法對文人而言，是從小鍛鍊自己的基本功。「橫平」、「豎直」、「點」、

「捺」、「撇」、「磔」，是書法線條，也是繪畫元素。「書畫同源」又再一次被

賦予新的結合意義。

趙孟頫畫「枯木竹石」，常常在畫上題詩──

石如飛白木如籀，寫竹還應八法通。

若也有人能會此，方知書畫本來同。

趙孟頫具體說出：畫奇石用了書法上的

「飛白」皴擦，畫枯木用了古篆字的筆

觸，畫墨竹需要了解精通寫字的「永字

八法」。

趙孟頫重新界定了「書畫同源」這一古

老成語的全新理解，也清楚昭告了新文

人美學以書法主導繪畫的精神本質。

書畫不分家的情況下，趙孟頫究竟應該

歸屬於繪畫來討論，還是歸屬於書法？

變成有趣的課題。

趙孟頫「秀石疏林圖」局部。畫中的坡石正是運用「飛白」皴擦；枯木則筆筆中鋒，為古篆筆觸。（北京故宮博物院藏）

以作品來看，趙孟頫的書法量多而質精，書風一直影響到元明諸家，在董其昌身上做了總結。到清代金石派興起，傳承了幾百年的趙孟頫帖學風格才受到批判與懷疑。

形式主義美學的
一種遺憾

趙字把魏晉文人——特別是王羲之，特別是唐摹本蘭亭的精神——發展到了極致。趙孟頫臨的「蘭亭」（藏北京故宮）筆劃工整妍媚，已經把魏晉文人不刻意求工的瀟灑變成一種形式美。

趙孟頫在書法上用功之勤，不斷從類似「蘭亭」的古帖中鍛鍊筆法，練就一種線條上驚人的準確。

「準確」、「形式美」為趙孟頫贏得了書史上不朽的地位，也產生了巨大的影響。但是，也正是這過度對「準確」、「形式美」的在意，常常使人在閱讀趙字時有一種說不出的遺憾，彷彿反而懷念起顏真卿「祭侄文稿」，或蘇軾「寒食帖」，那些草稿中的率性、脫漏，甚至塗抹修改。

趙孟頫顯然嚮往魏晉文人的灑脫放逸，他一次一次的臨摹「蘭亭」，書寫曹植的「洛神賦」、劉伶的「酒德頌」、嵇康的「與山巨源絕交書」，都看得出他內心世界對魏晉文人的放達佯狂有多麼深的「心嚮往之」。但是在現實世界，趙

孟頫似乎一生不得不跟世俗委屈妥協。作為趙宋皇室後裔，他逃不過蒙古新政權必然要攏絡利用他的命運。趙孟頫以前朝皇族身份入仕元朝，一路官至翰林院承旨、榮祿大夫，位極人臣，榮華富貴，也如他的書法，雍容華美如盛放之花。

趙孟頫的繪畫如果透露了他嚮往隱居、嚮往放逸於山水的心願，開創了元代漢族士人「逸筆草草」山水的最早格局；那麼，他的書法卻相對之下有太多拘謹，有太多「優雅」、「唯美」、「姿態」的講究。

或許，趙孟頫代表了一種心靈與外在現實兩相矛盾下妥協的圓融。喜歡他的書法，稱讚這「圓融」；不喜歡他的書法，也常以這「圓融」解釋他一路委屈求全的「姿媚」。

書法美學已無法把「字」與「人」做完全的切割。「書品」也就是「人品」。

看到趙字的「姿媚」，彷彿漂亮到了沒有一絲缺點；那麼可以在元代另一位書法家——楊維楨身上，看到截然不同的美學風範。

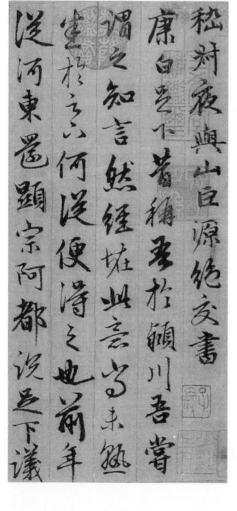

趙孟頫臨「與山巨源絕交書」局部。
（北京故宮博物院藏）

楊維楨

與表現主義書風

楊維楨是由元轉明書法美學上的重要人物，他與元代重要的名士如黃公望、倪瓚、張雨、楊竹西都有來往。他也畫畫，但是遠沒有他的書法更有強烈的自我個性。

美國華盛頓佛利爾美術館（Freer Gallery of Art）藏鄒復雷畫的一卷梅花，題名「春消息」，後面有楊維楨大筆書寫的跋文，氣勢雄奇，用筆古拙，忽篆忽隸，忽行忽草，墨色濃淡乾溼，變化萬千。

楊維楨常常將毛筆毫壓到筆根，筆根與紙摩擦，產生飛白，如同枯樹古木，蒼老、糾結、頑強，字體不拘成規，卻極富節奏韻律。

上海博物館藏的「真鏡庵募緣疏」也是同一風格，真、行、草、隸，交相雜錯，充分顯現創作者在書寫過程中情緒

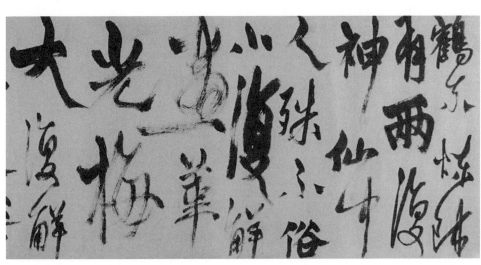

楊維楨「題鄒復雷春消息」局部。

（美國佛利爾美術館藏）

毫不隱藏地宣洩，與近代西方提出的表現主義（Expressionism）美學異曲同工，都在強調創作過程中不完全受理性控制的感性抒發，也繼承了唐代狂草美學「顛」張「狂」素的一貫精神。

晉朝衛夫人「筆陣圖」的「高峰墜石」、「崩浪雷奔」，早已使書法不再只是寫字。唐代孫過庭的《書譜》，更總結了書法通向大自然現象的表現可能——

觀夫懸針垂露之異，奔雷墜石之奇，鴻飛獸駭之姿，鸞舞蛇驚之態，絕岸頹峰之勢，臨危據槁之形；或重若崩雲，或輕如蟬翼，導之則泉注，頓之則山安；纖纖乎，似初月之出天涯；落落乎，猶眾星之列河漢……

孫過庭美麗的書寫，不是在講書法技巧，而是通過書法美學，感悟到自然現象裡的千變萬化——懸吊之針、垂滴的露水、由遠而近的雷聲、崩散的波浪、飛翔的鳥、驚嚇竄逃的蛇、一直到天邊的一彎新月、銀河點點繁星的秩序……

通過書法，完成了感知世界一切現象的能力，這才是書法美學的意義。閱讀楊維楨最好的書法，閱讀楊維楨以下晚明倪元璐、傅山的書法，都有同樣的快樂。

顯然，楊維楨在趙孟頫形式主義美學之後，打開了書法美學另一條縱情表現的道路——表現主義書法的道路。

楊維楨一生做官並不得意，耿介猖狂，為民之苦，不惜得罪當朝，崢崢傲骨，

楊維楨「真鏡庵募緣疏」局部。

（上海博物館藏）

正像他酒醉後狂書的線條，如鐵似鋼，沒有一絲妥協。

楊維禎曾得一柄古劍，鎔鑄打成鐵笛，意興所致，吹笛嘹亮，笛聲彷彿也像他的書法，穿透元末明初荒涼的歷史時空。他寄情筆墨或音律，更像一種鬱悶抑苦的發洩。

從楊維禎一派下來，在明代拘謹的院體書風裡，出現如徐渭一類縱放狂肆、墨瀋淋漓的書寫，他們似乎才是魏晉文人的真正繼承者，也把漢字表現主義的美學傳承了下來。

徐渭——
以畫入書法的奇才

徐渭在明代是典型的一名全才文人，他的詩、書、畫、戲曲都是一時之選，來自真性情，毫不做作扭捏。太過超越時代的前衛思想使他悲憤孤獨，「筆底明珠無處賣，閒拋閒擲野藤中」，他畫的葡萄不再是葡萄，而是懷才不遇的傷痛自嘲與自我毀棄。

徐渭生在最保守也最黑暗的年代，又面臨到整個民族即將啟蒙的邊緣。他的戲曲《四聲猿》大膽觸碰性的慾望、性別的倒錯，比湯顯祖的淒美更多了吶喊的劇痛，可以比美《金瓶

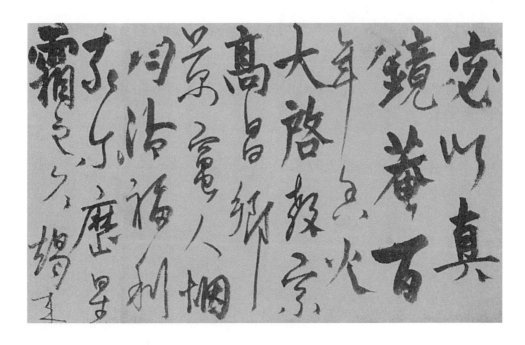

梅》。徐渭大膽以書入畫，破解水墨畫陳陳相因的抄襲模仿，批判沒有生命力的形式窠臼，在宣紙上大筆揮灑，使水與墨自由流動、相互滲透，產生水墨暈染無法完全控制的酣暢淋漓，再一次開創水墨領域新的高峰，直接引導出明末八大山人、石濤這些水墨畫上傑出的創作者。

徐渭的書法也不可忽略，無論是畫作上的題畫詩，或是獨立的書法作品，都有值得注意的突破性。

漢字書法傳承太久，有太多包袱，能擺脫前人窠臼，自創一格，又不能只是作怪，離經叛道，的確太難。

徐渭從真摯性情出發，把自己內在的衝突矛盾、諸多壓抑，一起宣洩在書法中。他的書法因此未必遵守傳統書法的規矩，他是以一位全才的藝術家角色，在美學的一致性上，把書法帶入繪畫，也把繪畫帶入書法。

前代文人畫家的書法與繪畫並不完全一致。好比元代的吳鎮，畫法樸拙，而書法靈動；趙孟頫「水村圖」的畫法與書法也不一致。徐渭大膽地將繪畫的視覺元素帶入到書法中，使書與畫成為一體。書與畫是同一個人的作品，也應該統一在

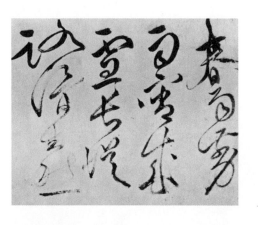

徐渭「春雨詩卷」局部。（上海博物館藏）

徐渭一生的奇特遭遇，使他的書法線條奇詭縱肆，彷彿在許多阻礙中頑強固執的力量，一筆線條中許多頓挫。「頓挫」是筆法，也是他生命中的困頓與挫折。

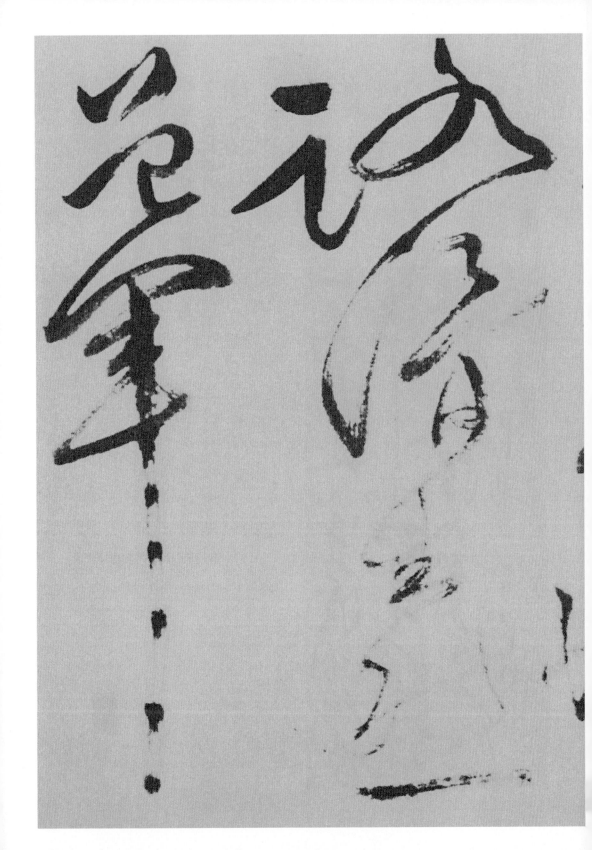

同一個美學精神之下。

傳統文人多「以書入畫」，徐渭卻是「以畫入書」，他最好的書法完全像一幅抽象繪畫，使人得到書法離開文字的另一種視覺享受。上海博物館藏的「春雨詩卷」，使線條完全獨立成為視覺節奏，縱放的筆勢彷彿在滯澀的粗礪岩石上磨蹭頓挫，全是阻礙裡行路難的困頓，在漢字書法美學上獨樹一幟，把他一生的焦慮、緊張、躁鬱、狂亂的生命形式，全部揮灑成紙上墨痕斑斑、血淚斑斑的悲劇美學。

上海博物館另一幅徐渭的「草書詩軸」——

一篙春水半溪烟，
抱月懷中枕斗眠。
說與傍人渾不識，
英雄回首即神仙。

「抱月」二字，像狂醉爛醉之後的頹喪茫然，但下面一道「中」的尾筆，拉長

「水」這個字明顯有對字形的破壞拆解，非行非草。

徐渭「草書詩軸」。（上海博物館藏）

線條，中鋒懸腕，幾次頓挫，力度萬鈞，又使人精神一爽。

「眠」這個字顛倒撕破，飛白牽絲不斷，連綿糾纏，是真正在「畫」字了。

結尾二字「神仙」，如煙篆在空中裊裊流轉散去，筆法與墨色都如神附身，不可思議。

徐渭的書法開啟了晚明一直到清代「揚州畫派」的創作精神，揚州畫派裡的金農、鄭板橋、李復堂、羅聘、李方膺，都注意到書法與繪畫的一致性。金農、鄭板橋作品中「書」與「畫」是無法分割的，甚至「書」與「畫」變成一個整體。

從文人畫一路發展下來，經過徐渭的實驗，文人創作有書法為基礎，始終佔據中國畫壇的主導地位，一直到近代的齊白石仍然如此。齊白石不僅印石篆刻書法極好，他的繪畫也完全得力於書法基礎，建立在對水分、墨色、線條、佈白等書法訓練的基本功上。

半生落魄的徐渭

徐渭是個性獨特的藝術家，他一生潦倒落魄，自殺數次，是一個狂怪又精神焦慮不安的人，後來因為殺妻而入獄七年之久，撰寫了〈畸譜〉，表示自己是一個「畸形」的、不正常的生命。

徐渭的生平非常像西方十九世紀以精神病自殺的大畫家梵谷，他們都不是平和理性的生命，但極度敏感，對生命有激烈的熱情，因此在創作上往往能表現出一般人沒有的創造力。

揚州八怪中的鄭板橋曾刻過一個「徐青藤門下走狗鄭燮」的圖章，齊白石也稱「恨不生三百年前，為青藤磨墨理紙」，對他在藝術上的成就充滿敬仰。

徐渭繪有許多葡萄圖與花卉畫，均題同樣的詩。他用含水分很多的潑墨寫意法畫葡萄珠葉，一顆顆葡萄畫得晶瑩剔透。圖中題詩：「半生落魄已成翁，獨立書齋嘯晚風。筆底明珠無處賣，閒拋閒擲野藤中。」用此來表達他不得志的心情。

徐渭以顛狂的叛逆姿態挑戰傳統，雖然不被當時人了解，「半生落魄」，卻贏得歷史的地位。

古樸與拙趣
走向民間的清代書法

清代文人不避世俗，反而大量吸收民間書寫形式的生命力，
不把書法美學侷限在狹隘的「書法家」圈子來看待，
清代的陳老蓮、金農、鄭板橋都已經開始思考⋯⋯

鄭板橋對書體長期傳承、因襲保守又陷於僵化的書法深惡痛絕，他只是藉書寫

清代在正統書法教育之外，也有藝術家把書寫作為一種個人性情的表現。鄭板橋結合了古隸書、楷書和行書，創出他自己很得意的「六分半書」。古代隸書稱為「八分」，鄭板橋就半嘲諷地說自己寫「六分半書」。

鄭板橋「五言詩」局部。（遼寧省博物館藏）

這是「六分半書」典型風格之作。其中「莫、如、我、苟」行楷相雜；橫向「君、豐、善、其」又隸韻濃厚，具有畫意。

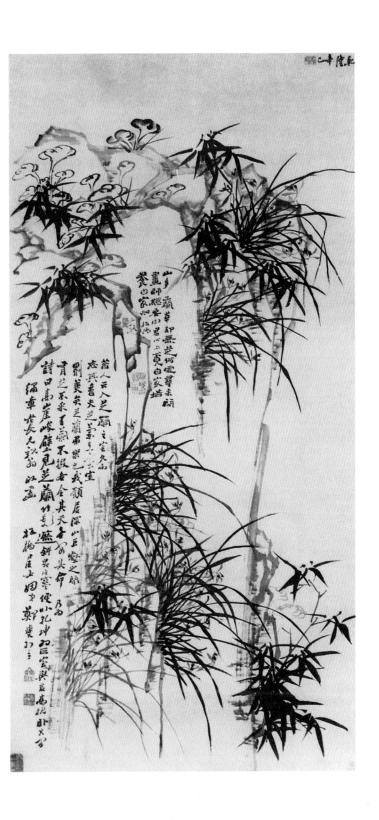

——無論寫字或繪畫——強調個人個性的真實，其實非常像同一時期歐洲思想上的啟蒙運動。

鄭板橋辭去政府官職，在揚州賣畫。他畫竹子、蘭草，基本上是延續文人畫傳統——以書法入畫，墨竹墨蘭的線條也完全來自對隸書行草的了解。

鄭板橋「芝蘭室銘圖」。文字融入畫面，與繪畫線條無法分割，形成書與畫合璧的美感。

更重要的是，鄭板橋在畫面上大量夾入書寫，在墨竹或蘭草的留白部分加入大量文字題跋；但又與傳統的題畫詩不同。鄭板橋的文字與繪畫線條無法分割，文字完全融入繪畫，獨創一種繪畫與文字的組合。

金農的書法也常常被提到，歸類在「金石派」。書法界習慣說他古拙扁筆的字體來自「天發神讖碑」。金農的書法一部分有「天發神讖」的方筆意味，但是大部分方正拙樸的文字其實更接近民間印刷的木版刻字。

明清以來，木版活字印刷已頗普遍，書籍因而大量流傳。刻版文字（無論宋體或明體）其實有一種簡單大方，還原到「認字」的基本功能，不與書法家的個人風格爭鋒。我相信金農看中了這種書體的趣味性與普及性，大膽移來用作繪畫裡拙趣盎然的一種題畫書風。

或者說，金農的畫不再是主體。他常常書寫整篇〈秋聲賦〉、〈琵琶行〉，就像手工抄寫的古文；書寫完文字，多餘空白部分再畫上一兩筆，有點像童話書繪本，文字畫反而成為陪襯插圖，也是文人畫別出心裁的一種變革。金農的弟子羅聘以後也常遵循這一傳承，他們的確有點像清代最早的繪本工作者。

金農「琵琶行圖」。品畫同時，也讀完了整篇〈琵琶行〉，宛如繪本。

清代文人有一種往
民間靠近的趨向，
像清初的陳老蓮，
畫意古拙，人物造
型富於強烈個性，
以荒古譎怪對抗世
俗的甜媚流滑。他
但是民間繡像小說
以木製版畫製作水
滸傳人物造型，不
美術的發源，他甚
至也把這樣的木刻
成品推廣到民間賭
博用的「博古葉子」
（一種流行民間的紙牌賭
具）。

清代文人向民間靠
近的傑出人物都不
避世俗，反而大量
吸收民間書寫形式

金農「採菱圖」。畫中穿紅裙的女
子駕著小舟採菱角，很有民間生活
的趣味，書法字就像刀刻出來的印
刷活字一樣。（舊金山亞洲美術館藏）

的生命力，使新書法的創造力不斷絕於文人的因襲習慣。事實上，傳承太久、不敢創新，文人書法已逐漸陷入萎縮的僵化現象。

清代書史上常說的「金石派」，常被解讀為文人為了對抗元明以來甜媚「帖學」的運動，刻意提倡陽剛古樸的青銅或石刻文字。

從另一個角度來看，「金石派」也正是用「金」與「石」上的鐫刻文字做反思，對長期文人用筆的柔滑輕挑提出了批判。

刻在石碑上的墓誌書寫，鑄在古代青銅量器上的書寫，木刻版書印刷的書寫，民間商店招牌字號的書寫，寺廟殿宇上的匾額對聯，道士僧尼的符咒經文——這些林林總總，其實都是文字，也都是書寫，應當被視作一種書寫美學來看待。

不把書法美學侷限在狹隘的「書法家」圈子來看待，清代的陳老蓮、金農、鄭板橋都已經開始思考。到了二十一世紀的今天，也許更應該是迫切的課題。

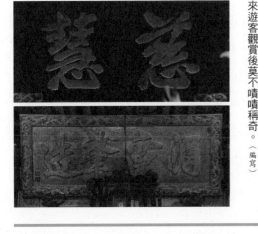

開基天后宮的兩塊匾

台南「開基天后宮」建於一六六二年（明永曆十七年），是台灣最早的民設媽祖廟。鄭成功治台後，感恩昔日媽祖的庇祐，始可順利登港，將開基天后宮易茅為瓦，易寮為廟，冠以「開基」。因為不如大天后宮的規模與寬敞，俗稱「小媽祖廟」。

照片中「慈慧」與「湄靈肇造」兩塊匾，是嘉慶年間府城人士所敬獻，由清代府城知名書法家林朝英所寫，筆法蒼勁有力，是有價值的古物。最為當地民眾津津樂道的是，「慈」字的第一筆「點」，看似一尾鯉魚，往來遊客觀賞後莫不嘖嘖稱奇。（編寫）

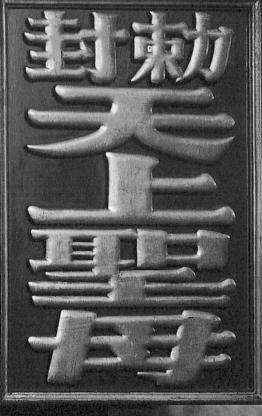

廟宇裡的「肅靜」「迴避」牌，
前方一排排的祈求詩籤，
都是文字，都是書寫，都是虔誠的美

之三

感知教育

書法的美，一直是與生命相通的。

「高峰墜石」學習了重量與速度。「千里陣雲」學習了開闊的胸懷。

「萬歲枯藤」知道了強韌的堅持。

通過書法，完成了感知世界一切現象的能力，這才是書法美學的意義。

衛夫人「筆陣圖」

在一個小方塊裡，像一個建築師，把最少筆劃跟最多筆劃的字，都放到空間一樣大小的九宮格裡。

這時，實與虛之間，線條與點捺之間，就有了千變萬化的互動。

說到「衛夫人」，一般人大概不很熟，可能只有關心書法史的朋友接觸過。衛夫人的名字叫衛鑠，她並沒有書法真跡留下來，《淳化閣帖》裡收有一件她的摹刻作品「稽首和南帖」，除此之外我們對她了解不多。

衛夫人雖然沒有重要作品傳世，可是有一個不可忽略的重大影響：她教出了中國書法史上最重要的書法家——王羲之。

因此，提到王羲之，大多都會帶到這位傑出的老師——衛夫人。

衛夫人留下的「筆陣圖」，收錄在許多談書法的書裡，也有人認為是偽託王羲之的名字撰寫的。

「筆陣圖」類似書法的教科書，可以說是練書法的基本功，也是民

在所有書寫者心中，最後都有一個回來初學寫字的「慎重」與「認真」。

間流傳久遠的「永字八法」的前身，有長時間在民間流傳的過程，也不一定是某一特定個人所寫。

對我來說，「筆陣圖」流傳的真正意義是，可以藉此了解衛夫人當年是怎麼教導王羲之進入書法領域的。

我常常想以現代的觀點，重新把「筆陣圖」當成書法「秘笈」來看，如果這是一本教導孩子進入書法美學領域的「秘笈」，今天可以重新討論其中每一堂課存在的內涵。

「九宮格」——基本設計

文字不一定等於書法，寫字可能

只是想傳達意思。文字用線條構架出來的結構，不一定能引起視覺上美的感動。也就是說，文字，有一部分只是實用的功能。可是如果我們看一個人寫的信，讀完了信，知道意思後，還會忍不住想再看，等到多「看」幾次，逐漸忘了意思，開始覺得線條好漂亮，結構好漂亮，留白好漂亮，這時才叫書法。

書法並不只是技巧，書法是一種審美。

看線條的美、點捺之間的美、空白的美，進入純粹審美的陶醉，書法的藝術性才顯現出來。

王羲之小時候，有衛夫人這位老師教他寫字。我們小時候也可能經由長輩或老師來教寫字。記得小時候有一種用來練習書法寫字的範本，叫「九宮格」。

「九宮格」是用紅色的線條把一個方塊間格分割出九個空間，用來練習漢字的結構。

漢字的結構，筆劃的差別很大。有的可以多到三、四十個筆劃，例如「鸞」這個字；有的卻簡單到只有一個筆劃，例如「一」。可是無論筆劃多少，無論是「鸞」或「一」，都必須放到九

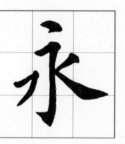

九宮格

「九宮格」是書法上臨帖仿寫的一種界格，即在紙上畫出若干大方框，再於每個方框內分出九個小方格，以便對照法帖範字的筆劃部位進行練字。

「九宮格」相傳為唐代歐陽詢所創。歐陽詢書「九成宮醴泉銘」，嚴謹峭勁，法度完備，被學者讚譽為「正書第一」，仿習者甚多。為方便習字者練字，歐陽詢根據漢字字形的特點，創制了「九宮格」的界格形式。中間一格稱為「中宮」，上面三格稱「上三宮」，下面三格稱「下三宮」，左右兩格分別為「左宮」和「右宮」，用以在練字時對照碑帖的字形和點劃安排位置。

「九宮格」不但適於學習書法，也適於習寫硬筆字。等到基本掌握了字的點劃、結構、氣勢，即可脫離「九宮格」界格，縱筆自由馳騁了。（編寫）

宮格裡，佔有同樣的空間，達到平衡、對稱、和諧，達到充實、飽滿。

如果把書法還原到最基本的結構，它其實是非常有趣的視覺的練習。平衡、對稱、互動、虛實，種種審美基本功的練習都在書法裡。

在一個小方塊裡，像一個建築師，練習使用安排空間。把最少筆劃跟最多筆劃的字，都放到空間一樣大小的九宮格裡。每個字所佔有的空間感必須都是一樣的──這點最有趣，因為即使是「一」，在九宮格裡也不會感覺太空、太少，相反地，好像布滿了整個空間。同樣地，「爨」這個字放進九宮格，也很疏朗，不能顯得太擠、太多。這時，實與虛之間，線條與點捺之間，就有了千變萬化的互動。

九宮格是基本結構佈局的練習，很像基本設計。華人世界的孩子都從寫九宮格開始，不知不覺培養了基本美感的訓練。

小時候父親常說：字寫不好，怎麼做人處事？他把「寫字」與做人處事連在一起。

他常常說：「中」的最後一豎，必須寫得「頂天立地」；「永」開始的一個「點」，必須寫得像「高峰墜石」。那時候我還不知道，「高峰墜石」正是衛夫人教王羲之寫字的方法，是「筆陣圖」的第一課。

第一課
「點」，高峰墜石

真正懂得書法的人，
並不是看整個字，有時就是看那個「點」。
從「點」裡面看出速度、力量、重量、質感，還有字與字連接的「行氣」。

我第一次看到衛夫人的「筆陣圖」時，也嚇了一跳，因為她留下來的記錄非常簡單，簡單到有一點不容易揣測。譬如說，她把一個字拆開，拆開以後有一個元素，大概是中國書法裡面最基本的元素——一個點。我們寫「永」，第一筆就是這個點，這個點在很多地方都用得到。寫「江」，三點水偏旁有三個點，不過這三點的方向、輕重、長短、姿態，都有些許不同。

點，在文字書法結構裡是重要的基礎。

雖然說只是一個點，可是變化很多。譬如說，我的名字「勳」字，底下有四個點，這四個點的寫法，方向、輕重、長短、姿態可能都不一樣。漢字的認識常常從自己的名字開始。看一下自己的名字，寫一下自己的名字，看看裡面有沒有「點」這個元素，分析一下這個「點」的性格，思考一下這個「點」是不是像衛夫人說的「高峰墜石」。

以「筆陣圖」來看，衛夫人似乎並沒有教王羲之寫字，卻是把字拆開（字拆開以後，意思就消失了）。衛夫人帶領王羲之進入視覺的「審美」，只教他寫這個「點」，練習這個「點」，感覺這個「點」。她要童年的王羲之看毛筆沾墨以後接觸紙面所留下的痕跡，順便還註解了四個字：「高峰墜石」。

她要這個學習書法的小孩（王羲之）去感覺一下，感覺懸崖上有塊石頭墜落下來，那個「點」，正是一塊從高處墜落的石頭的力量。

一定有人會懷疑：衛夫人這個老師，到底是在教書法，還是在教物理學的自由落體呢？

我們發現衛夫人教王羲之的，似乎不只是書法而已。

我一直在想，衛夫人可能真的帶這個孩子到山上，讓他感覺石頭，並從山峰上讓一塊石頭墜落下去，甚至丟一塊石頭要王羲之去接。這時「高峰墜石」的功課，就變得非常有趣。

石頭是一個物體，視覺上有形體，用手去掂的時候有重量。形體跟重量不同，用眼睛看它是視覺感受到的形狀，用手去掂時則是觸覺。

石頭拿在手上，可以秤它的重量，感受它的質感。在石頭墜落的時候，它會有

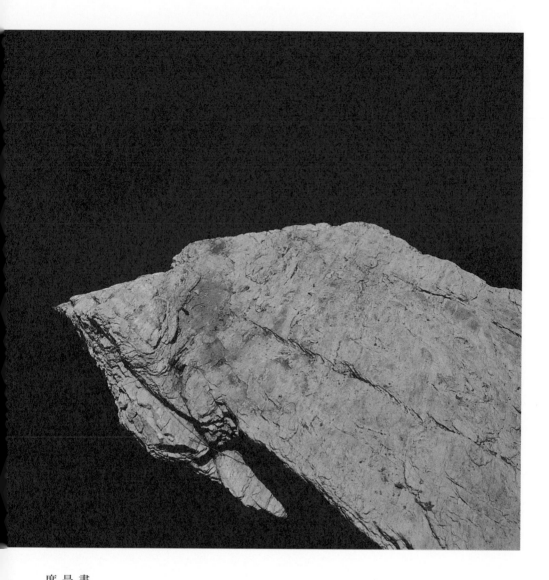

書法上一個點，是「高峰墜石」，是形狀，是體積，是重量，也是速度……

速度，速度本身在「墜落」過程中又有物理學上的加速度；打擊到地上，會有與地面碰撞的力量——這些都是一個小孩子吸收到的極為豐富的感覺。「感覺」的豐富，正是「審美」的開始。

我不知道王羲之長大以後寫字時的那個「點」，是不是跟衛夫人的教育有關。

「蘭亭序」是王羲之最有名的作品，許多人都說裡面「之」字的點，每個都不一樣。這是他醉酒後寫的一篇草稿，所以有錯字，也有塗改。王羲之酒醒之後，大概也嚇了一跳，自己怎麼寫出這麼美的書法，之後也可能嘗試再寫，卻怎樣都不能比「草稿」更滿意。

在刻意、有意識、有目的時，書法會有很多拘謹和做作。王羲之傳世的「蘭亭序」是一篇有塗改的草稿，是在最放鬆隨意的心情下寫的。

像「一」這個字，我們可能每天都在用，一旦在喝醉時，「一」就變成線條，這才解脫了「一」的壓力——傳達字意的壓力。

「蘭亭序」這件書法名作背後隱藏了一些有趣的故事，使我們猜測：衛夫人為什麼不那麼關心王羲之的字寫得好不好，反而關心他能不能感覺石頭墜落的力量？

如果童年時有個老師把我們從課堂裡「救」出去，帶到山上去玩，讓我們丟石頭，感覺石頭的形狀、重量、體積、速度，我們大概也會滿開心的。感覺到了「石頭」之後，接著老師才需要從中指出對於物體的認知，關於重量、體積、速度等物理學上的知識。這些知識有一天——也許很久以後，才會變成這個孩子長大後在書法上對一個「點」的領悟吧！

其實衛夫人這一課裡留有很多空白，我不知道衛夫人讓王羲之練了多久，時間是否長達幾個月或是幾年，才繼續發展到第二課？然而這個關於「點」的基本功，似乎的確對一個以後的大書法家影響深遠。

關於一個「點」的傳說

另一個有趣的故事是：王羲之後來成名了，他的兒子王獻之一直想趕上老爸，每天練字，也很用功。有一次，他臨摹了爸爸的字，自己覺得很像，有點得意，心裡想：最熟悉爸爸書法的媽媽一定也分不出來。

王獻之先把書法拿給爸爸看。老爸看了說：寫得很棒，跟他寫的差不多一樣了。然後說：你怎麼漏了一個點？就拿毛筆幫他點上。

王獻之得意洋洋，把書法拿去給媽媽看，並且騙媽媽說：這是爸爸寫的。

媽媽看了，卻一眼認出來，笑著說：只有這個點，是你爸爸寫的吧！

真正懂得書法的人，並不是看整個字，有時就是看那個「點」。從「點」裡面看出速度、力量、重量、質感，還有字與字連接的「行氣」。如果去臨摹，「行氣」會斷掉。不是在最自由的心情下直接用情感去書寫，書法很難有真正的人的性情流露，也就沒有了「審美」意義。尤其是王羲之的行草，更強調隨性自由的流動風格，「蘭亭序」連他自己酒醒之後再寫也寫不好，別人刻意的臨摹，徒具形式，內在精神一定早已喪失。臨摹，無論如何「像」，也只是皮毛的模仿而已。

在美學理論上，我們都希望能有科學方法具體說出好或不好，事實上非常困難。每當碰觸到美的本質時，總覺得理論都無法描述。所以講到王羲之的字時，只能說「龍跳天門」、「虎臥鳳閣」，這是乾隆皇帝對王羲之書法的讚美。像「龍」像「虎」，有「龍跳」的律動，有「虎臥」的穩重，這些形容對大多數人而言還是非常抽象。

第二課

「一」，千里陣雲

在寫水平線條時，讓它拉開形成水與墨在紙上交互律動的關係，是對沉靜的大地上雲層的靜靜流動有了記憶，有了對生命廣闊、安靜、伸張的領悟⋯⋯

衛夫人的「筆陣圖」有很多值得我思考之處。她的第二課是帶領王羲之認識漢字的另一個元素，就是「一」。

「一」是文字，也可以就是這麼一根線條。

我過去在學校教美術，利用衛夫人的方法做了一個課程，讓美術系的學生在書法課與藝術概論課裡做一個研究，在三十個中國書法家中挑出他們寫的「一」，用幻燈片放映，把不同書法裡的「一」打在銀幕上，一起做觀察。

這個課很有意思，一張一張「一」在銀幕上出現，每一個「一」都有自己的個性，有的厚重，有的纖細；有的剛硬，有的溫柔；有的斬釘截鐵，有的纏綿婉轉。

學生是剛進大學的美術系新生，他們有的對書法很熟，知道那個「一」是哪一位書法家寫的，就叫出書法家的名字。厚重的「一」出現，他們就叫出「顏真

卿」；尖銳的「一」出現，他們就叫出「宋徽宗」。

的確，連對書法不熟的學生也發現了——每個人的「一」都不一樣，每個人的「一」都有自己不同於他人的風格。

顏真卿的「一」跟宋徽宗的「一」完全不一樣，顏真卿的「一」是這麼重，宋徽宗的「一」在結尾時帶勾；董其昌的「一」跟何紹基的「一」也不一樣，董其昌的「一」清淡如游絲，何紹基的「一」有頑強的糾結。

如果把「一」抽出來，會發現書法裡的某些秘密：「一」和「點」，都是漢字組成的基本元素。衛夫人給王羲之上的書法課，正是從基本元素練起。

西方近代的設計美術常說「點」、「線」、「面」，衛夫人給王羲之的教育第一課是「點」，第二課正是「線」的訓練。

我們在課堂裡做「一」的練習，所舉的例子是顏真卿，是宋徽宗，是董其昌，是何紹基，他們是唐、宋、明、清的書法家，他們都距離王羲之的年代太久了。

衛夫人教王羲之寫字的時候，前朝並沒有太多可以學習的前輩大師，衛夫人也似乎並不鼓勵一個孩子太早從前輩書法家的字做模仿。因此，王羲之不是從前人寫過的「一」開始認識水平線條。

宋徽宗「詩帖」中的「一」字。

千里陣雲，
是遼闊天地間
一片無限展開的線。

認識「一」的課，是在廣闊的大地上進行的。

衛夫人把王羲之帶到戶外，一個年幼的孩子，在廣大的平原上站著，凝視地平線，凝視地平線上的開闊，凝視遼闊的地平線上排列開的雲層緩緩向兩邊擴張。

衛夫人在孩子耳邊輕輕說：「千里陣雲」。

其實「千里陣雲」是指地平線上雲的排列。雲低低的在地平線上佈置、排列、滾動，就叫「千里陣雲」。有遼闊的感覺，有像兩邊橫向延展張開的感覺。

「千里陣雲」這四個字不容易懂，總覺得寫「一」應該只去看地平線或水平線。因此，「千里陣雲」是毛筆、水墨，與吸水性強的紙絹的關係。用硬筆很難體會「千里陣雲」。

「陣雲」兩字也讓我想了很久，為什麼不是其他的字？

雲排開陣勢時有一種很緩慢的運動，很像毛筆的水份在宣紙上慢慢暈染滲透開來。

小時候寫書法，長輩說寫得好的書法要像「屋漏痕」。那時我怎麼也不懂「屋漏痕」是怎麼回事？後來慢慢發現，寫書法時，毛筆線條邊緣會留在帶纖維的紙上一道透明水痕，是水份慢慢滲透出來的痕跡，不是毛筆刻意畫出來的線。因為不是刻意畫出的線，像是自然印染拓搨達到的漫漶古樸，因此特別內斂含蓄。

水從屋子上方漏下來，沒有色彩，痕跡不明顯。可是經過長久歲月的沉澱後，會出現淡淡的泛黃色、淺褐色、淺赭色的痕跡，那痕跡是歲月的滄桑，因此是

審美的極致境界。

既然教書法在過去是帶孩子看「屋漏痕」，去把歲月痕跡的美轉化到書法裡，那麼「千里陣雲」會不會也有特殊意義？就是在寫水平線條時，如何讓它拉開形成水與墨在紙上交互律動的關係，是對沉靜的大地上雲層的靜靜流動有了記憶，有了對生命廣闊、安靜、伸張的領悟，以後書寫「一」的時候，也才能有天地對話的嚮往。

這是王羲之的第二課。

走過班剝漫漶的老牆，停下來，看一看水痕在歲月中積累的變化，領悟一下「屋漏痕」之美。

第三課
「豎」，萬歲枯藤

「萬歲枯藤」不再只是自然界的植物，

「萬歲枯藤」成為漢字書法裡一根比喻頑強生命的線條。

「萬歲枯藤」是向一切看來枯老、卻毫不妥協的堅強生命的致敬。

衛夫人給王羲之的第三堂書法課是「豎」，就是寫「中」這個字時，中間拉長的一筆。

寫漢字時，這一筆寫起來常常很過癮。我記得小時候看過在廟口跑江湖賣藥的師傅，除了賣藥，也打拳，也畫符，也寫字，他喜歡在一張大紙上寫一個大大的「虎」字。老虎的「虎」，寫草字的時候，最後有一筆要拉長下來，一筆到底，很長的一個「豎」。

我親眼看到拳腳師傅把像掃帚一樣大的一支毛筆，蘸了墨，酣暢淋漓，用舞蹈或打拳的身段在紙上用毛筆飛舞，氣力萬鈞。寫到最後一筆，他的毛筆定停在紙端，準備往下寫「豎」這一筆劃時，徒弟要很快地配合把紙往前拉，拉出好長好長的一條線。這條線速度拉得很快，毛筆會出現飛白的狀態。「飛白」就是因為水份不夠了，毛筆乾的時候會出現一條一條的細絲，如同枯老粗藤中間

強韌的纖維，在視覺上變成很特別的美。好似老樹，好似枯藤，好似竹木的內在充滿彈性不容易拉斷的纖維。

小時候厭煩父親每天逼著我們寫字練書法，卻很愛看廟口拳腳師傅用大毛筆風狂雨驟地寫草書「虎」字。似乎我在書法上的迷戀並不在書房，而是在戶外，在廟口，在民間，在天地萬物之間。

「飛白」創造出漢字書法中飛揚的速度感與頑強的力度感。衛夫人把王羲之帶到深山裡，從枯老的粗藤中學習筆勢的力量。

衛夫人教王羲之看「萬歲枯藤」，在登山時攀援一枝老藤，一根漫長歲月裡長成的生命。孩子藉著藤的力量，把身體吊上去，藉著藤的力量，懸宕在空中。懸宕空中的身體，可以感覺到一枝藤的強韌——拉扯不開的堅硬頑固的力量。

老藤拉不斷，有很頑強、很堅韌的力量，這個記憶變成寫書法的領悟。「豎」這個線條，要寫到拉不斷，寫到強韌，寫到有彈性，裡面會有一股往兩邊發展出來的張力。

「萬歲枯藤」不再只是自然界的植物，「萬歲枯藤」成為漢字書法裡一根比喻頑強生命的線條。「萬歲枯藤」是向一切看來枯老、卻毫不妥協的堅強生命的

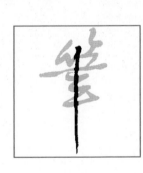

黃山谷「寒食帖跋」中的「筆」字。

致敬。

王羲之還在幼年，但是衛夫人通過「萬歲枯藤」，使他在漫長的生命路途上有了強韌力量的體會，也才有書法上的進境。

書法的美，一直是與生命相通的。

「高峰墜石」學習了重量與速度。

「千里陣雲」學習了開闊的胸懷。

「萬歲枯藤」知道了強韌的堅持。

衛夫人是書法老師，也是生命的老師。

在長久時間裡長成的一根枯藤，頑強而有生命力，恰是書法中一條拉長的直線。

第四課

「撇」，陸斷犀象

漢字裡的一「撇」，尖銳、剛硬，
有強烈的挫刺感，筆鋒逆勢而行，
要像切斷的犀牛的尖角，要像截斷的大象的彎曲長牙⋯⋯

現在看前三個課程，可以知道王羲之所受的書法教育，好像不完全是書法，而是不斷地讓他的生命在大自然裡感受各種形狀、重量、質感、狀態。

「高峰墜石」、「千里陣雲」、「萬歲枯藤」，這三堂課裡對書法線條與自然的連接，對現代兒童而言，都不難體會。

「筆陣圖」裡有一些課程，對今天的孩子來說接觸的機會可能較少，例如「陸斷犀象」。

「陸斷犀象」講的是漢字結構裡向左去的一筆，從右往左斜向切入。這一「撇」是「逆筆」，毛筆筆鋒逆勢而行，要像切斷的犀牛的尖角，要像截斷的大象的彎曲長牙，有銳利而又堅硬的質感。

「撇」是向左去的一「撇」，例如匕首的「匕」最後一筆，從右往左斜向切入。

犀牛角與象牙，對今天的兒童而言，不是容易接觸到的東西，偶爾在動物園看

蘇軾「寒食帖」中的「何」字。

到，可能體會也不深。「陸斷犀象」這一課，是從動物身上理解書法中「撇」這一根線條，如同「萬歲枯藤」是從植物現象中學習「豎」這根線條一樣。

「筆陣圖」是將書法學習通向自然萬物的。

因此，把握到「筆陣圖」教學的精神本質，也許在不同時代可以有不同的舉例。

漢字裡的一「撇」，尖銳、剛硬，有強烈的挫刺感，逆勢而行。這樣一根線條，如果在今天，衛夫人會以哪一種東西來比喻給王羲之聽呢？

我對「筆陣圖」的關心，是定位在現代的書法教育裡。「筆陣圖」指示一種教學精神，可以在不同時代引用不同的內容。

「筆陣圖」與「永字八法」

從大自然天地萬物的認知，感受千變萬化的生命形式，「筆陣圖」一方面教書法，另一方面開啟了一個孩子極其豐富的知識領域和感覺世界。

在陳、隋之間開始流傳於民間的書法教科書「永字八法」，把漢字拆開，分成八個元素，作為兒童認識漢字結構的基本功。「永字八法」很明顯是在「筆陣圖」的基礎上發展起來的，對於漢字元素的歸納也更完整。但是「永字八法」比較抽象。「永字八法」把「永」這個字，依照書寫先後分為八個元素──

「側」（點），「勒」（橫平），「努」（豎），「趯」（鉤），「策」（仰橫），「掠」（長撇），「啄」（短撇），「磔」（捺）。

「側」是「點」，也就是「筆陣圖」裡的「高峰墜石」。我一直覺得「筆陣圖」比「永字八法」要更具體、更直接，更容易被兒童理解。

「勒」是「橫平」，也就是漢字結構裡最重要的一根線條「一」，在「筆陣圖」裡用「千里陣雲」來形容。「永」字中的「勒」太短，無法傳達開闊、延伸、張開的意義。「筆陣圖」距離漢代不久，隸書裡橫平線條向兩邊的開張飛揚，更能體會「千里陣雲」的氣勢。

「努」是「直豎」，然而用「萬歲枯藤」顯然不但具象，也傳達出內在強韌的質感，比「努」這個抽象的字更有教育上的意義。

「永字八法」進步的地方是把「策」、「掠」、「啄」、「磔」四個筆劃區分出來，有了更多的細節，但是在教育上——尤其是孩子的教育，缺少容易體會或領悟的比喻，也容易使書法教育少了美學感悟，走向刻板的形式臨摹。

我們因此應當特別重新看重「筆陣圖」的現代意義，因為它是建立在「審美」基礎上的教學法，不只是教形式，而是側重孩子自己的體會與感悟過程。

「審美」必須是跟自己生命息息相關的活動，失去了回歸自身的感受，藝術與美都只是徒具形式而已。

雲門舞集《行草》。舞者用她們的身體書寫出「永字八法」，有停頓，有移動，有轉折，有快慢，有虛實。（舞者：周章佞，攝影：劉振祥）

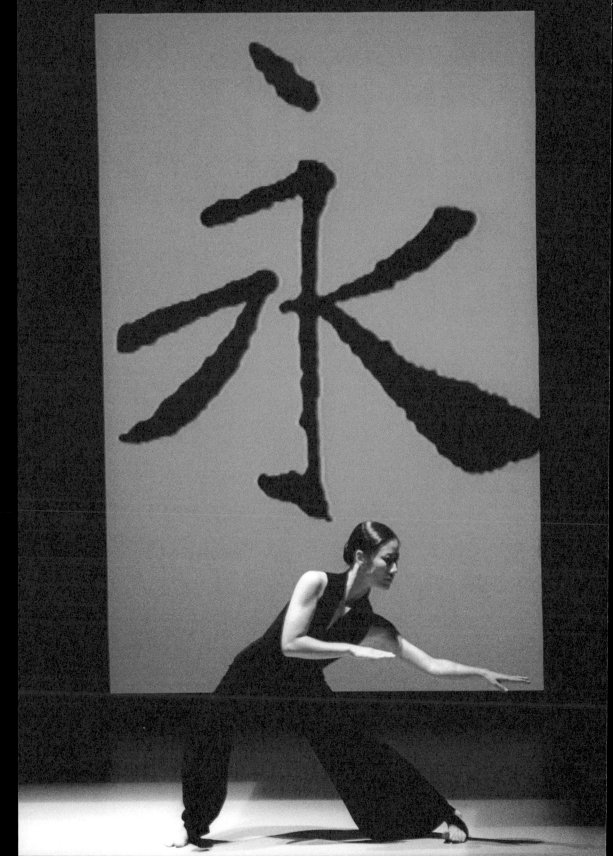

第五課
「弓」，百鈞弩發

體會箭射發出去那一刻彈性的力量，

把這種感覺用到書寫「弓」這根線條上。

這是徹底而完全的「美學教育」，是通過寫字，回歸到自身的感覺去體悟生命。

「筆陣圖」在書法教育裡，重視一個孩子學習過程的感受體悟，與現代美學思潮非常接近。孩子在成長過程中，藉著寫字來領悟天地之美，領悟萬物生長的艱難，領悟空間與時間的遼闊無限，使知識轉化昇華為智慧。

漢字書寫常常不只是書法而已，大多時候都在書寫同時潛移默化做人處事的道理。

小時候學寫字有很多「規矩」，後來逐漸發現，並不完全是寫字的「規矩」，而是做人處事的「規矩」。例如，父親教我寫字的時候，總是強調「端正」，身體「端正」，筆自然「端正」。「端正」是我練寫字的第一個「規矩」。

學寫字前，身體練習坐「端正」，兩腳分開，與肩同寬。父親說：腳下的空間要能「臥一條狗」。這個比喻有點奇怪。有一天天氣悶熱，鄰居熟悉的黃狗跑

攝影：劉振祥

雲門舞集《行草》。她們在尋找「宛若遊龍」的肢體動作。（舞者：周章佞，

來，我正在寫毛筆字，牠鑽到桌子下面，臥在我兩腳之間。我低頭看看狗，很開心，寫字寫得很安靜。似乎童年的練字，附帶了很多磨滅不掉的生活記憶。也許父親要我雙腳分開，只是讓我身體不侷促，能夠放得開吧！書法往往像人，人侷促，書法也很難開展；身體自在張開，字也容易大氣。

「懸腕」是一種訓練書寫的方法，手中執筆，手腕手肘懸空，不能靠在桌面。一方面為了保持身體端正，更重要的是「懸腕」以後，毛筆的運動不再只是手指，運動的力度會透過手腕的靈活，帶動手肘、手臂和肩膀。尤其在寫大字的時候，以肩、背帶動的運動，很像拳術，在寒冷冬天可以寫字寫到出汗。

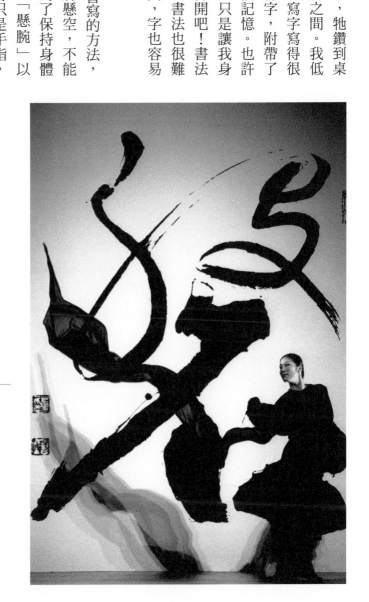

許多前輩認為書法像一種養生，或許是因為書法的運動極似太極拳，是在調整自己內在的呼吸。書法不只通於做人處事，也通於身體的動靜收放，的確是連

貫於東方拳術修行吐納的功夫。

講到拳術功夫，「筆陣圖」裡恰好有兩堂課是與武藝中的射箭有關的。一個是「百鈞弩發」，一個是「勁弩筋節」。

先秦「六藝」是讀書人或知識份子必修的六種課程——禮、樂、射、御、書、數。其中「射」是練習射箭，「書」是練習書法。

讀書人習「書」習「射」，也很自然會將書法線條結構與射箭的弓弩連接在一起。「筆陣圖」裡的「百鈞弩發」，講的是「乀」這個字的斜豎筆劃，尾端帶鉤。

在「永字八法」裡，一豎的「努」與寫鉤的「趯」，兩個筆劃是分開的。「筆陣圖」卻把「斜豎」與「鉤」連在一起。

「筆陣圖」其實並不強調漢字單一筆劃的元素分析，「筆陣圖」更著重在線條連結通向自然界萬事萬物的感覺。

應該說：「筆陣圖」更側重在美學教育；「永字八法」則是側重在技巧與形式。

衛夫人在教王羲之練習寫「乀」，或「戈」這一類字的時候，提醒年幼的孩子，筆劃裡有一股巨大的彈

歐陽詢「九成宮醴泉銘」中的「幾」字。

性，就像力量非常大（百鈞）的弓弩，要把一支箭彈射出去。

衛夫人強調的不是弓弩或弓箭的形狀，而是弓弩拉開後繃緊張力下巨大的彈性，因此，「發」這個字變成重點──一根線條要充滿彈性的力道，可以「發射」。

「射箭」使用弓弩，拉動一張弓，我們的臂膀與弓弦之間會有張力，力道的強弱也只有自己能夠體會。衛夫人正是要王羲之體會箭射發出去那一刻彈性的力量，把這種感覺用到書寫「弋」這根線條上。

這是徹底而完全的「美學教育」，不是在教技巧，不是在教寫字，而是通過寫字，回歸到自身的感覺去體悟生命。

「永字八法」裡少了這種生命的連接，單純技巧的訓練通常只能走向正楷書寫，像王羲之的「行」「草」，都需要衛夫人感覺領悟的帶領。

衛夫人不只是書法老師，而是一位最好的美學老師；她不只教書法，也教孩子體會自己的生命本身。

第六課
「力」，勁弩筋節

「勁弩筋節」講的是漢字寫「力」這個字的轉折，

從水平線條過渡到垂直書寫，就像弦一拉開，

緊繃的力量使人覺得「勁道」十足。

衛夫人第二次用到射箭的比喻是「勁弩筋節」，講的卻不再是「彈性」、「張力」，而是希望孩子注意到一把弓弩，如何把「弓」與「弦」緊緊纏結在一起。一張弓，弓體本身與弦如果連結不好，弦就會鬆脫。

「勁弩筋節」講的是漢字寫「力」這個字的轉折。從水平轉向垂直，把水平的力量過渡到垂直書寫，如何讓兩個不同方向、不同力度的線條之間，找到最好的「筋節」。

就像人的關節，因為要承擔巨大的力量，筋骨錯綜複雜。我們的手肘、手腕、膝蓋、腳踝，都是如此。

觀察一張好的弓弩，木製或鐵製的弓體兩端，連接動物筋皮製成的弓弦。弦與弓之間，為了防止鬆脫，用膠用線纏繞固定，完全像人的關節，非常壯大有

《漢字書法之美》
之三 感知教育
212

力。弦一拉開，緊繃的力量使人覺得「有勁」，「勁道」十足。

衛夫人在拉弓射箭這同一件生活現實中，為王羲之講了兩堂書法課，講解了漢字兩種不同線條的領悟。

「百鈞弩發」、「勁弩筋節」重視體會，是太過技巧形式化以後的「永字八法」中沒有的。

「勁弩筋節」也是漢隸向唐代楷書過渡的一種變化。

漢代隸書中，水平線條向垂直線條轉折，中間沒有明顯的停頓。但是楷書，甚至魏碑中許多字體，已經明顯在水平與垂直之間出現停頓。好比我們寫「力」這個字，水平線條寫到尾端，筆勢會緩緩上提，然後頓一下，再轉折到寫垂直線條。

唐代楷書裡，這個「停頓」成為風格，歐陽詢、顏真卿、柳公權的正楷，轉折處都有「提」、「頓」。

「勁弩筋節」正是要體會轉折的力度，也有點像後來民間談書法常講到的「折釵股」。金銀的頭釵折彎時，兩個直角的轉折處不會是絕對的九十度，而是有一個金屬延展的轉角。因此「力」這個字的轉折，就不會只是兩筆，加上了「停頓」，形成三次轉折的線條。

歐陽詢「千字文」中的「月」字。

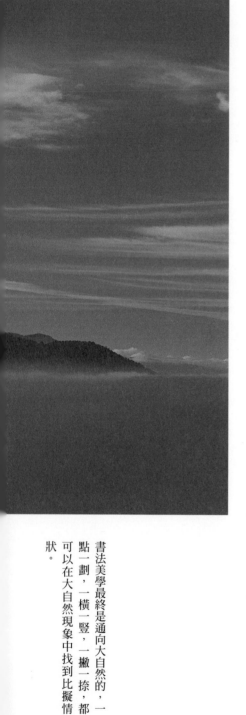

衛夫人的「勁弩筋節」，不只是書法上一堂單一的課程，也可能預告了日後漢字書寫過渡到唐代楷書的一些筆法變化。

「百鈞弩發」、「勁弩筋節」對今天的孩子來說，體會一定沒有古代人深刻，古代士族子弟沒有不學射箭的，衛夫人的書法美學教育有現實生活的基礎。

重新看待「筆陣圖」，也不應該亦步亦趨，完全抄襲衛夫人的教法。「高峰墜石」、「千里陣雲」、「萬歲枯藤」等大自然的現象，古今是可以互通的。至於與弓弩有關的力道、勁道的領悟，其實可以因時因地改變。現代的器械中也不乏許多可以拿來比喻張力、彈性的實例。關心書法，關心孩子的成長，關心成長中感覺的豐富經驗，就可以隨時、隨地、隨機地找到可以啟發的例證。

已經一千七百年過去了，我們應該有新的「筆陣圖」！

書法美學最終是通向大自然的，一點一劃，一橫一豎，一撇一捺，都可以在大自然現象中找到比擬情狀。

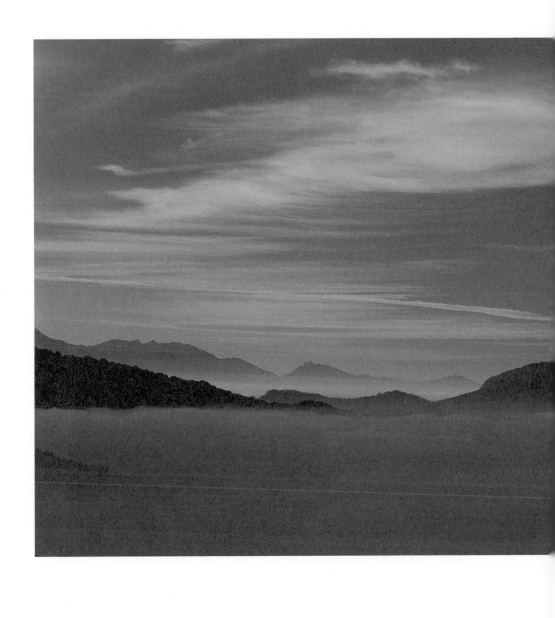

第七課
「辶」，崩浪雷奔

我們寫「遠」寫「近」，最後的一筆，長長地拖出去，連綿不絕，是海浪崩湧，是雷聲喧譁。是更內斂、也更含蘊於內在的力量，生生不息，奔向最後宿命的一擊。

「筆陣圖」裡有一個筆劃，是「接近」的「近」最後那一筆，有人叫「走車」。

用毛筆書寫這一根線條時，會有不斷拖出、拉長的感覺，就像宋朝黃山谷（黃庭堅）的書法──「一波三折」。好像那條線一直拖、一直拖，力量裡湧現出力量，力量再帶出力量。

我很好奇衛夫人會如何教王羲之這一課？怎麼體會這一根線條裡的動盪、跌宕，怎麼體會力度與力度互相拉扯的關係？

關於這一根線條，衛夫人照例寫了四個字：「崩浪雷奔」。

「崩浪」是河或海的波浪，一層一層，往前或往上湧動，層層不窮。

衛夫人教王羲之之時，是住在靠海的南方，在南京或在浙江一帶。他們有機會接

觸到河海，感覺到河海的潮汐洶湧，感覺得到「崩浪」。漲潮時的波浪，一波帶一波、一波又帶一波地湧動過來，到了岸邊，忽然所有的浪撞擊崩散，像驚濤裂岸，崩起一片浪花。

學書法的王羲之已經不再是小孩，他經歷了岩石墜落的重量速度，經歷了地平線上層雲的滾動，經歷了深山裡萬歲枯藤的頑強；他的生命累積了豐富的感覺，累積了宇宙萬物的現象與故事。他認識了斷斷的犀牛角、象牙；他認識了射箭時弓弩拉開巨大的力量與彈性。

一個引導生命美學的老師，在最後的課程裡，也許不需要做太多詮釋。

衛夫人是和王羲之一起站在河岸或海岸邊嗎？

他們一起聆聽著潮汐的漲退，不同季節、不同時間，月圓或月缺，黎明或黃昏，潮汐漲退的情況都不一樣。有的「吵」「吵」，如同蠶噬桑葉；有的「轟」「轟」，如同萬馬奔騰。

站立在岸邊，老師和學生都體會到了「崩浪」震撼人心的沉著力量。這力量和「百鈞弩發」的爆發力不一樣；「崩浪」是更內斂、也更含蘊於內在的力量，源源不絕，生生不息，奔向最後宿命的一擊。

柳公權「玄秘塔碑」中的「道」字。

雷聲遠遠奔來

書法可能被認為是「視覺」的教育。然而從衛夫人的書法課裡，很顯然地，她開啟了孩子全面感知的能力。

「高峰墜石」已經有質感、速度，必須帶動觸覺。

「千里陣雲」似乎是視覺，事實上站在大地之上，身體感受到的遼闊邈遠，必然是空間的身體認知，也動用了觸覺。

「萬歲枯藤」有拉不斷的頑強力量，當然是觸覺的感受。

「百鈞弩發」、「勁弩筋節」中的「發」與「勁」，也都與觸覺感受的彈性力度有關。

「崩浪」、「雷奔」則明顯統合了視覺、觸覺、聽覺各方面的活動。

在春夏之交，江南的寒冷與將至的溫暖相接觸，冷與熱交錯，陰與陽互動，宇宙間瀰漫著要宣洩的鬱悶，雷聲隱隱從遠處傳來，低低的咆哮，彷彿一時找不到出口。在廣闊的天地間，隨著閃電，一聲聲雷鳴，也很像「崩浪」從遠處過來的聲音。

我們聽到夏天的雷，像是從很遠的地方滾來，由很小的聲音慢慢變大聲，一波

一波，有連續不斷的力量，這就叫做「雷奔」，是我們寫「遠」寫「近」最後的一筆。長長地拖出去，連綿不絕，是海浪崩湧，是雷聲喧嘩。

「崩浪雷奔」——這四個字，是海浪與雷聲的記憶。不單只是眼睛在看海浪，衛夫人似乎是要王羲之自己變成浪，感覺身體的滾動沟湧。「雷奔」也是如此。在巨大的宇宙空間裡，有聲音不斷傳來，好像有很大的鬱悶。就像夏天的雷，從很大的壓抑與鬱悶裡，忽然爆發出吶喊，低沉卻不暴烈，聲音層層堆疊而來。

如果大家有興趣把被遺忘了很久的「筆陣圖」找出來，重新讀一次，可以感覺到它把漢字元素拆散後，賦予每個元素一些非常複雜的東西。它也是美學上很基本的感覺教育，使可能從事任何創作途徑的人，不管是書法、繪畫、音樂、舞蹈，都可以互通。先回歸自身，開發了自己的視覺、聽覺、觸覺，豐富了身體的感覺，創作的能量自然源源不絕。

我們都知道有一位大書法家王羲之，我們也應該知道他有一位善於啟發心靈、引領生命的老師——衛夫人。

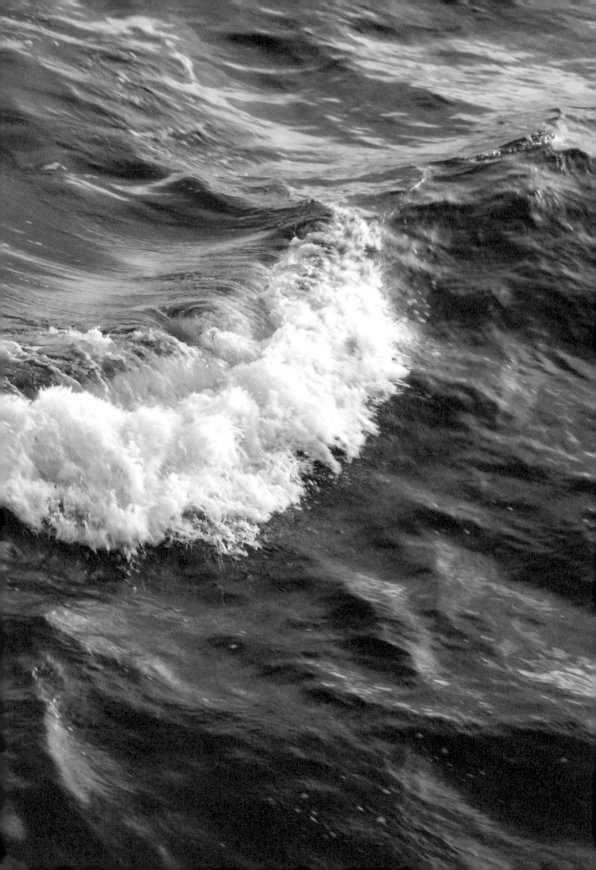

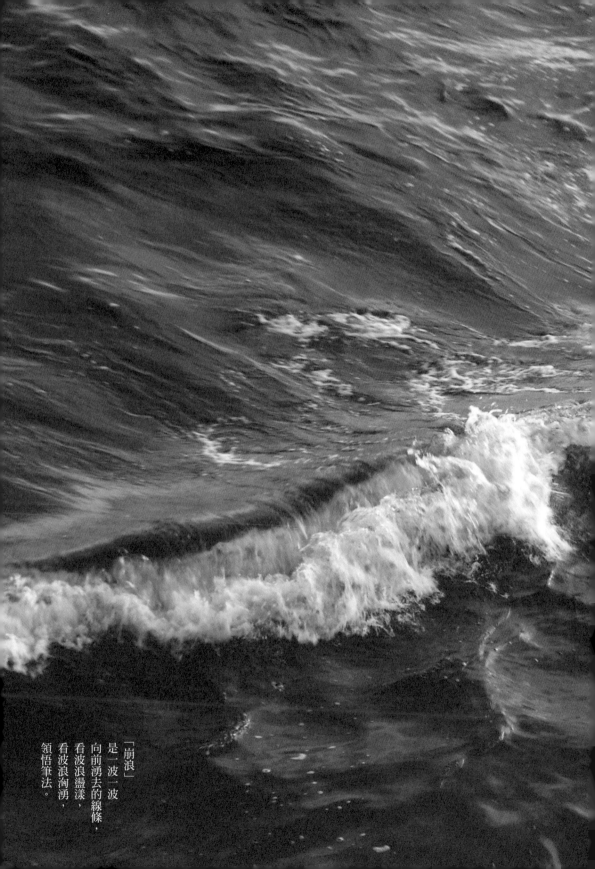

「崩浪」
是一波一波
向前湧去的線條，
看波浪盪漾，
看波浪洶湧，
領悟筆法。

漢字與現代

之四

漢字是人類文明裡唯一傳承超過五千年的文字，唯一的非拼音文字，唯一還可以在現代科技的電腦中方便使用的古文字。它是最古老的文字，也是最年輕的文字。

建築上的漢字

文字書寫像建築裡最後的句點，文字書寫的祝願，文字書寫觸動的歷史記憶，使人猛然一醒。建築成為古蹟，更是因為借漢字書寫留下了人的心事。

漢字書寫和建築的關係非常久遠。

許多人經常在圖片上看過，長城東邊山海關的城樓上有一塊匾，大字正書「天下第一關」。

山海關這座城堡關隘要是少掉這幾個字，似乎也就失去了氣壯山河的雄強氣派。

歐洲的城堡宮殿建築上很少看到文字，凡爾賽宮也想不起來有什麼地方適合題字。然而文字書寫在中國或東方的建築裡，卻扮演著不可忽視的重要性。

千秋萬歲——
漢民族的願望

漢景帝劉啟的墓葬
——陽陵，出土了許多「瓦當」。蓋房子時斜屋頂鋪瓦片，最前面一塊，擋住上面的瓦不滑落下來，那就是「瓦當」。一排圓形的瓦當，在屋簷下，是每一天回家抬頭都會看到的。漢朝人蓋好房子，就在瓦當上刻了心中的願望——千秋萬歲。

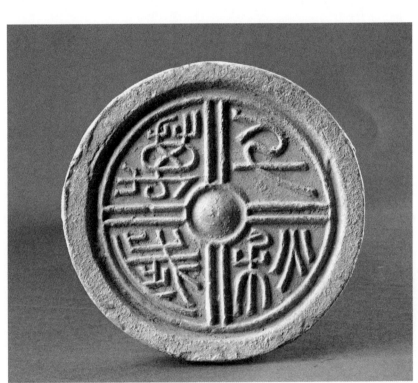

陽陵出土的瓦當，灰陶土燒造的，其實跟我小時候看到的民宅屋瓦很像。土角民厝，上面一排斜斜屋瓦，每當颱風來前，怕瓦被風吹翻，家家戶戶就爬上屋頂，用舊輪胎、石片、磚塊壓住瓦片。瓦當也有固定屋瓦的作用，瓦當一垮，整排瓦都會滑落。

漢代「千秋萬歲」瓦當。這四個字的美，是一種平凡生活的感動。

大部分人生活裡的基本願望其實很簡單，希望能平安過日子，希望日子能長長久久過下去。這樣一棟房屋，風吹雨淋、火燒、地震、水淹，能維持多久？能有一千個秋天那麼長久嗎？能有一萬年那麼長久嗎？

站在屋簷下的人，決定把心中「一千個秋天」、「一萬年」的願望模刻在瓦當上，祝福這新落成的屋子，祝福自己，祝福一切的生命。每天都要看到這四個字，每天都提醒自己生命終極的願望——「千秋萬歲」。

「千秋萬歲」也許是理解「文景之治」的重要通關密碼。

陽陵的「千秋萬歲」影響到整個漢代的文物製作，影響到兩千年漢民族的生命價值。陽陵裡出土許多爐灶、水井、倉庫、豬、狗、羊，這些在生活裡最平凡也最普遍的物件，沒有任何偉大特殊之處，卻是廣大百姓千年萬世賴以維生的基礎。

倉庫裡有五穀，井中有水，爐灶可以煮飯，狗看家，豬羊繁殖——人民心中的「千秋萬歲」不過如此。

《紅樓夢》中的品題情節

漢字書寫在東方的建築群裡像一種品題，使整個建

民國本《紅樓夢寫真》「大觀園試才題對額」。

築有了畫龍點睛的醒目焦點。《紅樓夢》第十七回記錄了東方建築園林文字品題的最好細節。

一個叫「山子野」的建築師或建築設計公司，承包了賈府建造元妃回家省親的建築工程。

園子佔地三里半，有接待元妃的正殿，也有不同佈局的遊樓行館。

園子蓋好，賈政帶著寶玉和眾清客遊園。這一回的回目是——「大觀園試才題對額」——園子蓋好了，名為遊園，其實是賈政要測試寶玉品題匾額對聯的才能。

這一天，對一個十四歲左右的青少年寶玉來說，像是一場升學基測。但是考的不只是紙上文章，而是在現場遊園，觀察環境，了解建築格局，之後用文字書寫品題出「匾」「額」或門檻兩邊的對聯。

例如，園子中有一處建築，四周沒有高大粗壯的花木，只種植香草藤蔓，像是攀藤的茶蘼，有異香的豆蔻、蘭蕙、杜若、蘅蕪、青芷。因此寶玉就題了四字匾額——「蘅芷清芬」，點出這一處建築用心在嗅覺的芬芳，也提醒來觀賞的人注意蘅蕪、青芷香氣的淡遠清芬。

同時寶玉也即興作了一幅對子——「吟成荳蔻才猶豔，睡足荼蘼夢也香。」建

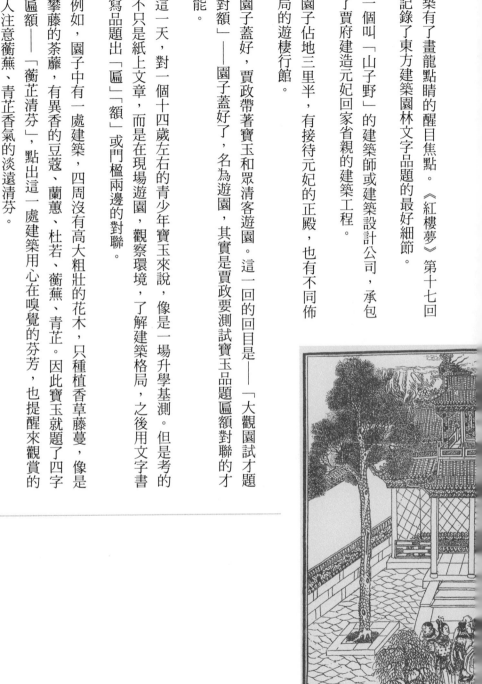

築以「香」為主題的佈局，有了詩句對聯，生活中也才有了性靈上的感知。彷彿春末夏初，午睡初醒，夢裡殘餘的香味與詩句都還在懵懂中舒卷。

大觀園剛剛完成，寶玉一路走來，品題了許多建築。最後到了一處，建築四周種植芭蕉和海棠，取芭蕉之綠與海棠之紅，寶玉立刻看出建築的用意在紅綠色彩對比，因此題了「紅香綠玉」四字。

寶玉這一天品題的匾額對聯，都只是擬作，要等元妃回來做最後定稿。元妃遊園時，看到每處建築都有用紙燈暫時擬的「匾」、「額」、「對聯」，經過元妃定奪修改，才鐫刻在木匾或石碑上，或髹漆成門楹對聯。例如，寶玉擬的「紅香綠玉」，元妃改成「怡紅快綠」，賜名「怡紅院」，也就是寶玉最後住的地方。

從《紅樓夢》第十七回可以充分了解，古代建築完成過程裡「品題」的重要性。「品題」必須先遊園，找出建築的特徵，感覺環境，用「匾」「額」點題，再用「對聯」書寫心境感受，最後用「燈」虛擬，掛好之後再做最後決定。文字書寫像建築裡最後的句點；沒有文字書寫，也等於建築沒有完成。

因此，在古代建築中行動，常常覺得文字書寫像一種提醒，使建築空間與文字書寫一起變成歷史記憶。

漢字書寫在台灣

台南孔廟的大門入口，少了「全臺首學」四個端正莊嚴的大字，便少了建築令人蕭然起敬的力量。

台南孔廟大成殿裡，孔子不是一尊人像。中國的「人像」常常是陪葬用的俑，地位並不崇高，反而是文字書寫具有崇高的紀念性與尊貴性。因此，代表孔夫子的是——「至聖先師孔子神位」。

用漢字書寫，象徵一種精神的尊貴，與希臘以降西方的人像紀念完全不同。中國近代的人像都難看，還沒有學到西方人體的美，倒是漢字傳統長久，民間寺廟「匾」「額」上的文字書寫都有氣派。

台南孔廟從入口大門上「全臺首學」四字開始，就有一種文化的自信與尊嚴，有一種教養的端正品格。用文字書寫昭告心中的信仰，長久以來，漢字傳承一直是東方文明歷史的核心命脈。

如果孔廟大門上沒有「全臺首學」四個端正大器的漢字，孔廟的大門建築也必然失去莊嚴肅靜的空間意義。

走進孔廟，正門兩側各有一象徵性的「門」，一個題榜「禮門」，一個題榜「義路」。「禮」「義」是孔門教育的核心價值，但是「禮」「義」不只是外在規範，更是內在遵守的心靈秩序。台南孔廟以象徵性的「門」和「路」，使儒教信仰成為具體可以遵循的生活空間。

「禮門」、「義路」也是藉由漢字書寫對生活周遭環境的提醒，是

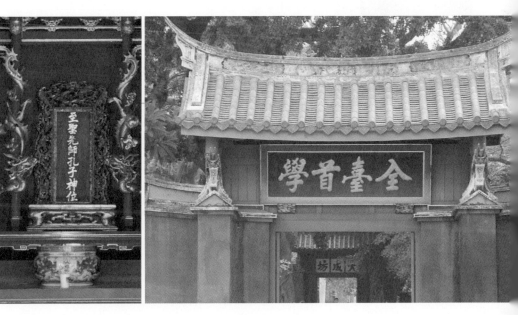

最真實具體的品德教育。

台南孔廟和天后宮正殿，上方都懸掛歷來統治者賜贈的匾。統治者深知漢字在教化百姓上扮演的重要性，也利用這種漢字的文化傳統增加在人民心中的影響力。百姓有時站在正殿下，一一指點統治者留下的匾額，品頭論足，也自有他們心中的褒貶。

台灣的歷史不長，漢字書寫在建築物上銘刻的記憶並不多，但是不乏動人的圖像記憶。

在清末動盪之時，治理台灣的沈葆楨努力建設軍防，聘任歐洲建築師設計砲台

台南孔廟的「下馬碑」

台灣第一座孔廟在台南，是台灣最大、最早的文廟。一六六五年（明永曆十九年）建成，是清末以前最高的官立學府，有「全臺首學」的美譽。

下馬碑豎立在孔廟前，表示孔子身分地位的崇高，任何人到孔廟都要下馬，以示尊敬。這塊碑高一六三公分，寬三六公分，是一六八七年（康熙二十六年）奉旨設立的。此碑是滿文、漢文同刻在花崗石上，碑文寫道：「文武官員軍民人等至此下馬。」

據說，台灣現存孔廟前的「下馬碑」共有三座，另兩座在彰化與左營舊城。台南此座是目前保存得最完整、最清晰的一座。（編寫）

關防要塞，建成之後，題了「億載金城」四字。

每當經過那座建築之下，文字書寫觸動的歷史記憶，使人猛然一醒。建築成為古蹟，更是因為借漢字書寫留下了人的心事。

沈葆楨在台灣漢字書寫裡有不能磨滅的意義。在台南延平郡王祠裡看到他書寫悼祭鄭成功的碑石──

開萬古得未曾有之奇，洪荒留此山川，作遺民世界。

極一生無可如何之遇，缺憾還諸天地，是創格完人。

作為清代臣子，沈葆楨不會不知道清代史家稱鄭成功為「偽鄭」。清朝政權是不承認鄭氏在台灣的經營歷史的。但是沈葆楨的書寫裡有一種肯定，一種超然於政治之上人格的理解與尊敬。

台灣的漢字書寫裡我常常感謝沈葆楨，使我從幼年開始，心中就有了可以銘刻成碑石的句子，是用大氣又溫厚的書體寫成的漢字，絕沒有職業書匠自以為是的矯情造作。台灣歷史上不乏知名書家，如林朝英、謝琯樵，但是一想到台灣漢字書寫，第一個跳出來的卻永遠是沈葆楨。

建築完成了，想講一兩句話，如果只想到自己是書法家，那麼書法可能就少了

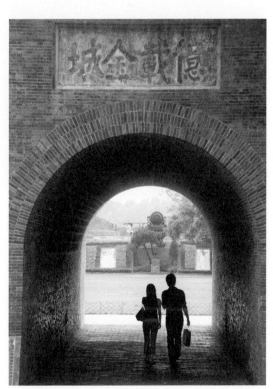

文字書寫觸動著歷史記憶，懷先人之任重，發思古之幽情。

「億載金城」的厚重開闊大器與深沉的歷史感吧！

每次去台南，都想看寺廟裡的匾額對聯，走進堂廡不很大的關聖武廟，抬頭看到掛在高處的「大丈夫」三個字的立匾，武廟空間氣象上的寬闊陽剛氣勢一下子就被這三個字帶出。

漢字書寫甚至像建築裡的比例（scale），彷彿可以用對比的方法襯托出空間的大小氣度。

從基隆河谷地貢寮，翻越草嶺到蘭陽平原的大里，一路上山，有清代總兵劉明燈立的「雄鎮蠻煙」巨石刻字。到了山頂，海風從蘭陽平原長長吹來，風吹草偃，氣勢萬千，風口處一塊巨石，上面狂草大書一「虎」字，氣力萬鈞。一個字，可以鎮住風景，如一夫當關，也是漢字書寫美學在台灣的一絕。

信仰的象徵到眾生的凡願

漢字書寫在建築空間上一直具有特

上：草嶺古道埡口山徑步道旁的「虎字碑」，矗立在海拔約三百三十公尺處，由劉明燈所書，取「雲從龍，風從虎」之意，勒碑鎮風。
（攝影：鄭祥琳）

左：台南武廟門檻不大，但「大丈夫」三個字使建築空間有了氣勢。

殊的象徵性意義。世界上只有伊斯蘭文字有類似的重要性，清真寺裡也常有《可蘭經》文字做裝飾或象徵一種信仰精神，但也不及漢字使用的普遍。

在日本觀看古建築和漢字的關係，很容易看出，唐宋以前的中國建築物上，對聯用得不多。唐宋的寺廟宮殿建築有匾額，如奈良由鑑真和尚興建的「唐招提寺」，純粹唐風，沒有楹聯題句。

但是到了京都「黃檗山萬福寺」，已是由明代高僧開創的禪宗寺廟，每一處殿宇都有很多榜、額、對聯詩句。詩句書寫者多是歷代寺廟住持祖師，也因為禪宗常以文字為機鋒，作為棒喝領悟的法門，這些具有禪意的偈語也就常常被書寫在建築空間裡，作為一種警句。例如，禪宗公案常以「吃茶去」為「祖師西來意」的機鋒，因此黃檗山萬福寺一類的禪宗寺廟就常在接待賓客的「知客寮」上懸一木匾，書寫「喫茶去」三個字。

用漢字書寫命名空間，同時又連繫到宗派經典，這些都使漢字書寫不斷在建築物上增加了重要性。

對聯的使用在宋以後越來越普遍，也使明清建築彷彿少了楹聯，建築也就少了信仰上的價值。

一般人習慣站在殿宇前，一一閱讀柱子和門兩側的對聯詩句。上聯在面對門的右手邊，下聯在左手邊，閱讀的人先看上聯，再看下聯，不知不覺就走在建築物的中軸線。

古代建築講究中軸線，講究對稱，常常是借用漢字的佈局來規範人的行為動線。

即使在庭院中或山路上，看到一座亭子，亭子原就有「停止」的意思，建築上叫「亭」，也正是提醒應該停一停，坐下來看看風景，或休息一下。

「亭」是最微小的建築，但是亭上也通常有匾，也有漢字書寫。

古代華人的世界幾乎無處不是漢字書寫的碑、匾、額、榜、對聯、題壁，漢字書寫完全融入生活之中，與西方文化有截然不同的發展。

不同的建築上用不同的書法字體，也有美學上的講究，好比朝廷碑石匾額多取唐楷顏體的恭正莊嚴大氣，私人園林的對聯有時用魏晉二王飄逸空靈的行草。書寫線條與建築物的功能性質配合，事實上，書法也已經是建築設計美學重要的一部分。

日本京都嵐山小倉山上園林，以古和歌詩句刻石，書法全是魏晉人風度，瀟灑靈動，秋日楓紅，詩句點醒一山的詩意。

日本奈良附近的黃檗山萬福寺，受明代建築影響，已有了對聯。大門楹聯題：「祖席繁興天廣大」；門庭顯煥日精華」。（攝影：蔣勳）

一直發展到民間，廣大農村，平凡百姓，一到過年，家家戶戶在紅紙上墨書春聯，還是漢字在建築生活中最廣大普遍的影響。幾次在陝北，在偏僻的貴州窮鄉，看到農民貼出嶄新的門聯，上面多寫著最通俗的「風調雨順」、「國泰民安」。四平八穩的漢字，四平八穩的心願，看到簡陋房舍門上這八個字的門聯，總覺熱淚盈眶。漢字書寫可以貴重到是眾生如此簡單平凡的願望，一張紅紙，卻絲毫不遜色於北京紫禁城內帝王座位上懸的「正大光明」四字金匾。

現代的城市建築已經全盤改變，傳統木構造建築的匾額、對聯已經無處容身。但是漢字在生活中的記憶是否因此會完全消失不見，或者轉換形式以其他方式出現，仍是值得觀察的現象。

城市無所不在的商店招牌，大眾運輸站名，各公務機關標誌，都還是漢字書寫。在北京、上海，在香港、新加坡、馬來西亞，在日本、韓國，漢字書寫的方式與風格也都不盡相同，引起的文化基因聯想也都不同，倒是觀察現代漢字書寫有趣的一種比較。

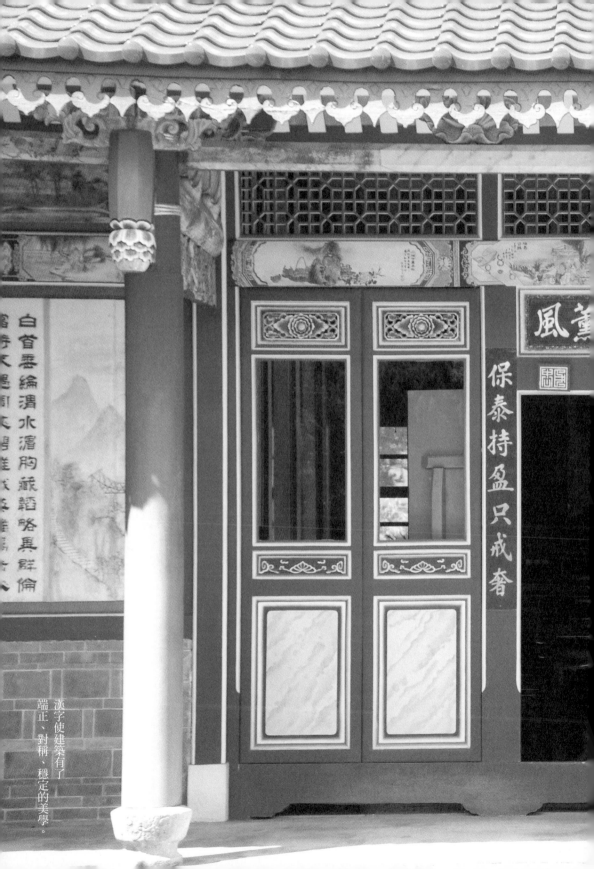

漢字使建築有了端正、對稱、穩定的美學。

白省垂綸渭水濱
藏蹤略興群倫
翼亮天聊即飛熊
驥戈……馬……

薰
風

保泰持盈只戒奢

漢字書寫與現代藝術

抽象表現主義對漢字書寫的創造性，
可能是毛筆書寫在未來藝術發展的一條路，但當然不是全部。
對於讀得懂漢字的人而言，漢字書寫一定有在「美」與「辨識」之間的互動。

一直到清代結束，漢字書寫的工具——毛筆都沒有改變。在筆墨紙硯——文房四寶的基礎上，傳統的漢字書寫一直延續了兩千年。到了二十世紀，現代漢字書寫基本上的巨大改變是：「毛筆」不再是書寫的主要工具。連帶地，墨和硯也遭廢棄，書寫用的紙張也與毛筆書寫時的性質大不相同。

面臨工具這麼徹底的改變，漢字書法美學將要何去何從？

一個隨時用毛筆書寫的人，對毛筆線條特性的了解，絕對與今日偶爾接觸毛筆的書寫不會一樣。

二十世紀後，鉛筆、鋼筆、圓珠筆，各種方便的書寫工具取代了毛筆。

我童年時的教育，無論家庭或學校，毛筆書寫還在強制執行，不但有提倡毛筆書寫的「書法課」，連作文和週記也規定必須要用毛筆書寫。

那個年代，許多青少年就不一定能充分了解為什麼作文要用毛筆？作文是文

體，毛筆是書體，表達文體內容與書體美的關係是什麼，對今日年輕人來說，並不是容易理解的事。

因此，在平時不再使用毛筆書寫的時代，拿起毛筆這件事，必然有不同的表現。有點類似畫家，平日不用油畫筆寫字，拿起油畫筆（也是毛筆）就是畫畫，與寫字辨識的功能性一定不同。

唐代狂草一類書寫已經顛覆了漢字書寫的辨識性功能，把書法推向純粹個人審美的表現性上。

到了現代，毛筆作為一種特殊工具，不再是日常文具，購買時也多半要到書畫用品店去買，像日本的「鳩居堂」，已經完全是一種藝術用品了。

二十世紀六〇年代以後，歐美抽象表現主義畫風興起，雖然是繪畫運動，卻大量受東方漢字書寫的啟發。像克萊茵（Franz Kline, 1910~1962）、馬哲維爾（Robert Motherwell, 1915~1991），甚至像波洛克（Jackson Pollock, 1912~1956），都使油畫在畫布上甩、刷、潑、灑，形成極富速度感的律動線條。克萊茵和馬哲維爾更以黑白虛實構架畫面，更接近漢字書法「計白以當黑」的佈局。

這些畫家不懂漢字，他們不在意辨識性，只是用漢字書法構成另一種視覺上的美感。

抽象表現主義對漢字書寫的創造性，可能是毛筆書寫在未來藝術發展的一條

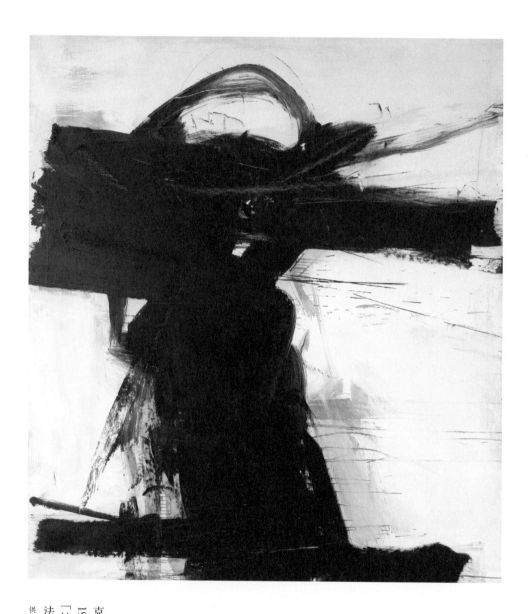

克萊茵畫作「Crow Dancer,
1958」。一九六〇年代美國的
「抽象表現主義」，以漢字書
法創作前衛的油畫作品。（提

供：達志影像）

路，但當然不是全部。對於讀得懂漢字的人而言，漢字書寫一定有在「美」與「辨識」之間的互動。

近代華人藝術家徐冰的作品，用漢字木版印刷為基礎，製作大量書籍，觀眾看到是書，書上有文字，字是楷書，就一定想閱讀。但是徐冰的「漢字」——看來是漢字，卻全部是他用偏旁元素組合的「字」，無法閱讀。觀眾在讀不懂的漢字前面產生惶惑茫然，甚至恐懼。原來可以辨識的「字」，忽然完全看不懂了，徐冰對漢字的顛覆，反映了現代人與漢字之間矛盾衝突的心境。

徐冰顛覆了漢字的解讀性與辨識性，使最像漢字的「字」變成不可閱讀。

另外一位華人藝術家蔡國強，同樣可能觸動了書法美學領域的有趣問題。

一般人熟悉的蔡國強是他的爆破，我看他的原作，爆破後火藥燃燒留在紙上的煙，一絲一痕，都像漢字書寫裡最難理解的「墨」，是比當代任何書法家的「墨」給我更多感動的。（請見第二四七頁）

徐冰的漢字顛覆

徐冰對漢字的顛覆，表現在八〇年代的《析世鑒》（又稱為《天書》）作品中。徐冰一共刻了四千多個無人能懂的漢字，在大張的連續宣紙上印滿他所創造的新字，並以垂掛方式鋪滿天花板和四面牆壁，另有一套四冊的傳統線裝書，用宋版印刷的風格，印滿這些無人能懂的字。《天書》的第一次展出，是在一九八九年的北京中國美術館。

一九九四年，徐冰又創造了「方塊英文書法」。他將英文的二十六個字母改造成類似中國漢字的偏旁部首，然後把英文單字合成類似中國的方塊字，並用毛筆以顏體楷書書寫出來。

與《天書》看似可讀而實際不可讀正相反，方塊英文是看似不可讀實際上可使用的文字。對懂得英文的人來說，方塊英文的閱讀、書寫都極具遊戲性。

下圖看得懂是什麼字嗎？試著把筆劃拆解成英文單字，就是travelers between cultures——文化間的旅者。（編寫）

墨：流動在光裡的煙

用「煙」的概念重新看最好的宋代繪畫和書法，會發現與蔡國強火藥爆破後留在紙上的煙痕如出一轍，透明、空靈、流動，都是呼吸的空間，一層一層，決不膠著。

東方漢字書寫的文房四寶──筆、墨、紙、硯，都有長達上千年的傳承，也確定了東方文人書案上特殊的美學風格。

一支湘妃斑竹的竹管毛筆，和歐洲文人手中的鵝毛筆不同。

一塊端溪紫赭的硯石，與歐洲玻璃墨水瓶也感覺不同。

滲水渲染效果細緻的宣紙棉紙，也很不同於來自羊皮傳統記憶的歐洲紙。

文化的載體本身有長久記憶的基因，東方文人在硯石上看一滴水漫漶，彷彿洪荒裡的石頭有了滋潤，重新復活。而他手中的那一支筆，是山林溪澗邊萬竿修竹的遺留，那筆管裡的毫毛，是曾經血肉之軀的某一動物死去身體的遺存。

有許多記憶在漢字書寫裡，最不容易理解的記憶大概就是「墨」了。

「近墨者黑」的成語簡化了「墨」豐富的層次變化，唐人書畫裡說的「墨分五

郭熙「早春圖」。描寫春天剛剛來臨，冰雪融化，山裡有一股暖氣在流動。墨色透明有層次，富有流動感。（台北故宮博物院藏）

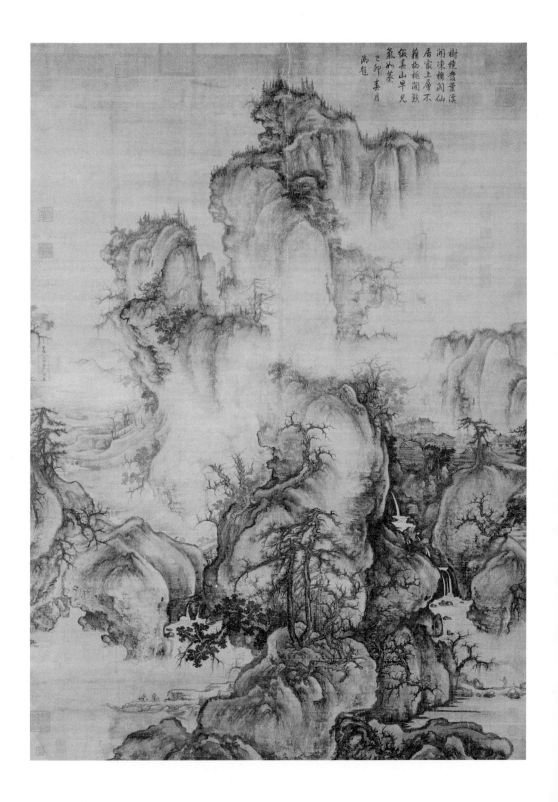

彩」，或許才切近「墨」的本質。

唐宋之後中國書畫以「墨」取代了「色彩」，並不是偶然。

「墨」的層次變化並不遜色於顏料。

「墨」是什麼？

現代墨的製作多是用化學合成，大量使用工業墨汁，也對傳統書畫裡說的「筆」、「墨」兩大要素變得非常陌生。

東方美學建立在「筆」、「墨」兩個要素上。「筆」是線條筆觸，「墨」是層次與透明度。

現代化學合成的墨汁固定膠著，沒有層次變化，沒有呼吸的空間，沒有透明度。

看到最好的宋代書畫原作，如米芾的大字書法，或郭熙的「早春圖」，墨色透明流動，像流動在光裡的煙，一絲一絲，舒卷自如，決不膠著固定。

「墨」正是一種「煙」。

小時候用墨，不懂為什麼墨上會有「黃山松煙」四個嵌金的字。年紀再大一點，看到一碇墨上有「黃山頂煙」四字，也還是模糊矇矓，不能具體了解。

蔡國強作品「光輪」局部。爆破中的「煙」留在紙上，像極了書法中的「墨」的透明之美。（提供：蔡國強工作室）

有一千年歷史的徽州製墨，以松樹和桐樹為材料，燃燒後蒐集升上去的煙，再加上其他原料製墨。

「墨」真的是「煙」，是「輕煙」，是升到最高頂端微粒的頂煙。

用「煙」的概念重新看最好的宋代繪畫和書法，會發現與蔡國強火藥爆破後留在紙上的煙痕如出一轍，透明、空靈、流動，都是呼吸的空間，一層一層，決不膠著。而這樣的美，是複製品裡最難表現的。現代印刷常常謀殺了宋代「墨」的美學，使「墨」變得扁平呆滯，沒有生命。

現代書法家用墨汁寫出的字，也就只有「筆」無「墨」，少了漢字書法美學最主要的追求。

在克萊茵、馬哲維爾、徐冰、蔡國強的作品裡去體會書法美學的「現代性」，也許是另一個具體的途徑。

王羲之墨池

相傳王羲之住處附近有一個小池，王羲之練完書法都會在池裡洗筆。時間久了，池水變成黑色，竟然可以直接蘸取當墨汁用。當年王羲之在溫州擔任永嘉郡守時，曾在今溫州墨池坊揮灑文墨，《溫州府志》記載：「墨池，在墨池坊，王右軍臨池洗硯於此。」

另有一個傳說，王獻之小時候向父親請教寫書法的秘訣，王羲之便帶著他來到後院，指著放在那裡的幾口大水缸說：「秘訣就在這十八口大水缸裡，你只要把這些水缸裡的水寫完，就會找到答案了。」

王獻之聽了，立刻明白父親的意思，學書法沒有捷徑，唯有專心勤練而已。（編寫）

二〇〇九年夏天，台北當代藝術館「無中生有：書法—符號—空間」展覽中，陳瑞憲設計的超大墨池。參觀民眾在池邊抄寫經文。

帖與生活

「帖」有一點調皮，有一點小小得意，有一點百無聊賴的茫然或虛無，不想長篇大論議論是非，只是想回來做真實的自己。

漢字書寫到了魏晉之後，行草在文人書風間成為主流，形成對正方漢字結構的顛覆。漢隸、唐楷，代表了官方詔令文字的莊嚴；行草則遊走於文人書信詩稿間，有一種從世俗規矩禮教解脫出來的瀟灑自在。

魏晉文人的「帖」，是日常的書信，是簡單的問候，是贈送三百個橘子時附帶的一紙便條。

平安、何如、奉橘

王羲之留下的「帖」，原來多是他寫給朋友的短信。因為信上的書法太美，看完後捨不得丟棄，存留下來，經過一代一代「臨」「摹」，變成練習書法的「帖」。

保留在台北故宮的「奉橘帖」，原來是三封信，經

王羲之「平安、何如、奉橘」三帖，唐摹本。（台北故宮博物院藏）

過「臨」「摹」複製之後，被裝裱在一起，裱成手卷，前面有宋徽宗瘦金體書法的題簽「晉王羲之奉橘帖」七個字，也蓋了宋徽宗的收藏印「宣龢」、「政和」。

這三封信第一封是「平安帖」，是給朋友的回信，一開始說「此粗平安」——這裡大家都還好。因此被稱為「平安帖」。

這封信行草兼具，寫得很自由，「當復」由行變草，草書的「復」兩筆寫成，流盪自在，非常漂亮。

第二封信字體比較恭正，一開始有「不審尊體比復何如」——不知道閣下的身體最近好嗎？「何如」兩個字就拿來定明這封信為「何如帖」。

王羲之說「遲復奉告」——回信遲了，因為「義之中冷無賴」——「中冷」是覺得人生虛無，心中對一切都沒有熱情；「無賴」是「百無聊賴」，什麼事也不想做。

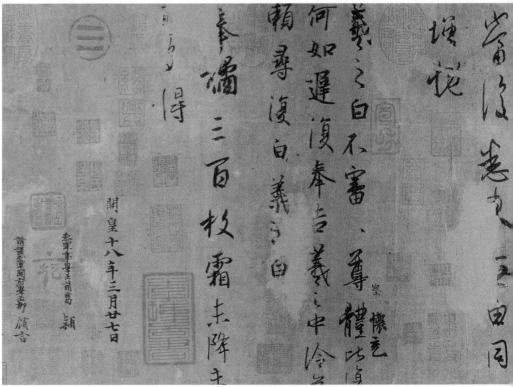

今天「無賴」是罵人的話，王羲之嘲笑世俗名利追逐，用「無賴」說自己的心境。

「奉橘帖」是送橘子給朋友附帶的一紙便條。告訴朋友這三百個橘子是霜沒有打過的，很難得。

「奉橘三百枚，霜未降，未可多得。」總共十二個字，是精簡的簡訊文體。

鴨頭丸

許多年來，很喜歡讀帖。有時候不是為了書法臨摹，只是讀，沒有什麼目的，把晉唐人的帖拿在手上把玩。

二十幾年前，常在臺靜農老師家喝酒。喝了酒，他喜歡談「帖」，有一搭沒一搭隨意談，沒有章法。

有一次，也是酒後，臺老師拿出一卷王獻之的「鴨頭丸帖」，指給我看，說：「就這麼兩行。」

說著又喝一口酒，再加一句：「也不見怎麼好。」

王獻之「鴨頭丸帖」是傳世名作，光是上面大大小小的帝王玉璽、收藏印記、名家題跋，就夠嚇唬人。一旁正襟危坐初來臺老師家的年輕碩士班學生顯然愣

了一下，對老師這麼一句「也不見怎麼好」不知怎麼接腔。

我讀帖的經驗很感謝幾位老師，其中印象最深的兩位就是臺老師和莊嚴老師。

他們讀帖都喝酒，喝到酒酣耳熱，談起帖來，與平日嚴謹學者的嚴肅完全不同。「酒」加上「帖」，使他們更像詩人，不像學者。他們酒後談帖的語言，也不像論文，更像《世說新語》，有一搭沒一搭的手札筆記，連詩的格律做作也沒有，只是平白日常的短訊，卻貼近生活。通過他們，我似乎更了解了魏晉。

碩士班學生拘謹，臺老師自顧自喝酒，我就跑去讀帖。

「鴨頭丸帖」收藏在上海博物館，臺老師給我們看的是日本二玄社製作的複製

品。二玄社複製古書畫很專精，幾可亂真，有老師傅的眼光和手工，現代電腦分色科技的複製也還是望塵莫及。

「鴨頭丸故不佳，明當必集。當與君相見。」十五個字。

「鴨頭丸」是一種丸藥，醫書上說「治淫熱、腹腫」。

王獻之的帖常常提到藥，有名的「地黃湯帖」裡提到的「地黃湯」也是一味藥。

「帖」多是朋友間互相問候的短信，很容易問到「天氣如何」、「身體好不好」這一類的話。回信的人也自然回答「快雪時晴」（下了雪又放晴了），或者「鴨頭丸故不佳」（抱怨丸藥不好）這一類的句子。

傳統知識份子受儒家影響，言必孔孟，記得從小教科書裡選讀的文章都是〈正氣歌〉、〈陳情表〉。人被逼到絕望之處，發揚出「忠」與「孝」的慘烈堅貞，十分感人。但在日常生活中，並沒有太多機會完成那樣壯烈的「忠」與「孝」。

〈正氣歌〉是要亡一次國才能有的文章。從青少年天真爛漫年齡就開始背誦〈正氣歌〉，總潛藏著做不成「烈士」的遺憾與悲哀。

莊嚴老師與臺靜農老師是經歷過「亡國」的，然而在長達三、四十年南方的歲月，他們喜歡的文字似乎不是〈正氣歌〉，而是南朝文人彼此問候的短信。

我喜歡歐陽修對「帖」下的定義：「所謂『法帖者』，其事率皆弔哀、候病、敘睽離、通訊問。施於家人朋友之間，不過數行而已。」

「帖」是書信，是生死流離之間留下的一些小小記憶，「逸筆餘興，淋漓揮灑，或妍或醜，百態橫生」（歐陽修語）。

公元三一一年，永嘉之亂，山東琅琊王家在戰亂中逃到南方，那時候王羲之大概十歲左右。他的「快雪時晴帖」二十八個字只是記憶了南方歲月某一個冬天大雪過後的放晴。

幸好有「帖」這樣的文體，使我們在「忠」「孝」之餘，還有平凡日常的生活可以記憶。

幸好有「帖」，酷暑揮汗，「鴨頭丸」雖然不佳，「當與君相見」五個字還是韻味無窮。

肚痛、苦筍

到了唐朝，在嚴格的楷書建立規矩的時代，「帖」的傳統也並沒有斷絕。

張旭著名的「肚痛帖」，詼諧可愛，在唐宋古文與楷書的規矩之外，另闢了一個不被拘束的文體書風。

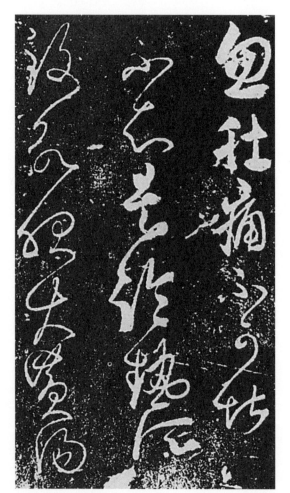

「忽肚痛，不可堪。」——忽然肚子痛，痛到不能忍受。

「不知是冷熱所致，取服大黃湯，冷熱俱有益。」——不知道是受寒還是上火，服用了大黃湯，對冷熱兩種病況都有用。

這樣的文體是無法被選入《古文觀止》的，卻很像《世說新語》，傳承了魏晉文人的俏皮佻達，也傳承了「帖」的平易親切。只是生活真實小事，絕不掉書袋，絕不賣弄學問，也絕不空談國家歷史大事，恰好顛覆了同時代「文以載道」的偉大主流。

這是「帖」的傳統，它長期被正統文人忽略，卻和美麗的書法線條結合，傳承在一張小小的紙上。

懷素的「苦筍帖」連同姓名只有十四個字——

「苦筍及茗異常佳，乃可逕來。懷素上」

是寫給朋友的短信，告知筍和茶都極好，趕快來，署名懷素。

張旭「肚痛帖」拓本局部。

成為名帖，是因為書法。小小紙片上蓋滿大大小小帝王收藏印記，容易讓人忽略了文字簡單到一清如水，敘述的事情也簡單到一清如水，似乎偷偷暗笑，不知道為什麼知識份子都有那麼多悲憤抱怨痛苦，濃眉深鎖，嘴角向下。

「帖」把「天下興亡」的重責大任，四兩撥千金地輕輕轉回到生活現實裡微不足道的小事。

「帖」用正楷書寫是不恰當的，正楷還是留給文天祥的〈正氣歌〉，或韓愈的〈師說〉。

「帖」有一點調皮，有一點小小得意，有一點百無聊賴的茫然或虛無，不想長篇大論議論是非，只是想回來做真實的自己。

「帖」要逃逸，要飛揚，要從虛假概念的世俗禮教裡解放自己。

張旭、懷素的「帖」，用狂草書寫，甚至拒絕了一般人辨識的意圖。

「帖」最終只是回來做自己時歡欣地手「舞」足「蹈」。

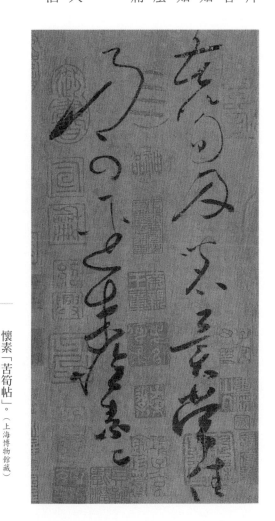

懷素「苦筍帖」。（上海博物館藏）

書法雲門：與身體對話

舞者的身體用到極致，飛揚在空中，翻捲騰躍，
像狂風裡的亂葉，像一朵落花，掙扎著離枝離葉；
像最孤獨的武術，沒有可以征服的對象，回來征服自己。

雲門在二○○一年編作了《行草》，二○○三年推出《行草　貳》，二○○五年又創作最後一部《狂草》，完成以漢字書法為主題的三部曲聯作。

行草到狂草，漢字書法美學從「帖」的傳統，發展出一脈相承的線條律動與墨的淋漓潑灑，也與創作者身體「停」、「行」的速度，「動」、「靜」的變化，「虛」、「實」的互動，產生了微妙的對話關係。

舞蹈、書寫、力量

唐代的狂草書法裡有太多與舞蹈互動的記錄，裴旻的舞劍，公孫大娘的舞劍器，都曾經啟發當時書法的即興創作。

杜甫童年時看過公孫大娘舞劍，到中年後再看公孫弟子李十二娘的舞蹈，寫下了他著名的詩句：

「燿如羿射九日落，」——一片閃光（燿），像神話世界后羿一連射下九個太陽，巨日連連隕落，燦爛明亮，使人睜不開眼睛。

「矯如群帝驂龍翔。」——「矯」是快速有力的線條，像諸神駕著馬車，在天空馳騁翱翔飛揚。

杜甫的詩句是講舞蹈時劍光閃閃的動作，夭矯婉轉的動作。

但是這兩句詩抽離出來，也是描述書法——特別是行草、狂草——最恰當的句子。

這是同時書寫書法美學與身體美學最好的句子。

「來如雷霆收震怒，罷如江海凝清光。」

「來」與「罷」，是「動」與「靜」。

是「速度」與「停止」。

是「放」與「收」。

是力量的爆炸與力量的含蓄。

在傳統東方的拳術武功裡，有出招時快速度的搏擊，也有收回招式時收歛呼吸

的靜定。

「雷霆」與「江海」也在對比向外爆炸的巨力與向內含蓄凝聚的力量之間的關係。

是書法，也是肢體的運動與靜止。

漢字的書寫最終並不只是寫字，不只是玩弄視覺外在的形式，而是向內尋找身

雲門舞集《行草 貳》。舞者以身體的動靜收放，詮釋書法。（攝影：劉振祥）

體的各種可能。

漢字的書寫是創作者感覺到自己的呼吸，感覺到自己呼吸帶動的身體律動，從丹田的氣的流動，源源不絕，充滿身體，帶動軀幹旋轉，帶動腰部與髖關節，帶動雙膝與雙肩，帶動雙肘與足踝，再牽動到每一根手指與腳趾。

雲門的舞者在學習靜坐、太極導引、拳術武功的同時，也在學習書寫漢字。

他們各自散開，在高大的排練場一個小小角落，或臨楷，或行或草，體會孫過庭《書譜》裡說的──

導之則泉注，頓之則山安。

停頓時像一座安靜的山，引導時像泉水汩汩湧流不斷。

他們一定是用自己的身體在理解《書譜》上這樣的句子，用自己的身體理解漢字書法最奧妙的美學本質。

《行草》──
肉體的書寫記憶

在二○○一年的《行草》裡，舞者用身體模擬寫「永」字八法。空白的影窗上，隨舞者的身體律動，出現「策」、「勒」、「啄」、「磔」、「撇」、「捺」。

《行草》的舞台背景上，也大量投影出現懷素「自敘帖」等行草的書法作品，與舞者身體的動作形成對比、互動、呼應。

舞者黑色的衣褲在舞動時，與背景的書法墨跡重疊，若即若離，產生有趣的變化。

有時由前台向整個舞台投影了書法，是拓本裡黑底反白字的效果，投影在舞者身上，文字書寫隨肉體律動起伏，像彼德·葛林納威（Peter Greenaway）在電影「枕中書」（The Pillow Book）裡魔幻的東方書寫與肉體的關係，也讓人想到民間有廣大影響的「刺青」。在肉身上刺字或符號，文字沁入肉體，彷彿比鐫刻在「金」「石」上又有更不同的切膚之痛，也有更難以忘懷的銘刻意義。

在我的童年，有一些歷經過戰爭的士兵，為了表達他們生存的意志，或表達他們誓死不悔的信仰，會用刺青的方法，把漢字書寫一一刺進肉體中。那些漢字書寫，隨歲月久長，與肌肉皮膚一同老去，在逐漸皺皺鬆弛的肉體上，常常使我怵目驚心。

在雲門《行草》中看到舞者身體與書寫重疊，看到漢字成為肉體的一部分，重新喚起心裡很深的記憶。

林懷民創作「行草三部曲」

雲門舞集藝術總監林懷民歷時二十年，由書法中汲取靈感，編出《行草》、《行草 貳》、《狂草》的抒情舞作，是為「行草三部曲」。關於創作動機，林懷民說：「書法和舞蹈有很多相同的東西。今天我們讀書法，不只看到字的線條，更重要的是，我們也可以讀到書家運筆的氣勢。」「我希望『行草』的每一個動作都是由丹田出發，模擬書法的動勢，成就一齣有獨特美感的舞者。」

以身體書寫氣韻生動的「行草三部曲」舞作，在國內外引起廣大迴響，二○○六年為歐洲重要舞評家票選為「年度最佳舞作」。（編寫）

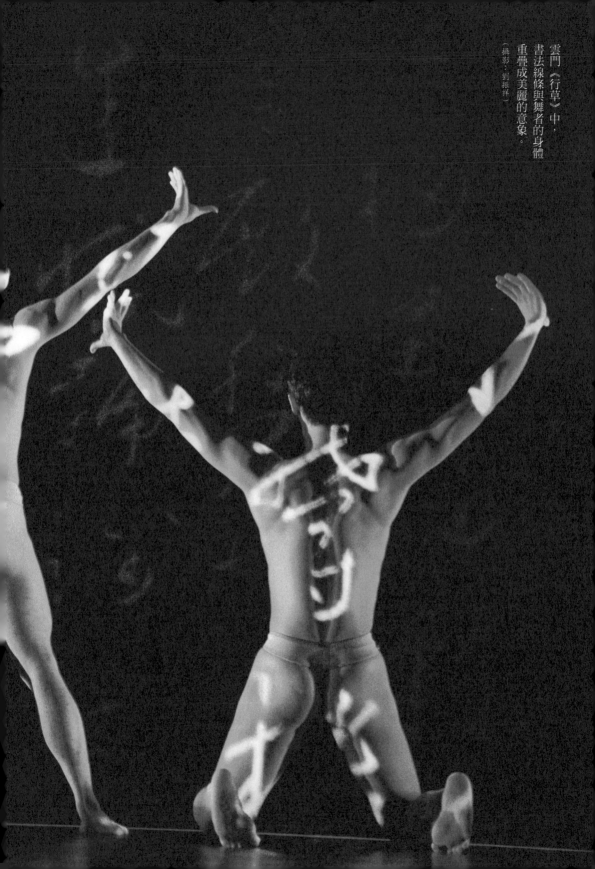

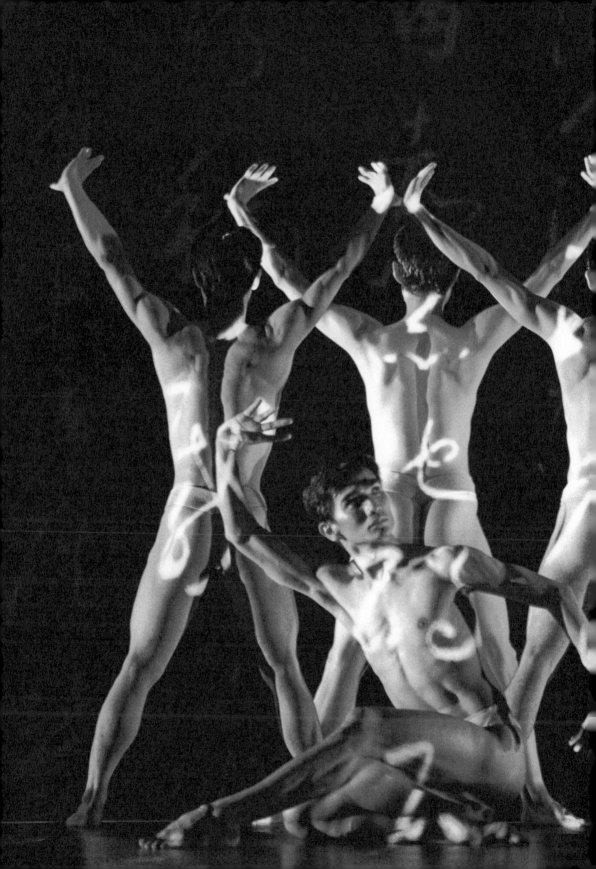

長時間看雲門舞者寫毛筆字，原來他們有固定的書法課，逐漸地，中午午休時刻，看到舞者三三兩兩在一個角落書寫漢字，好像書寫裡有一種「癮」，戒不掉了。

能夠成為「癮」，大部分都與身體的記憶有關。毛筆書寫容易上癮，因為像舞蹈，是全身的投入，是一種呼吸。呼吸是戒不掉的。

《行草 貳》——
留白的領悟

二○○三年的《行草 貳》，與前兩年的第一部《行草》很不一樣。

《行草 貳》多了許多留白，包括舞台背景的白，包括舞者衣服的白，包括約翰‧凱吉（John Cage, 1912~1992）音樂上的留白。

東方美學常說「留白」，山水畫最重要的是「留白」，傳統戲曲舞台要懂「留白」，建築上要空間的「留白」；音樂要能夠做到「此時無聲勝有聲」，書法上總是說「計白以當黑」。

「留白」不是西方色彩學上說的「白色」。「留白」其實是一種「空」的理解。

山水畫不「空」，無法有「靈」氣。

雲門《行草 貳》的舞者剪影，像書法拓本白與黑的反差。（攝影：劉振祥）

舞台不「空」，戲劇的時間不能流動。

建築本質上是「空間」的理解。

「無聲」也是「聲音」，是更勝於「有聲」的聲音。

而書法上明明是用墨黑在書寫線條，卻要「計白」──計較「白」的存在空間。

有機會從二○○一年的《行草》連續看到二○○三年的《行草貳》，可能是理解漢字書寫「計白以當黑」最好的具體經驗，也是領悟東方美學「空」、「無」為本質的最好機會。

漢字書寫，最後可能是對於東方美學「空」與「無」的最深領悟。

人類努力想把書寫留下來，留到永遠，因此把文字寫在紙上、竹簡上，鐫刻在石頭上、金屬上、牛骨龜甲上，刺進自己的肌膚肉體上；但是沒有任何一種書

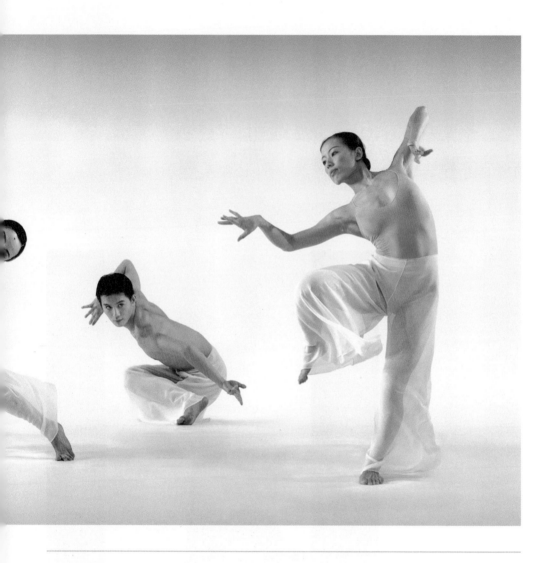

雲門《行草 貳》舞者手舞足蹈，
是線條，也是留白。觀眾的視覺經
歷了虛與實真切的互動關係。（舞者
左起：邱怡文、鄭宗龍、林雅雯，攝影：劉振祥）

寫真正能夠「永遠」。

東方漢字書寫最終面對著漫漶、磨滅、退淡、面對著一切的消失，面對還原到最初的「空白」。

因為「有過」，「空白」才是還原到最初的「留白」。

雲門二〇〇三年的《行草 貳》，是在二〇〇一年之後出現的「留白」，兩部作品應該是同一部作品的兩面。

二〇〇三年的《行草 貳》拿掉了漢字書寫的外在形式，沒有永字八法，沒有墨跡，沒有朱紅印記。所有漢字書寫的外在形式都消失了，卻可能真正看到書寫之美，是舞者的身體在空白裡的「點」、「捺」、「頓」、「挫」，他們用肉體書寫，留在空白中，也瞬即在空白中消逝，還原到最初的空白。

約翰・凱吉極簡的音樂是與東方哲學有關的，他體悟老子的「有」「無」相生，體會「音」「聲」相和，體驗了漢字書寫裡最本質的「計白以當黑」。

整個現代化西方在音樂、戲劇、建築、繪畫各方面的極簡主義（Minimalism），與東方美學關係極深，特別是漢字書法美學。

《行草 貳》借漢字書寫的探索，結合了東方與西方。

《行草 貳》裡許多影窗人體反白的效果，非常像書法裡的「拓片」。「拓片」正是把書寫原來「黑」的部分「留白」，使視覺經歷一次「實」轉「虛」的過程，領悟「有」與「無」的關係。

《狂草》——
墨的酣暢淋漓

二〇〇五年，雲門推出以漢字書寫為主題的第三部聯作《狂草》，為三部曲作品畫下句點。

《狂草》舞台上懸垂許多空白長軸，舞者演出中，墨痕在紙上緩緩流動顯現，彷彿在書寫，卻不是文字，只是墨痕。

「墨」在漢字書寫領域中最不容易理解。「墨」是清煙，「墨」是透明的光，「墨」在視覺的存在與不存在之間，「墨」是曾經有過的記憶，「墨」是「屋漏痕」。

現代化學合成的墨汁，其實不容易有宋代書法中「墨」的透明與玉一般透潤的

弘一絕筆「悲欣交集」。

效果。

墨痕在長幅空白紙上的流動顯現，視覺效果極強，第一次欣賞的觀眾，甚至無法兼顧舞台上舞者的表演。

然而也因為如此，舞者身體張力之強，也是三支聯作中最驚人的一段。

《狂草》裡有大片段落是聲音上的空白，或有浪濤遠遠襲來，或是夏日蟬聲在空中若斷若續，或是風聲穿過竹林葉梢，似有還無。

舞者的身體像洪荒裡第一聲嬰啼，有大狂喜，也有大悲愴。

大部分漢字書寫到了極致都是同樣的感覺，悲欣交集。像弘一大師圓寂前書寫的那四個字——悲欣交集，已經不再是書法之美，而是還原到寫字的最初，像古書裡說倉頡造字之時的「天雨粟，鬼夜哭」。

《狂草》裡舞者的身體用到極致，飛揚在空中，翻捲騰躍，像狂風裡的亂葉，像一朵落花，掙扎著離枝離葉；像最孤獨的武術，沒有可以征服的對象，回來征服自己。

雲門的《狂草》是墨的酣暢淋漓，也是人的身體的酣暢淋漓。

雲門舞集《狂草》。
放縱在空白中的身體，
正是「高峰墜石」的力度。
（舞者：蔡銘元，攝影：劉振祥）

回到信仰的原點

漢字書寫回到原點，可能更接近一個初學漢字的兒童慎重地寫下自己的名字，有一點不確定，有一點緊張，但是很認真、很慎重……

漢字書寫回到原點，可能是每一個人認真寫下自己的名字。不是明星簽名式的誇張，不是書法家自我表現的書寫，可能更接近一個初學漢字的兒童慎重地寫下自己的名字，有一點笨拙，有一點不確定，有一點緊張，但是很認真、很慎重。

漢字的書寫常常使我記憶起民間的百姓，他們把寫過字的紙小心收起，拿到金紙爐去焚燒。在美濃看到這樣的焚字紙爐，問他們為什麼要燒？他們說：寫過字的紙，不是垃圾，不能隨便丟棄。

民間敬重漢字，寫過字的紙都要在「惜字亭」中焚燒。

漢字是人類文明裡唯一傳承超過五千年的文字，唯一的非拼音文字，唯一還可以在現代科技的電腦中方便使用的古文字。

它是最古老的文字，也是最年輕的文字。

五千年前看到黎明日出寫下的「旦」那一個字，和我們今天慶祝一年第一個日出的「旦」是同一個字。

只有書寫漢字的民族，擁有這麼悠長有活力的記憶。

因此，漢字書寫是東方文明的核心價值，漢字書寫是強大的信仰。

在許多文明豎立英雄人像的地方，東方則用漢字立碑記。漢字比任何個人的偉大更為長久。

民間把漢字──古老的、無法辨認的漢字變成「符」「咒」，變成無所不在的符號，像一種古老的保佑力量，使人安心。

走過民間村落，看到民宅門上貼了一張符，看不懂的字，但的確是文字，是廟裡廟祝或道士使信眾安心的符咒，只是看不太懂的文字。

在大英博物館看到斯坦因（Marc Aurel Stein, 1862~1943）在二十世紀初帶走的敦煌

「招財進寶」合成了一個創意的漢字。

龍潭惜字亭。

寫經卷子。一部《法華經》，一部《維摩詰經》，從第一個字開始，到最後一個字，工整端正，並不是書法家的美，不是技巧上的難度，而是一種拙樸，更近於兒童書寫的慎重認真。

漢字書寫可以「行草」、「狂草」，飛揚跋扈，但似乎所有的書寫者心中，最後都有一個回來初學寫字的「慎重」，一筆一劃，橫平豎直，還原到只是寫字的「認真」。

書聖王羲之有一個民間長久流傳的故事是我喜歡的。

大熱天，一個窮苦老太婆在橋頭賣扇子，扇子賣不出去，老太婆心急。王羲之從橋頭經過，看到了，想幫幫老太婆，就說：我幫你賣扇子。說完，拿起筆，在扇子上題詩寫字。老太婆看到雪白扇子都染了墨汁，氣壞了，大罵王羲之，要他賠償。沒想到不一會兒，過路人看到王羲之的字，搶著來買扇子。老太婆搞不懂怎麼賺了一票，王羲之卻哈哈一笑走了。

民間故事未必真實，但是常常發人深省。書聖的字到了可以為不識字的老太婆賺一點過日子的錢，才有「聖」的真正意義。

看完日本「正倉院」奉為國寶的王羲之「喪亂帖」，我走過窮鄉僻壤、市鎮村落，看民間門楹上的春聯書寫，看最平凡庸俗的「風調雨順，國泰民安」在紅紙上如此醒目，隨歲月退淡破碎，但每一年仍要再書寫一次，我看著看著，也

有如看「喪亂帖」同樣的敬重。

民間無名無姓百姓的抄經，或為病重父母，或為親人亡故，一字不苟，也讓我知道如何回到「寫字」的原點。

近代書法不乏名家，但不知為什麼，每次看到弘一法師的寫經會起大震動，尤其是他晚年，刺血寫經，字跡只是血痕。一句「慈悲喜捨」，安詳靜定，彷彿千萬劫來的滄桑化成一痕淡淡淡微笑，仍然使人對漢字書寫有真正敬意。

回來認真寫自己的名字，也許是一個喜悅的開始吧！

弘一大師刺血寫經

弘一大師李叔同自幼習字，早年書法多臨摹魏碑，間架雄強開張，稜角方正。又因為長期習篆刻，書法線條結構都有金石派的古拙韻味。

弘一大師青年時，詩詞歌賦無一不精，常常粉墨登場票戲，串演黃天霸腳色。留學日本學習素描，畫模特兒，引介歐洲油畫。並同時自修音樂，拉小提琴，譜寫歌曲，創立第一個華人劇團「春柳劇社」，親自登台反串演出「茶花女」名劇。

回國後，任教兩浙師範學校，擔任美術與音樂老師，成為開創中國新文藝最早的先鋒。

三十九歲弘一大師出家為僧，剃度於杭州虎跑寺，專心向佛，不再涉足文學、音樂、繪畫、戲劇一概不再談論，只是日日以書法抄經。字體線條平穩沉靜，圓融內斂，完全不同於書法藝術家的自我個人表現，使書法還原到寫字的認真踏實，使人通過抄經的勤奮精進領悟修行的真正本質。

弘一晚年修習律宗，戒律嚴謹，過午不食，身上一襲破舊裂裟，一無其他多餘物件，完成近代最獨特的書法意境。不求表現，去盡鋒芒，爐火純青，靜定從容，是書法美學的最高境界。

弘一大師晚年曾嘗試刺血寫經，以自己的血代替墨，書寫佛陀經句。

我讀書時，曾在曉雲法師處見到大師刺血寫經的一幅條軸，「南無阿彌陀佛」僅六個字，使我心中震動。血跡很淡，年久漫漶，褐赭沉暗，卻如金石鐫刻，有對抗時間的強大力量。我在條幅前合掌恭敬，知道這是書法的最上乘，心嚮往之。

願我臨欲命終時　盡除一切諸障礙
面見彼佛阿彌陀　即得往生安樂剎
我既往生彼國已　現前成就此大願

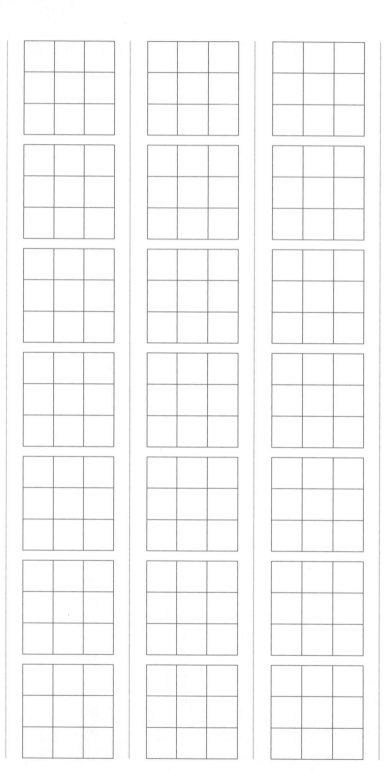

國家圖書館出版品預行編目資料

漢字書法之美：舞動行草／蔣勳作.
　--二版. --臺北市：遠流，2022.05
　　面；　公分.--（綠蠹魚；YLNB28）
ISBN 978-957-32-9554-9（平裝）
1.書法美學　2.漢字　3.文集
942.07　　　　　　　　　111005545

綠蠹魚叢書 YLNB28
漢字書法之美
舞動行草

作者：蔣勳
圖片提供：蔣勳
攝影：楊雅棠
主編：鄭祥琳
資料協力：許閔婷
美術設計：雅堂設計工作室
出版一部總編輯暨總監：王明雪

發行人：王榮文
出版・發行：遠流出版事業股份有限公司
地址：臺北市中山北路一段 11 號 13 樓
電話：（02）2571-0297　傳真：（02）2571-0197
郵撥：0189456-1

著作權顧問：蕭雄淋律師
2009 年 8 月 16 日　初版一刷
2022 年 5 月 16 日　二版一刷
定價：新台幣 480 元（缺頁或破損的書，請寄回更換）
有著作權・侵害必究　Printed in Taiwan
ISBN　978-957-32-9554-9

ylib─遠流博識網
http://www.ylib.com　E-mail:ylib@ylib.com